故宫经典 CLASSICS OF THE FORBIDDEN CITY

CATALOGS OF PIGEONS COLLECTED IN THE QING PALACE

清宫鹁鸽谱

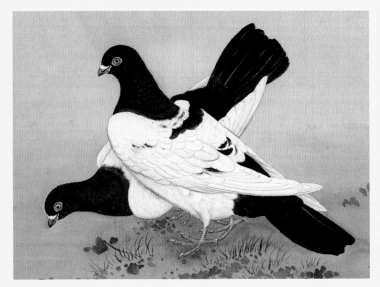

故宫博物院编
COMPILED BY THE PALACE MUSEUM

故宫出版社
THE FORBIDDEN CITY PUBLISHING HOUSE

图书在版编目（CIP）数据

清宫鹁鸽谱/李湜主编；故宫博物院编.——北京：故宫出版社，
2014.10
　（故宫经典）
　ISBN 978-7-5134-0621-5

　Ⅰ．①清… Ⅱ．①李… ②故… Ⅲ．①鸽－花鸟画－作品集
－中国－清代 Ⅳ．①J222.49
　中国版本图书馆CIP数据核字(2014)第144023号

编辑出版委员会

主　任　单霁翔
副主任　李　季　王亚民
委　员　（按姓名首字笔画排序）
　　　　　　冯乃恩　任万平　纪天斌　杨长青　余　辉　宋纪蓉
　　　　　　宋玲平　张　荣　陈丽华　赵国英　赵　杨　娄　玮
　　　　　　章宏伟　阎宏斌　傅红展

故宫经典
清宫鹁鸽谱
故宫博物院编

主　　编：李　湜
点　　校：张圣洁
图片资料：故宫博物院资料信息部
摄　　影：余宁川
影像提供：周耀卿

出 版 人：王亚民
责任编辑：江　英　王冠良
装帧设计：李　猛
出版发行：故宫出版社
　　　　　地址：北京东城区景山前街4号　邮编：100009
　　　　　电话：010-85007808　010-85007816　传真：010-65129479
　　　　　网址：www.culturefc.cn　邮箱：ggcb@culturefc.cn
制版印刷：北京雅昌艺术印刷有限公司
开　　本：889×1194毫米　1/12
印　　张：21
字　　数：60千字
图　　版：220幅
版　　次：2014年10月第1版
　　　　　2014年10月第1次印刷
印　　数：1～3,000册
书　　号：ISBN 978-7-5134-0621-5
定　　价：360.00元

经典故宫与《故宫经典》 郑欣淼

故宫文化，从一定意义上说是经典文化。从故宫的地位、作用及其内涵看，故宫文化是以皇帝、皇宫、皇权为核心的帝王文化、皇家文化，或者说是宫廷文化。皇帝是历史的产物。在漫长的中国封建社会里，皇帝是国家的象征，是专制主义中央集权的核心。同样，以皇帝为核心的宫廷是国家的中心。故宫文化不是局部的，也不是地方性的，无疑属于大传统，是上层的、主流的，属于中国传统文化中最为堂皇的部分，但是它又和民间的文化传统有着千丝万缕的关系。

故宫文化具有独特性、丰富性、整体性以及象征性的特点。从物质层面看，故宫只是一座古建筑群，但它不是一般的古建筑，而是皇宫。中国历来讲究器以载道，故宫及其皇家收藏凝聚了传统的特别是辉煌时期的中国文化，是几千年中国的器用典章、国家制度、意识形态、科学技术以及学术、艺术等积累的结晶，既是中国传统文化精神的物质载体，也成为中国传统文化最有代表性的象征物，就像金字塔之于古埃及、雅典卫城神庙之于希腊一样。因此，从这个意义上说，故宫文化是经典文化。

经典具有权威性。故宫体现了中华文明的精华，它的地位和价值是不可替代的。经典具有不朽性。故宫属于历史遗产，它是中华五千年历史文化的沉淀，蕴含着中华民族生生不已的创造和精神，具有不竭的历史生命。经典具有传统性。传统的本质是主体活动的延承，故宫所代表的中国历史文化与当代中国是一脉相承的，中国传统文化与今天的文化建设是相连的。对于任何一个民族、一个国家来说，经典文化永远都是其生命的依托、精神的支撑和创新的源泉，都是其得以存续和赓延的筋络与血脉。

对于经典故宫的诠释与宣传，有着多种的形式。对故宫进行形象的数字化宣传，拍摄类似《故宫》纪录片等影像作品，这是大众传媒的努力；而以精美的图书展现故宫的内蕴，则是许多出版社的追求。

多年来，故宫出版社（原紫禁城出版社）出版了不少好的图书。同时，国内外其他出版社也出版了许多故宫博物院编写的好书。这些图书经过十余年、甚至二十年的沉淀，在读者心目中树立了"故宫经典"的印象，成为品牌性图书。它们的影响并没有随着时间推移变得模糊起来，而是历久弥新，成为读者心中的经典图书。

于是，现在就有了故宫出版社的《故宫经典》丛书。《国宝》《紫禁城宫殿》《清代宫廷生活》《紫禁城宫殿建筑装饰—内檐装修图典》《清代宫廷包装艺术》等享誉已久的图书，又以新的面目展示给读者。而且，故宫博物院正在出版和将要出版一系列经典图书。随着这些图书的编辑出版，将更加有助于读者对故宫的了解和对中国传统文化的认识。

《故宫经典》丛书的策划，这无疑是个好的创意和思路。我希望这套丛书不断出下去，而且越出越好。经典故宫藉《故宫经典》使其丰厚蕴含得到不断发掘，《故宫经典》则赖经典故宫而声名更为广远。

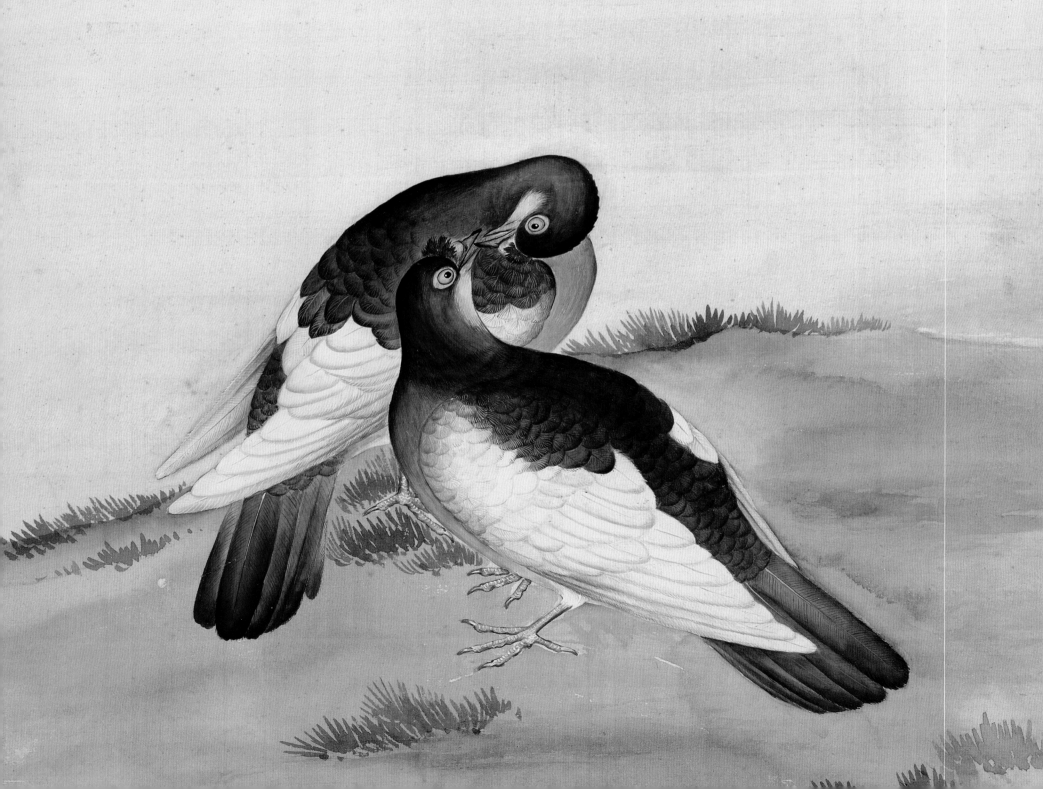

目　录

蒋廷锡《鹁鸽谱》

蒋廷锡，康熙、雍正朝词臣画家。江苏常熟人，字扬孙，号南沙、青桐居士等，因生于己酉(1669)，又名酉君。他出身于官宦世家，祖父蒋棻(字畹仙，号南陔)是明朝的礼部主事。父亲蒋伊(字渭公，号莘田)先后任广西道御史、广东粮道参议、河南按察提督学政等职。蒋廷锡和兄长蒋陈锡从小受到良好的文化教育，先后参加科举考试，其兄于康熙二十四年(1685)考中进士，他于三十八年(1699)中举，从此在南书房奉职。他以博闻强记、精通典章且能诗文、擅绘画，深得康熙帝的器重。四十二年(1703)，会试落第之际，康熙帝特谕："举人汪灏、何焯、蒋廷锡学问优长，今科未得中式，著授为进士，一体殿试。"[1]于是，他在当年的题名录中，成为位居二甲第四名的进士。五十六年(1717)擢内阁学士。六十年(1721)充经筵讲官。至雍正朝，他继续得到皇室的重任，元年(1723)迁礼部侍郎，调户部。六年(1728)拜文华殿大学士，仍兼理户部事。次年加太子太傅。十年(1732)，病逝于京师任上，享年六十四，谥"文肃"。著有《青桐集》《秋风集》《片云集》等多部诗文集。

《鹁鸽谱》是蒋廷锡的一部工笔花鸟作品。其为绢本设色，分上下册，上册二十八开，下册二十二开，合计五十开。每开尺寸相同，皆纵40.1厘米，横40.1厘米，为正方形。上下册均有蒋廷锡的落款，上册落在"银夹翅"画页上，题"臣蒋廷锡恭画"，下钤"臣廷锡""朝朝染翰"。下册落在"花蛱蝶"页，款题内容及所钤的印文和数量均与上册相同；所不同的是，在上册的"银夹翅"页上共钤五方乾隆帝宝玺，即"三希堂精鉴玺""宜子孙""石渠宝笈""重华宫鉴藏宝"和"乐善堂图书记"，而在下册的"花蛱蝶"页上仅钤一方，即乾隆帝的"乾隆鉴赏"玺印。除上述两开外，钤有清皇室玺印的还有五开，所钤的印文内容

和数量并不完全一致。如上册"雪眼皂"页钤"宣统御览之宝"，"太极图"页钤"乾隆御览之宝""乾隆鉴赏"，"葡萄眼铁牛"页钤"嘉庆御览之宝"；下册"黄蛱蝶"页钤"嘉庆御览之宝"，"银楞"页钤"三希堂精鉴玺""宜子孙""石渠宝笈""重华宫鉴藏宝""乐善堂图书记""乾隆鉴赏之宝"。由所钤印文"石渠宝笈"而知，此图册曾被乾隆九年(1744)由清内府编撰的《石渠宝笈》初编著录。著录记："蒋廷锡《鹁鸽谱》二册(上等宙一，贮重华宫)，素绢本，著色画，每幅有'臣蒋廷锡''朝朝染翰'二印。末幅款云'臣蒋廷锡恭画'。每幅签题鸽名，上下各五十幅。幅高一尺二寸七分，广一尺二寸六分。"由该著录可知，此套《鹁鸽谱》应该"上下各五十幅"，合计一百幅。但是目前藏品只有五十幅，另五十幅的下落，现已无法考证。只知1924年由李煜瀛领导的"清室善后委员会"在对故宫文物逐宫逐室地进行清点查收，事竣后整理刊印出版的《故宫物品点查报告》一书中，蒋氏的《鹁鸽谱》已由最初的藏地重华宫移至斋宫，而且画作已经只剩五十幅了，见该书的第二编第一册"斋宫"记："鹁鸽谱(蒋廷锡绘。上二十八开，下二十二开)"。

《鹁鸽谱》每开分左右画页，各绘一对在田野中同声相应的雌雄鸽，每页裱边粘有题写鸽名的小签。鸽子的画法写实逼真，羽毛笔法精细，质感鲜明，眼部瞳孔点以白点，以示高光。画面设色细腻，色调丰富，精致的渲染表现出鸽子毛质的光泽变化。全册构图简括，为突出鹁鸽的主体形象，仅在鸽子的脚下或者四周绘一些造型简单的小草、山石来点缀。这些衬景逸笔草草，与造型严谨的鹁鸽形成笔法上的差异，其灵动的形态增添了画面的生趣。

蒋廷锡自幼喜绘花鸟，师法恽寿平的写生花鸟一派，其作品具有清新淡雅的文人书卷气。他未入仕之前，尝与画家马扶羲、顾雪坡品评画理，研习笔墨。为官后，他

[1] 《清圣祖实录》卷二六九。

[2] "三月初七日，首领太监李统忠交来《碧桃》画一张、《茶梅水仙》画一张、《杏林春燕》画一张、《钱龙海棠》画一张，具系蒋廷锡画。传：著托表（裱）。记此。"中国第一历史档案馆、香港中文大学文物馆合编：《清宫内务府造办处档案总汇》，第2册，705页，人民出版社，2005年12月版（下同）。

[3] "（四月）初八日，太监赵朝凤交来《芦雁绢》画一张，系蒋廷锡画，说首领太监李统忠传：著托表（裱）。记此。"《清宫内务府造办处档案总汇》，第3册，512页。

[4] "（三月）十七日，福园首领太监王进朝交来蒋廷锡《寒雀争梅》画一张……"《清宫内务府造办处档案总汇》，第5册，59页。

[5] 《清宫内务府造办处档案总汇》，第1册，65页。

[6] 《清宫内务府造办处档案总汇》，第1册，291页。

[7] 《清宫内务府造办处档案总汇》，第1册，568页。

[8] （清）秦祖永撰：《桐荫论画》，梁溪秦氏刊本，同治三年（1864）。

[9] 徐邦达：《中国绘画史图录》，上册，页824，上海人民美术出版社，1984年4月版。

[10] 徐邦达著：《古书画伪讹考辨》，下册，页187，江苏古籍出版社，1984年11月版。（下同）

[11] （清）张庚撰：《国朝画征录》，卢辅圣主编：《中国书画全书》，第十册，页442，上海书画出版社，1996年10月版。（下同）

[12] 《中国书画全书》，第十册，页442。

[13] 《古书画伪讹考辨》，下册，页187。

[14] 《中国书画全书》，第十册，页442。

[15] 《古书画伪讹考辨》，下册，页187。

[16] 《古书画伪讹考辨》，下册，页187。

常借入宫奏事之机，将自己的画作献于当朝皇帝，以邀恩宠。因此，在雍正朝《内务府造办处各作成活计清档》（下面简称《清档》）中，有许多雍正帝谕令将其献画进行装裱的记录，如雍正五年（1727）令将其"《碧桃》画一张、《茶梅水仙》画一张、《杏林春燕》画一张、《钱龙海棠》画一张"[2]装裱，雍正七年（1729）将其"《芦雁绢》画一张"[3]装裱，雍正九年（1731）将其"《寒雀争梅》画一张"[4]装裱，等等。在《清档》中，还有雍正帝下旨，谕令蒋廷锡绘制一些写生画或者装饰画的记载。如雍正元年（1723）《清档·流水档》记：（八月）十七日，"太监李进玉交兰花一盆，传旨：此花内有同心兰花一朵，著怡亲王交蒋廷锡照样画。钦此"[5]。又见雍正二年（1724）的《清档·流水档》记：（八月）十二日，郎中保德奉旨：做戳灯九对，"其灯片著蒋廷锡画花卉、翎毛"[6]。此外，雍正三年（1725）《清档·裱作》记：（九月）二十六日，"据圆明园来贴内称，奏事太监刘玉、张玉柱、陈璜交鲜南红罗（萝）卜一个，传旨：照此样著郎世宁画一张，蒋廷锡画一张"[7]，等等。蒋氏频繁地承旨作画，说明他在政务之外的绘画才能深得皇室的赏识。事实上，蒋廷锡通过各种途径被宫中收藏的画作有百件套，仅被清皇室选录登记于《石渠宝笈》的就有七十一件之多。其中涉及画谱类的除《鹁鸽谱》外，还有三百六十开的《鸟谱》及分别为一百开的《牡丹谱》和《百种牡丹谱》。蒋廷锡还曾绘有收录历代铜钱的《钱谱》，只是没被《石渠宝笈》著录在内而已。

目前所见蒋氏的画作有两种基本面貌，一种是像《鹁鸽谱》这样笔墨工细、设色浓丽的工笔重彩画，一种是像故宫博物院所藏《芙蓉鹭鸶图》那样笔法洒脱的没骨写意画。对于他的工笔画，鉴藏家们普遍认为是代笔之作。秦祖永《桐荫论画》在提到蒋氏画作时即指出："大约妍丽工致者，多系门徒代作，非真迹也。"[8]徐邦达在《中国绘画史图录》介绍蒋廷锡《柳蝉图》时也说："按蒋画有极工能的，也有参入西洋的，大都是他人代作。"[9]徐氏在《古书画伪讹考辨》中又言：蒋廷锡"工画花卉翎毛，大都出于他人代作"[10]。比蒋廷锡小十六岁的浙江秀水人张庚，在《国朝画征录》中曾明确指出蒋氏的代笔者，言：蒋氏"有设色极工者，皆其客潘林代作也"[11]。蒋廷锡"性恬雅爱士，凡才艺可观者，即罗致门下，指授以成其材，而公之画遂多赝本矣"[12]。马扶羲父子、潘林与蒋廷锡是同乡，都是江苏常熟人。马扶曦（1669~1722），名元驭，字扶羲，号栖霞。他与蒋廷锡同岁，交往最深。从少年时代起，他们就一起探讨画理，铺纸磨墨作画不倦。马扶羲学仿明人沈周、陆治，又与著名的花鸟画家恽寿平有着忘年之交，尽得其传，形成笔致工整、设色温润雅致的画风。蒋廷锡对其绘画艺术很是赞赏，不仅将马氏纳入门下，而且将其子马逸（字南坪）和兼工宋人笔墨的马氏之徒潘林（字蘅谷，号西畴）亦招于门下，并责成他们代笔创作深得皇帝喜爱的工笔重彩画。因此，徐邦达先生认为凡蒋廷锡献给皇室的"所见落'臣'字款的，几乎无一不是代笔"[13]。按照上述说法推断，这件落"臣蒋廷锡恭画"款的工笔画《鹁鸽谱》，也应是蒋廷锡门人的代笔之作。

鉴藏家们普遍认为落蒋廷锡款的写意画才有可能是他的真迹。张庚《国朝征画录》描述蒋氏画风是："以逸笔写生，或奇或正，或率或工，或赋色，或晕墨，一幅中恒间出之，而自然洽和，风神生动，意度堂堂。点缀坡石水口，无不超脱，拟其所至，直夺元人之席矣。"[14]徐邦达也认为蒋氏"亲笔画水墨苍楚"[15]是其特色。徐先生在《古书画伪讹考辨》一书中还转述佚名《读画辑略》蒋传中的话说："其极品者皆写意之作，以墨为之。"[16]

蒋廷锡

《鹁鸽谱》

上

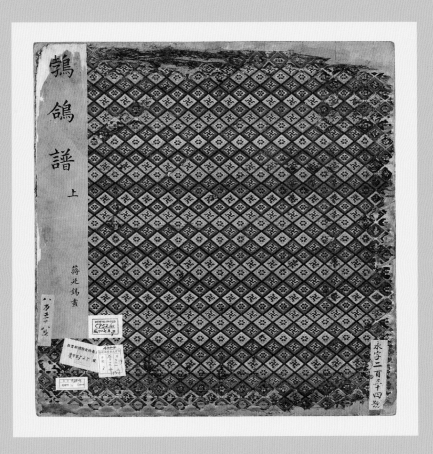

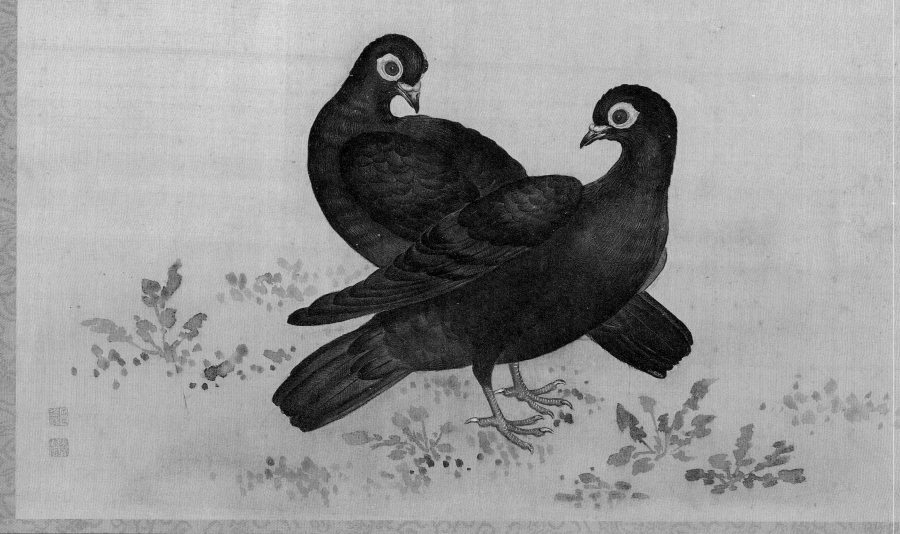

太極圖

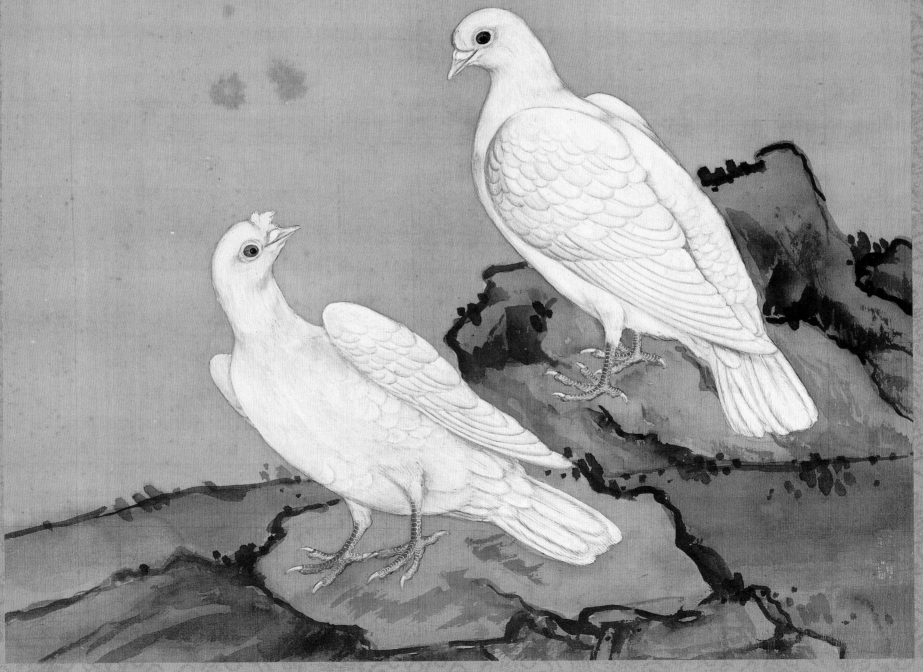

蒋廷锡《鹁鸽谱》上

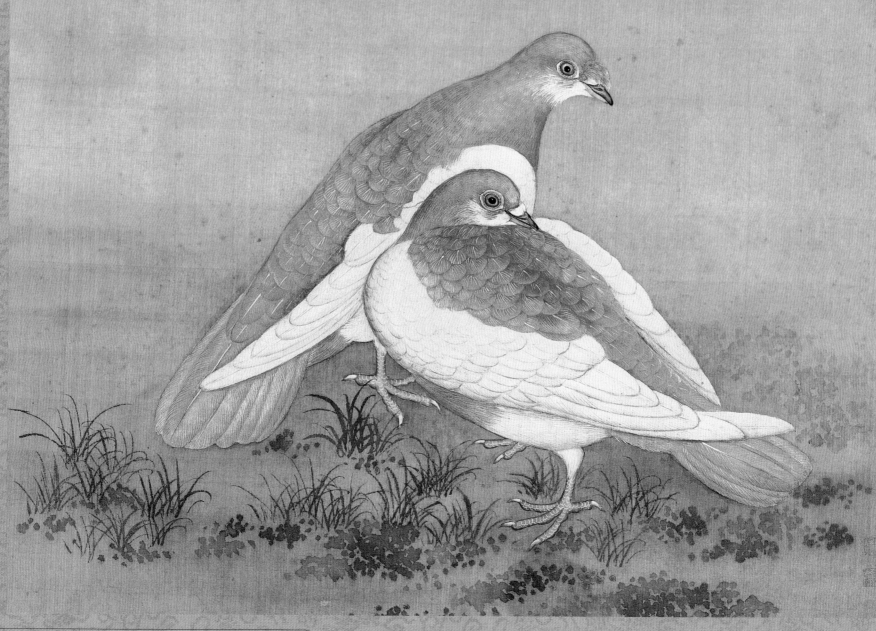

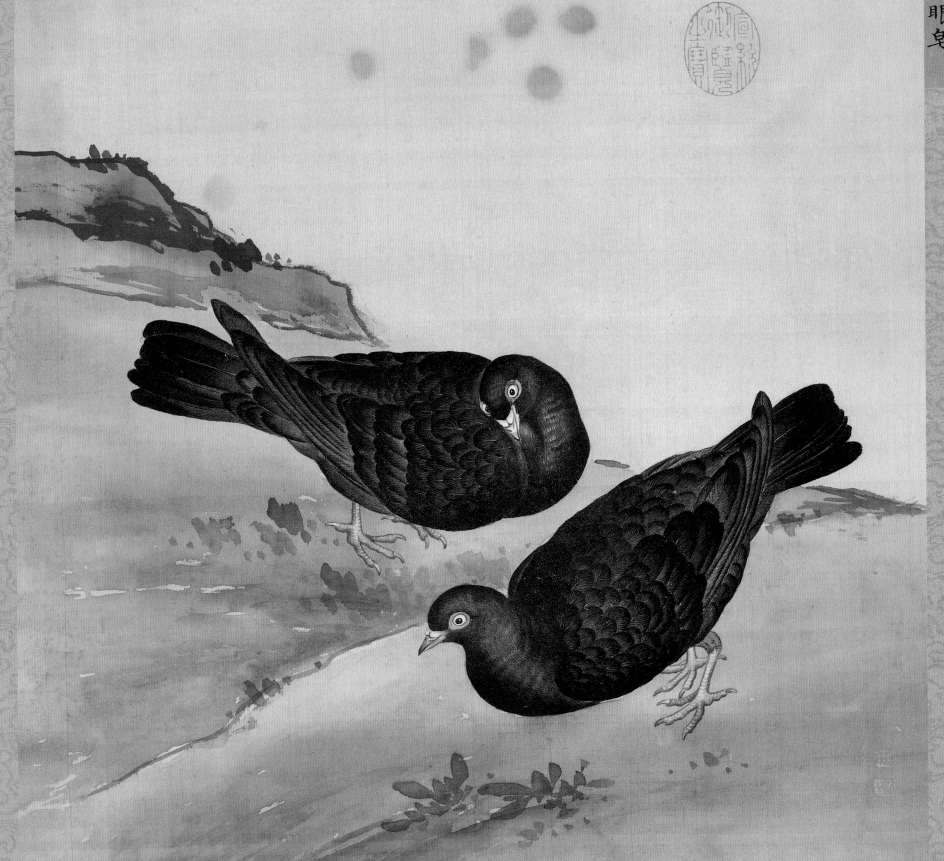

雪眼皂

蒋廷锡《鹁鸽谱》上

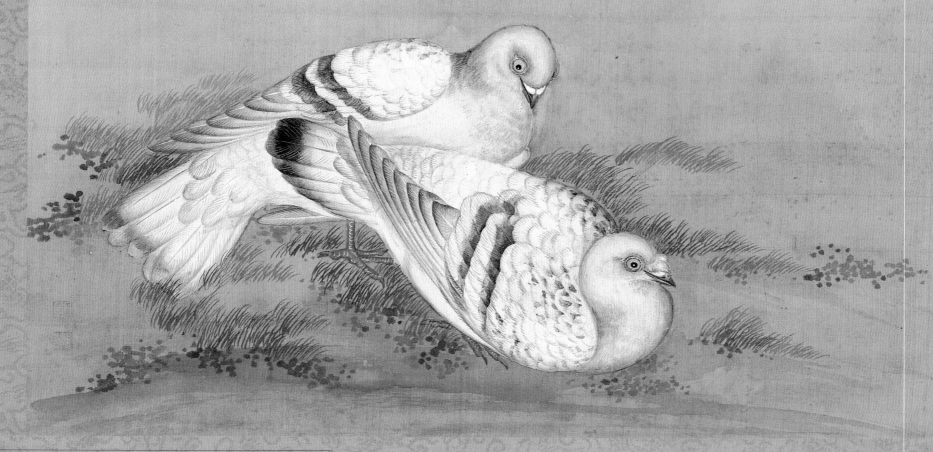

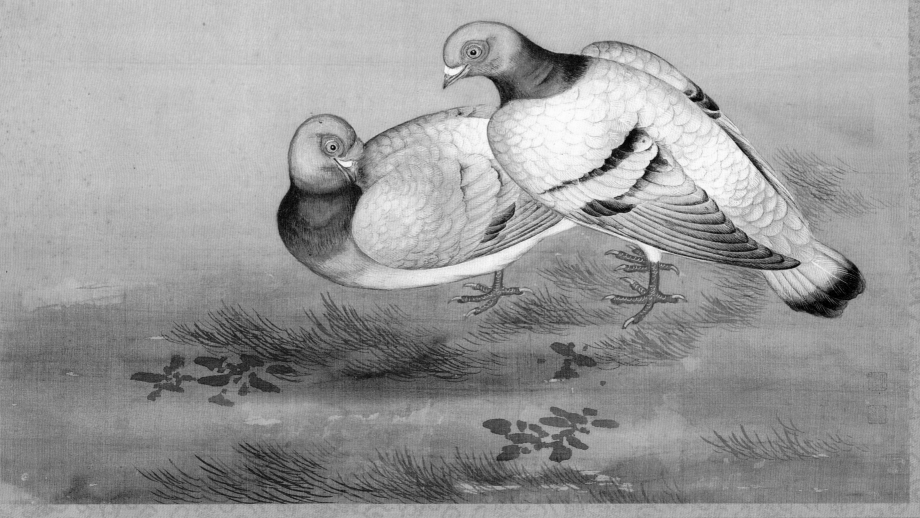

蒋廷锡《鹁鸽谱》上

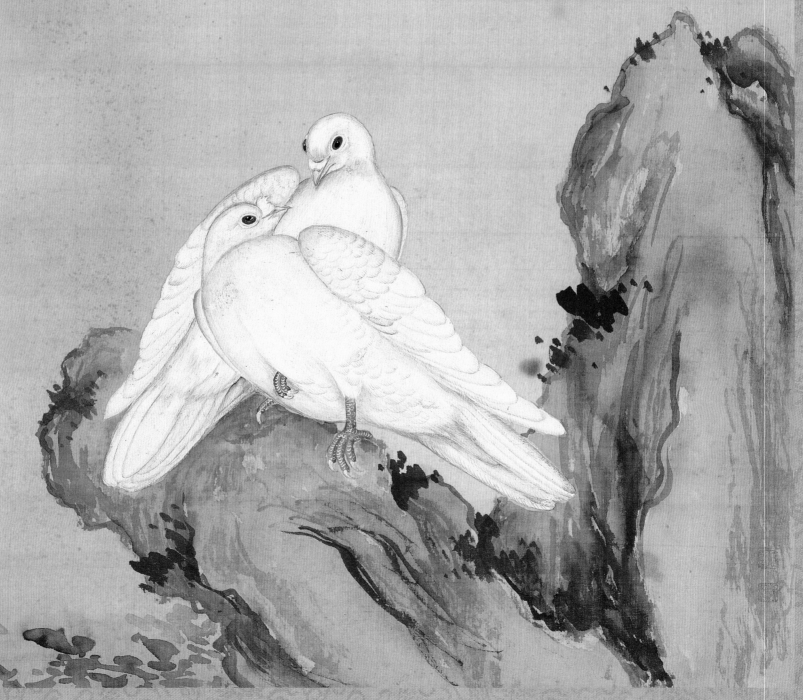

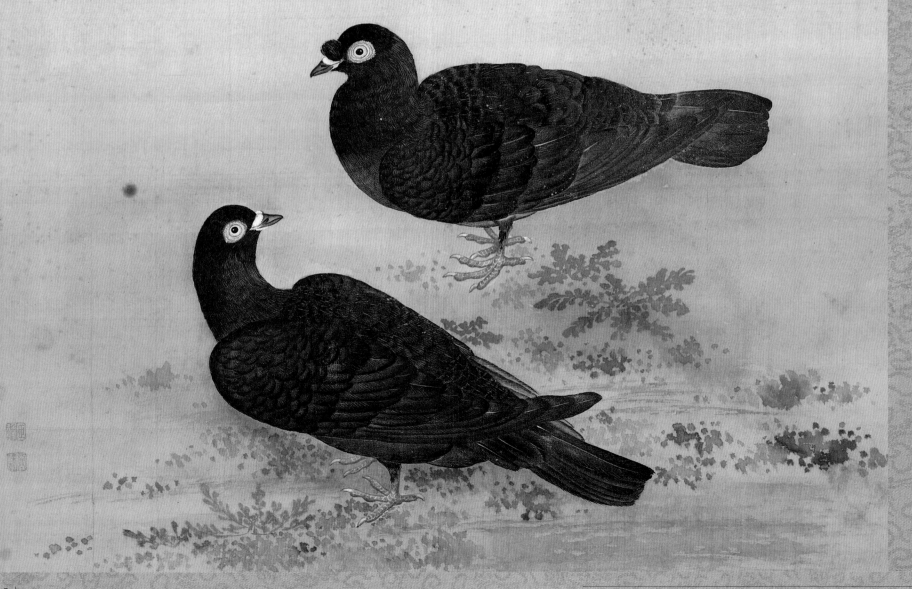

蒋廷锡《鹁鸽谱》上

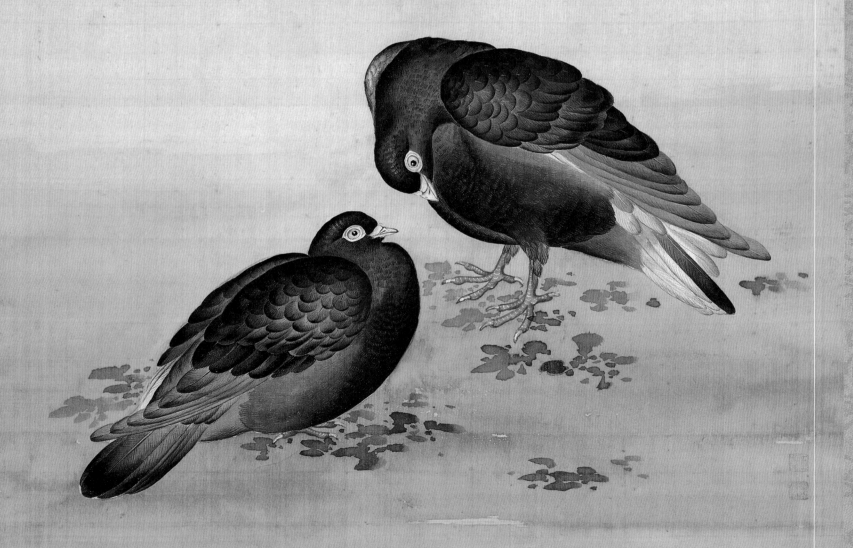

鐵
袖

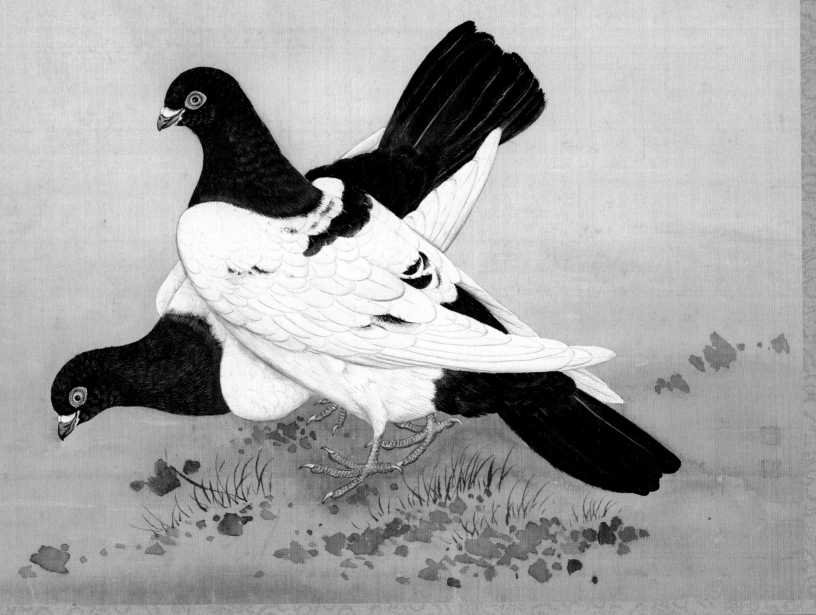

蒋廷锡《鹁鸽谱》上

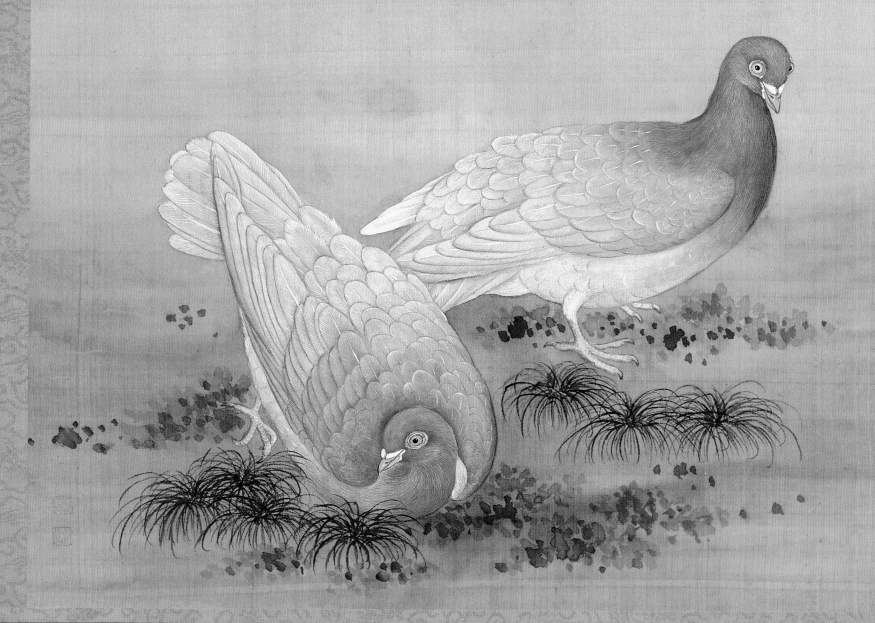

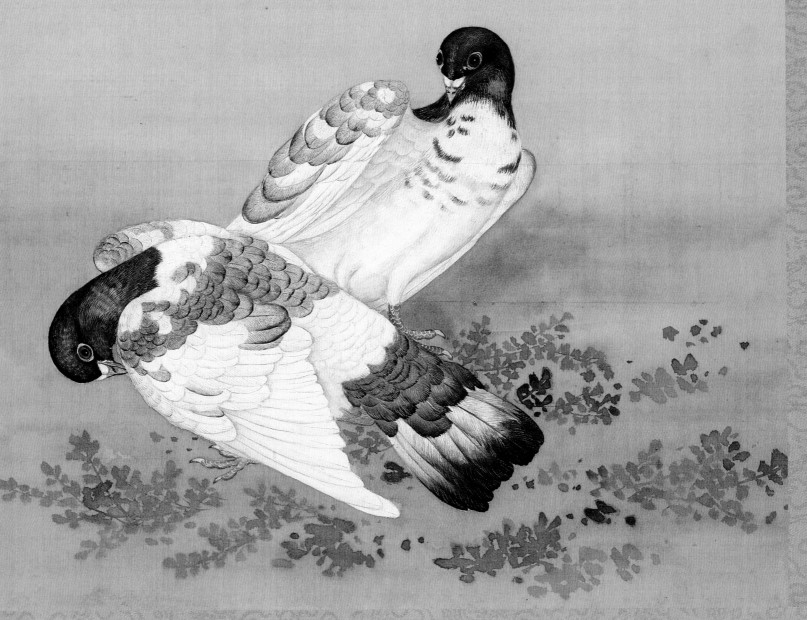

蒋廷锡《鹁鸽谱》上

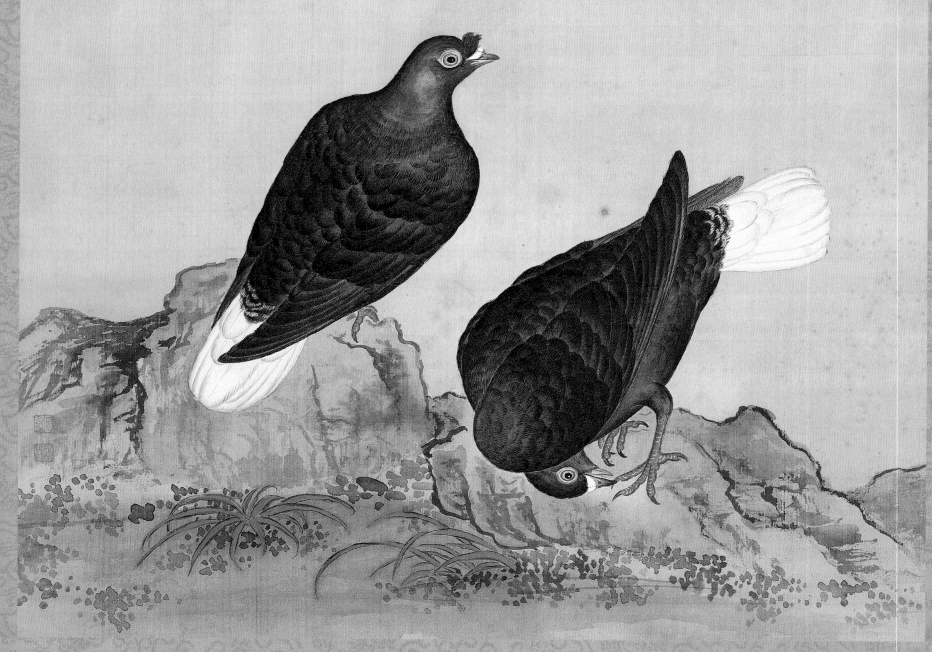

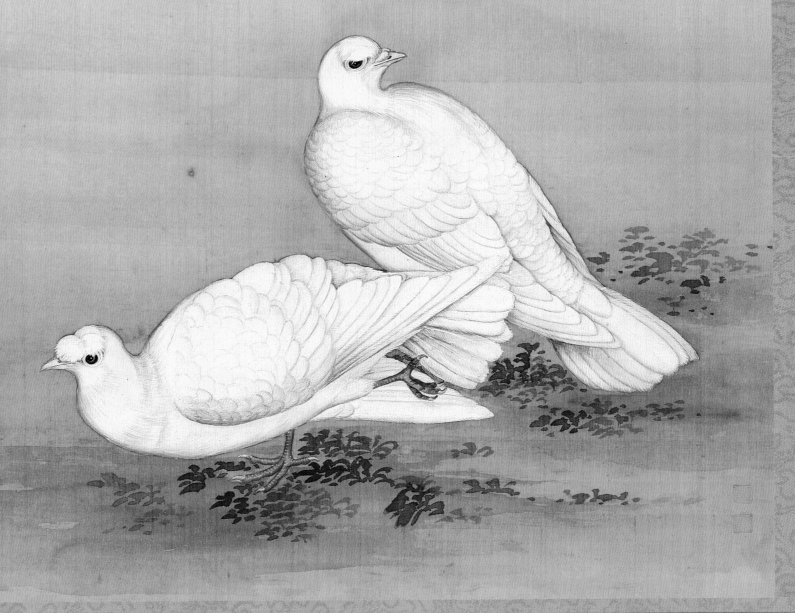

勐斗白

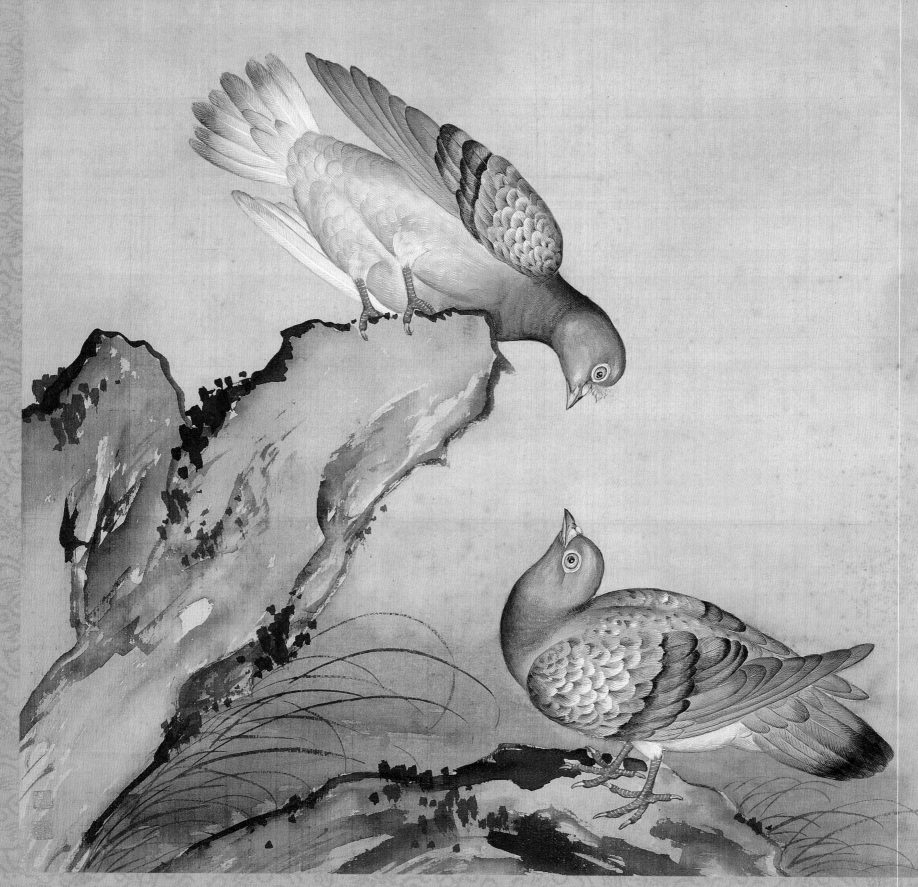

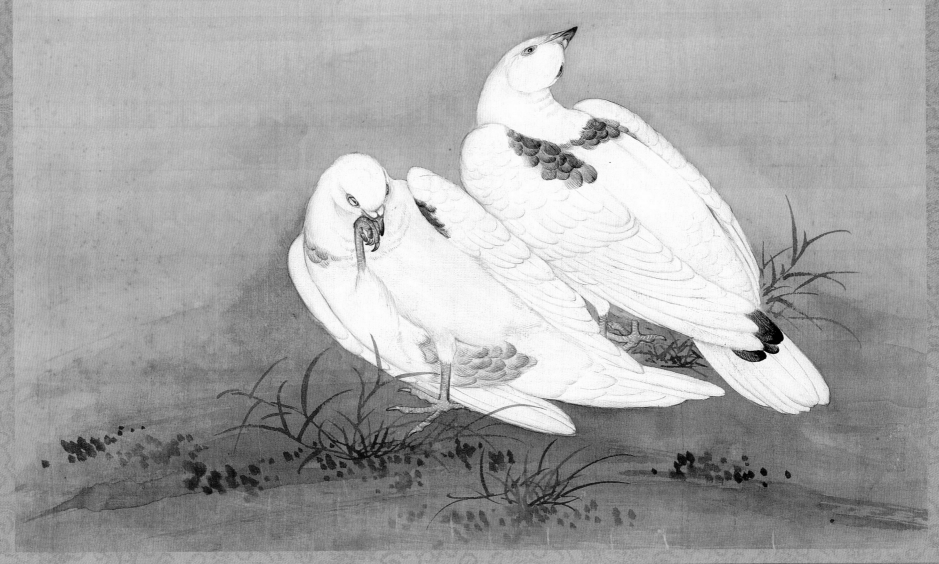

蒋廷锡《鹁鸽谱》上

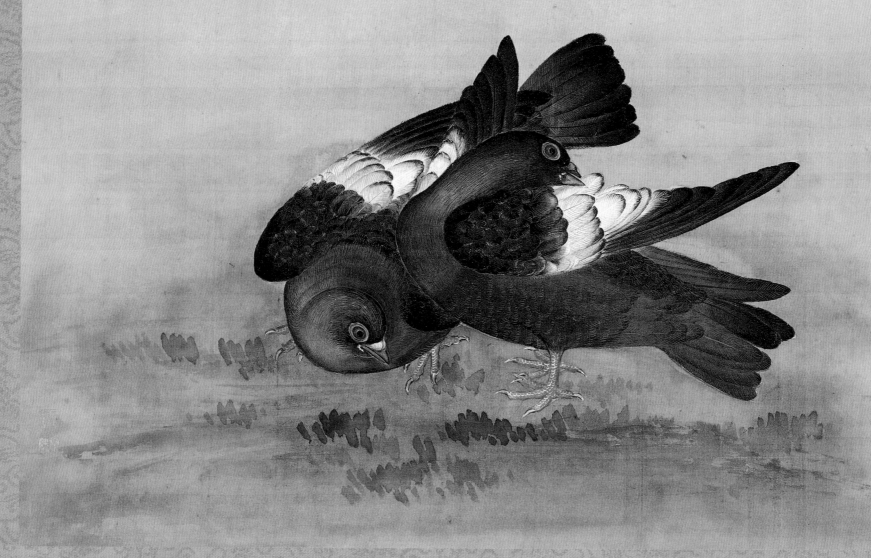

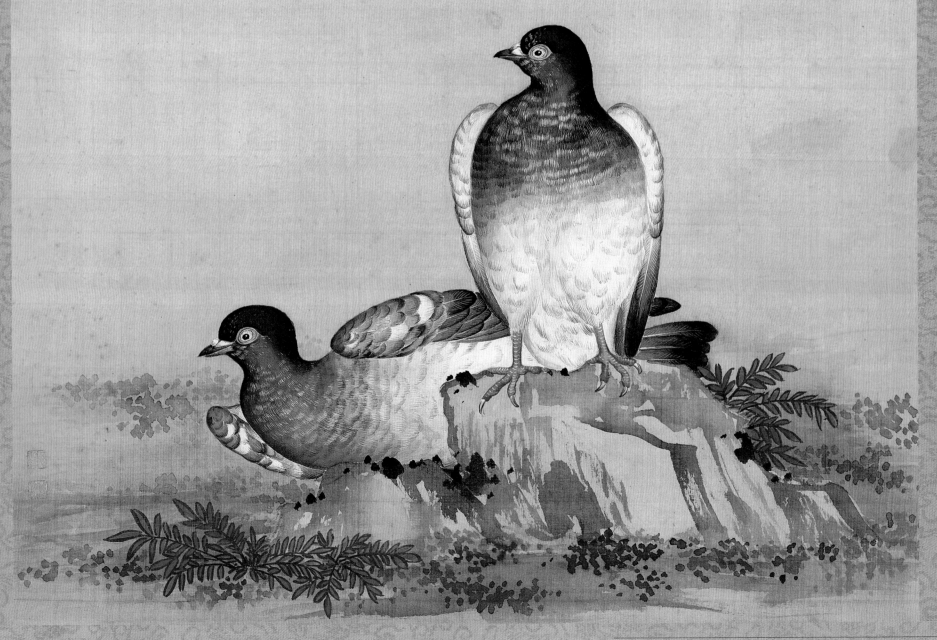

蒋廷锡 《鹁鸽谱》上

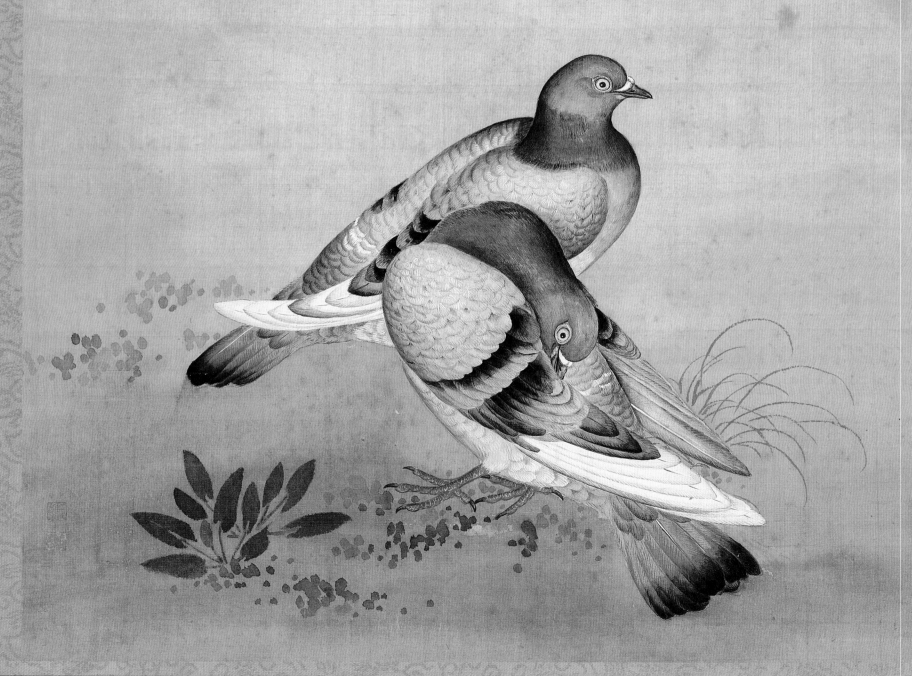

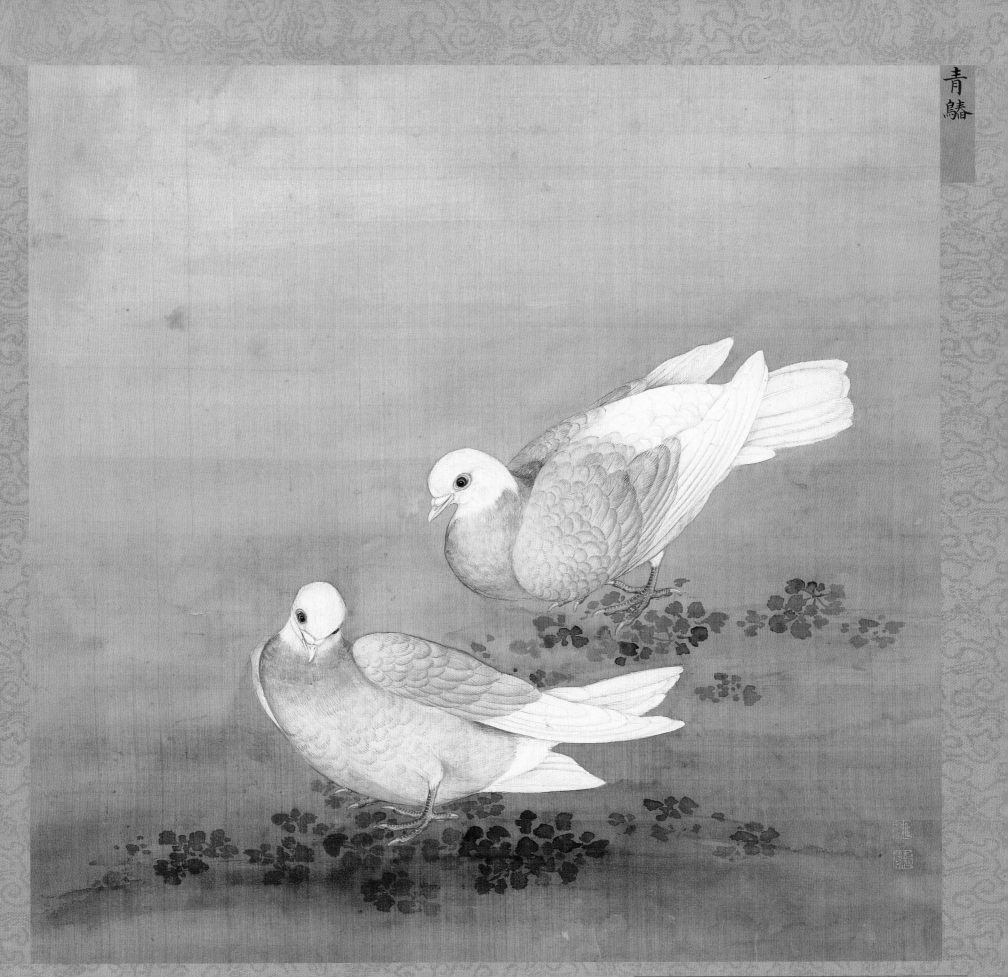

青鸇

蒋廷锡《鹁鸽谱》上

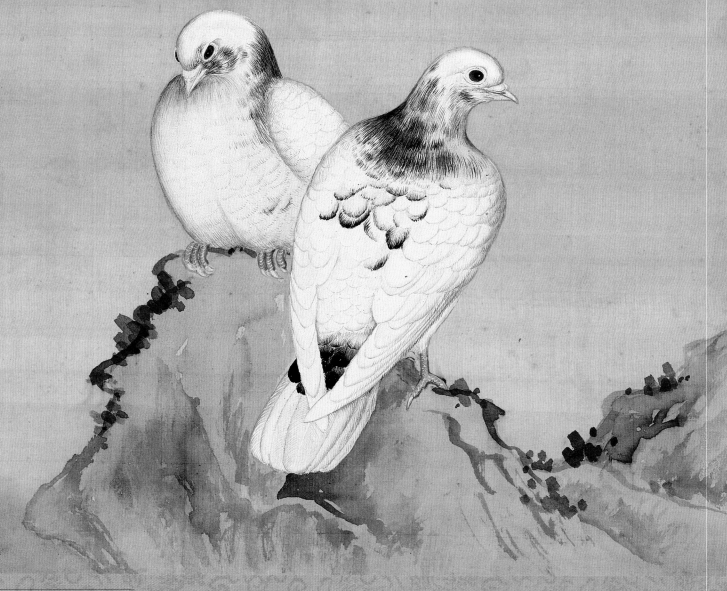

碧玉鳞

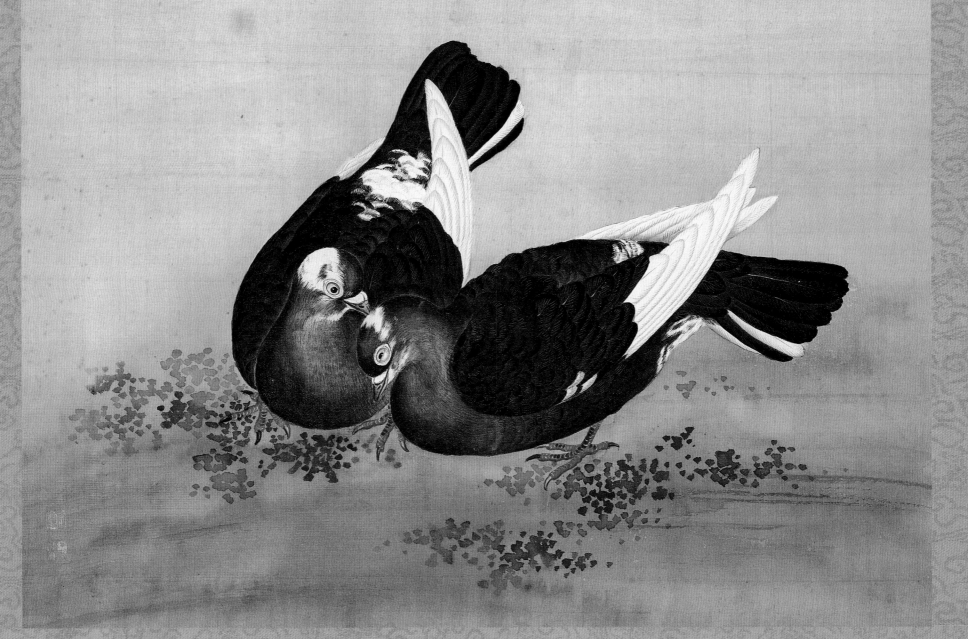

蔣廷錫《鵓鴿譜》上

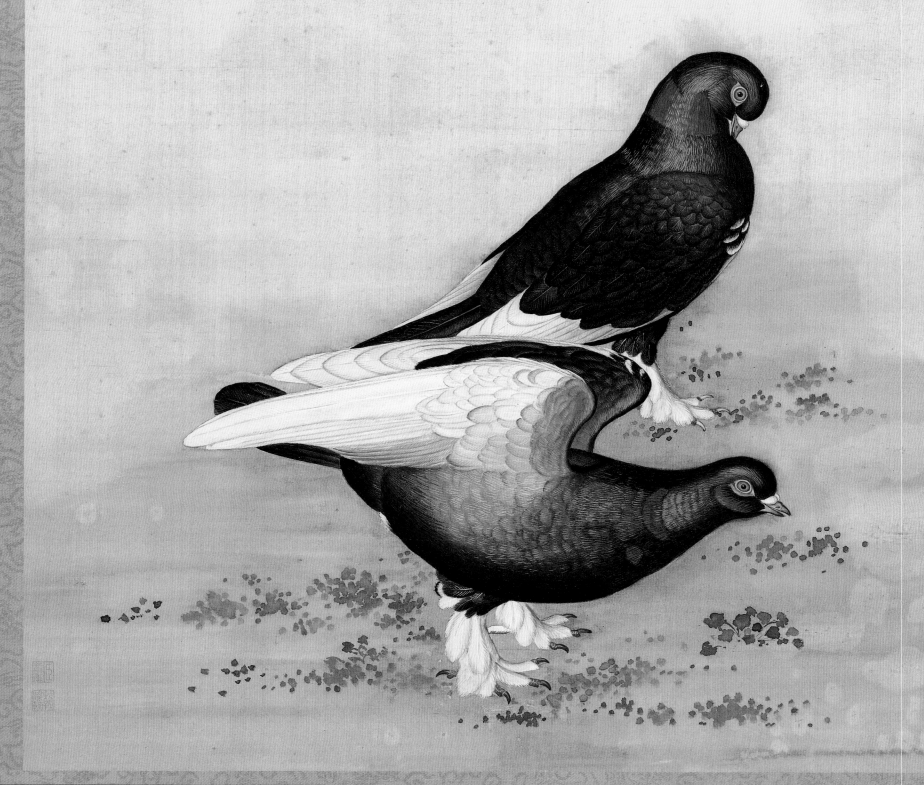

虎頭鵃

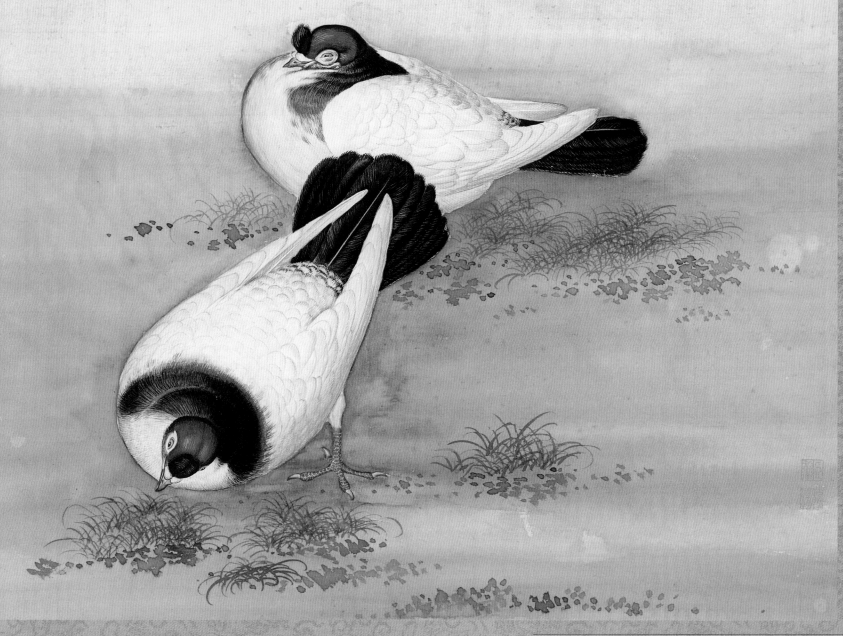

蒋廷锡《鹁鸽谱》上

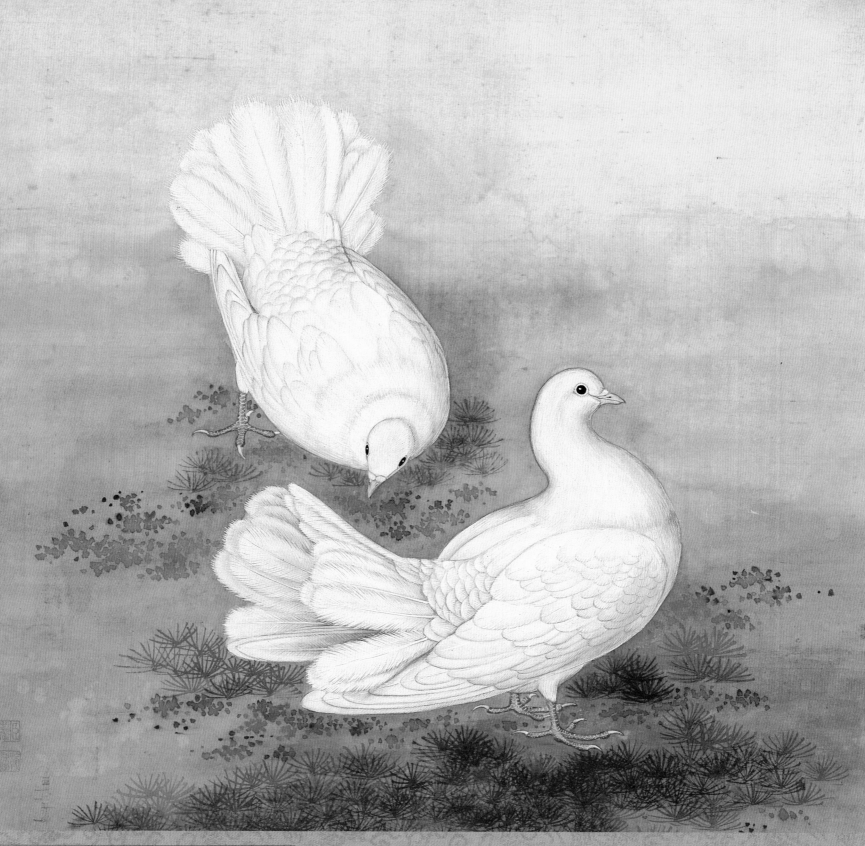

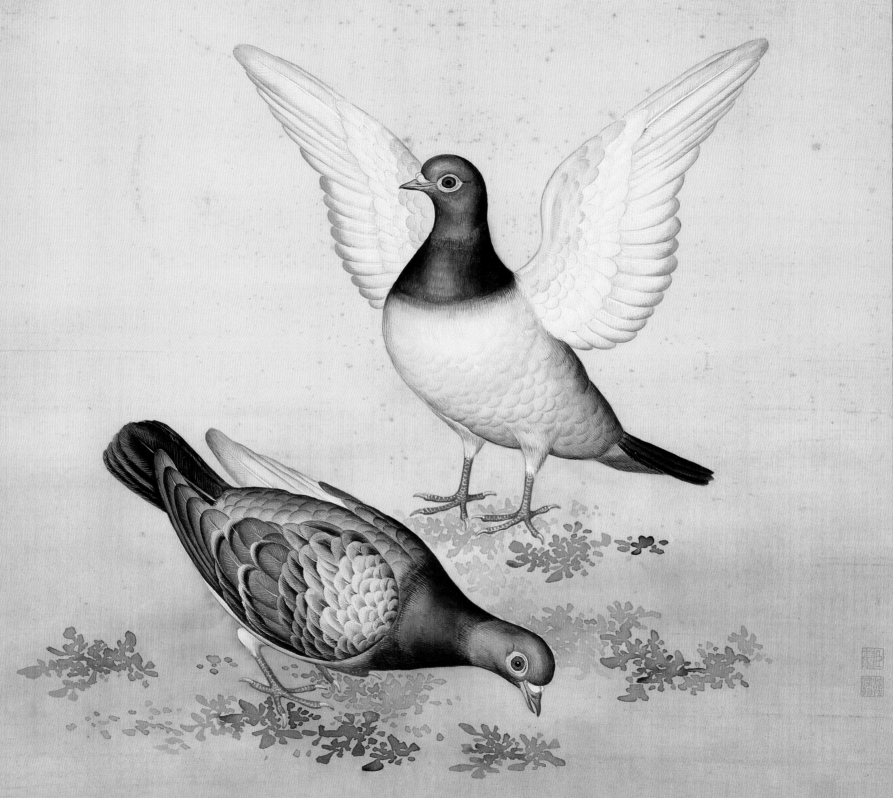

蒋廷锡《鹁鸽谱》上

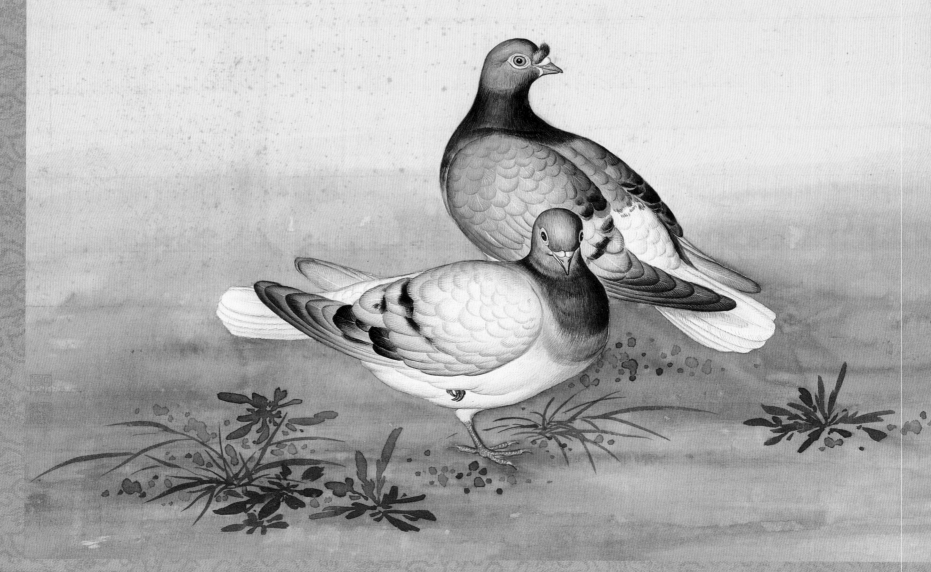

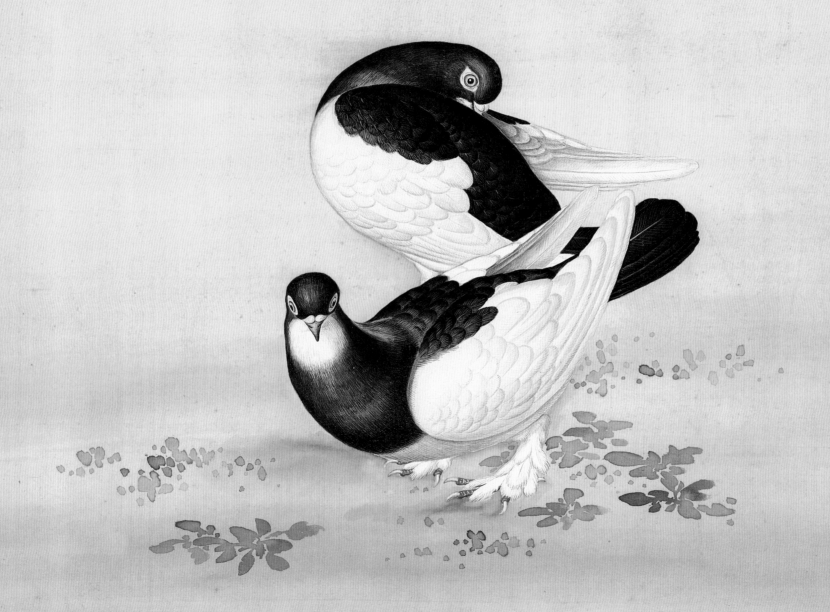

蒋廷锡《鹁鸽谱》上

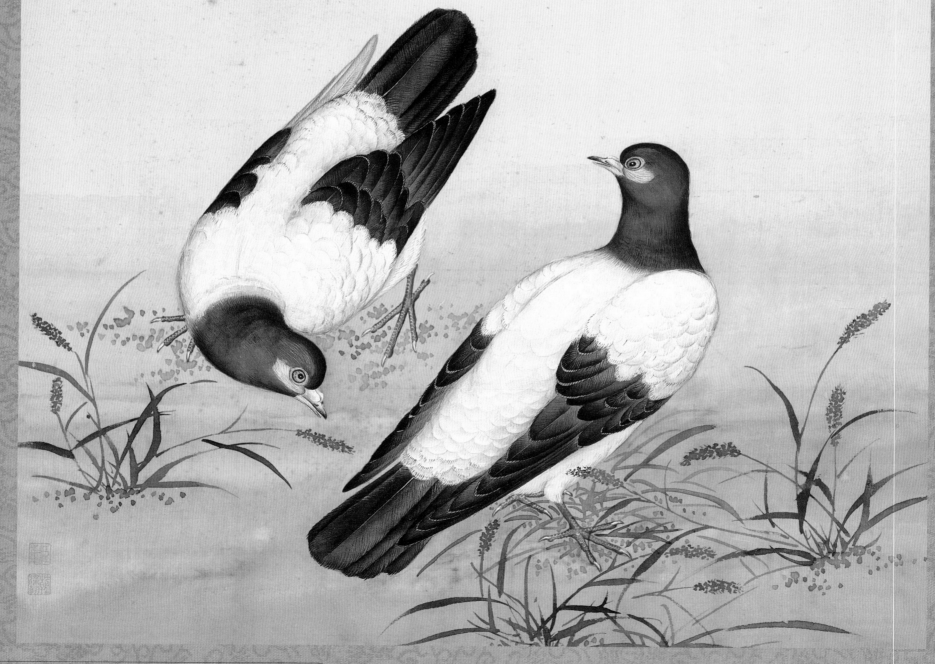

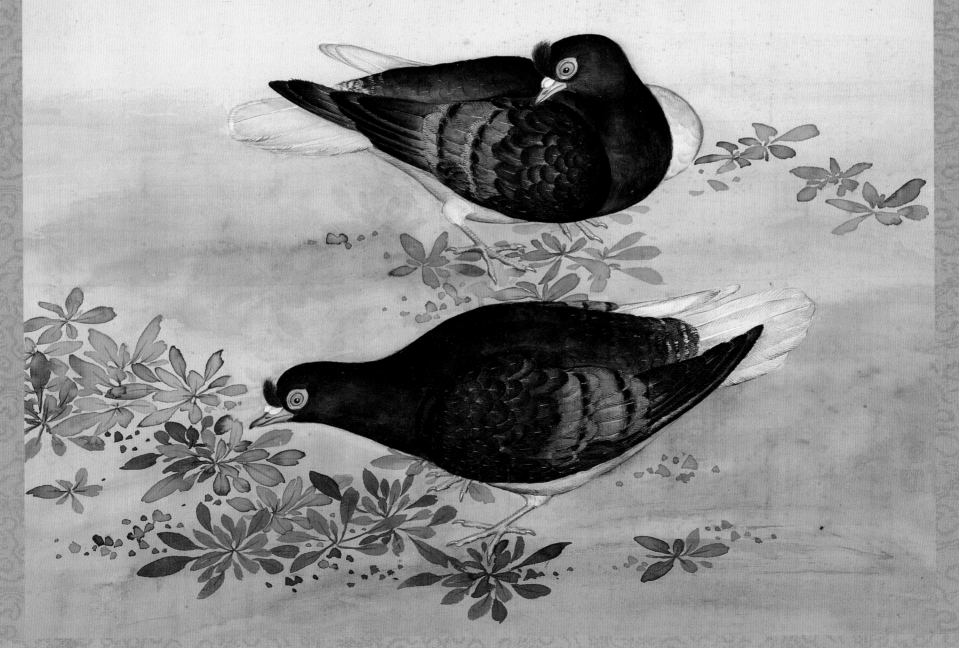

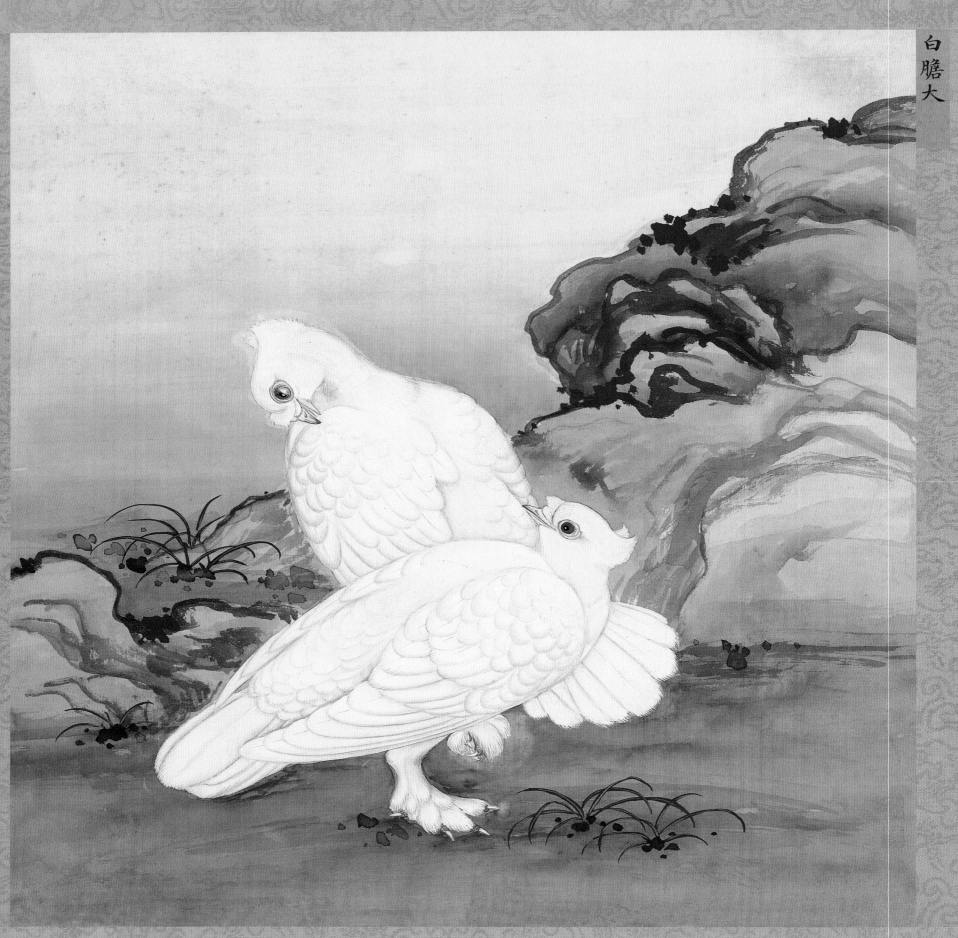

白膳大

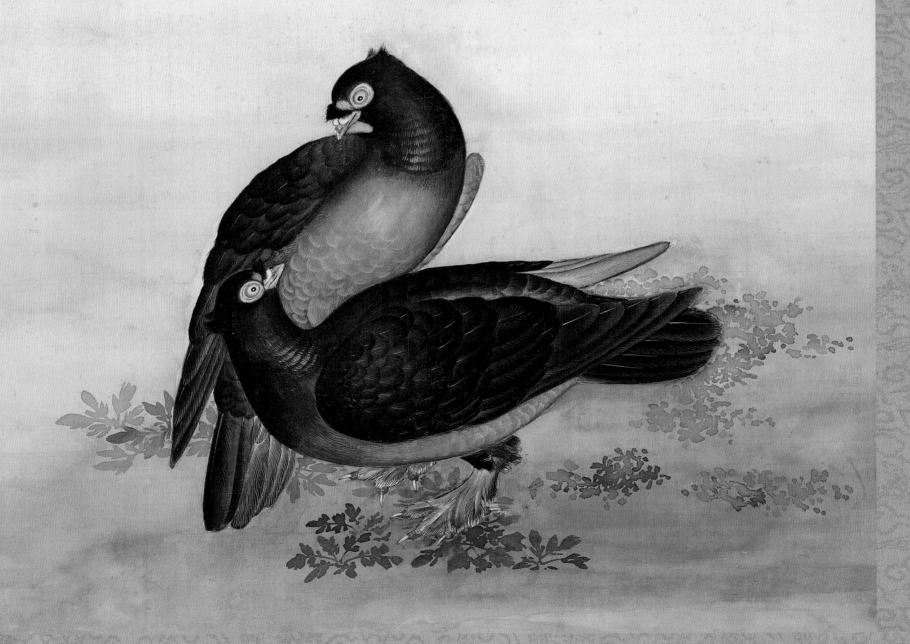

蒋廷锡《鹁鸽谱》上

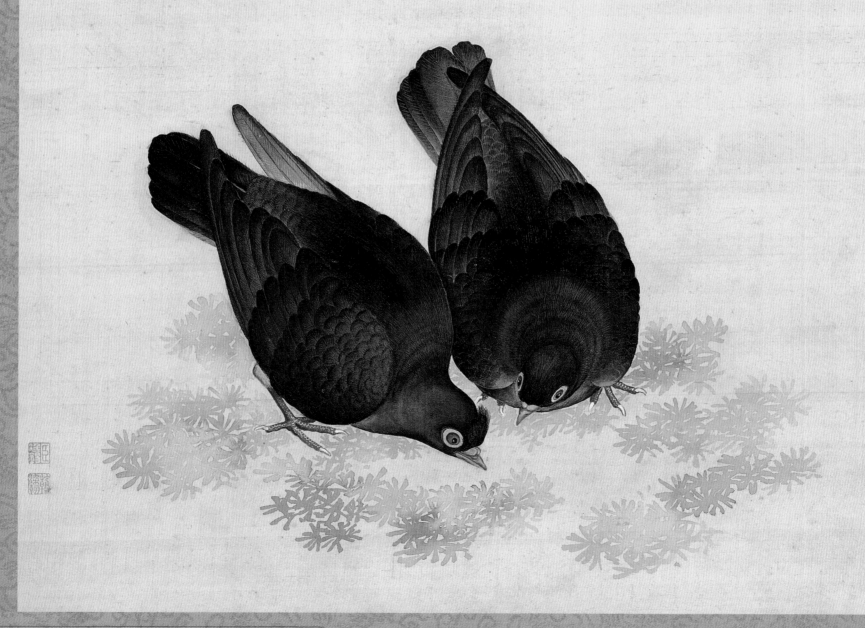

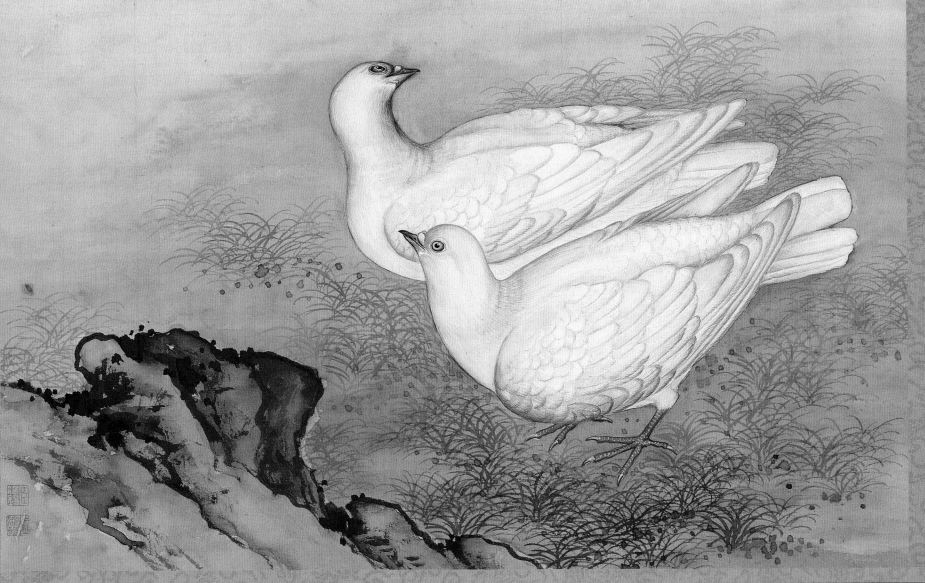

醉西施

蒋廷锡《鹁鸽谱》上

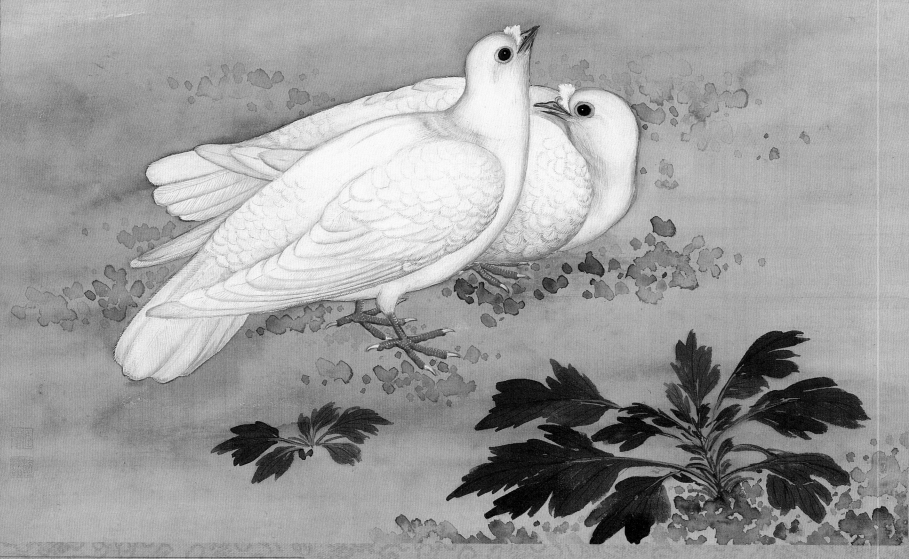

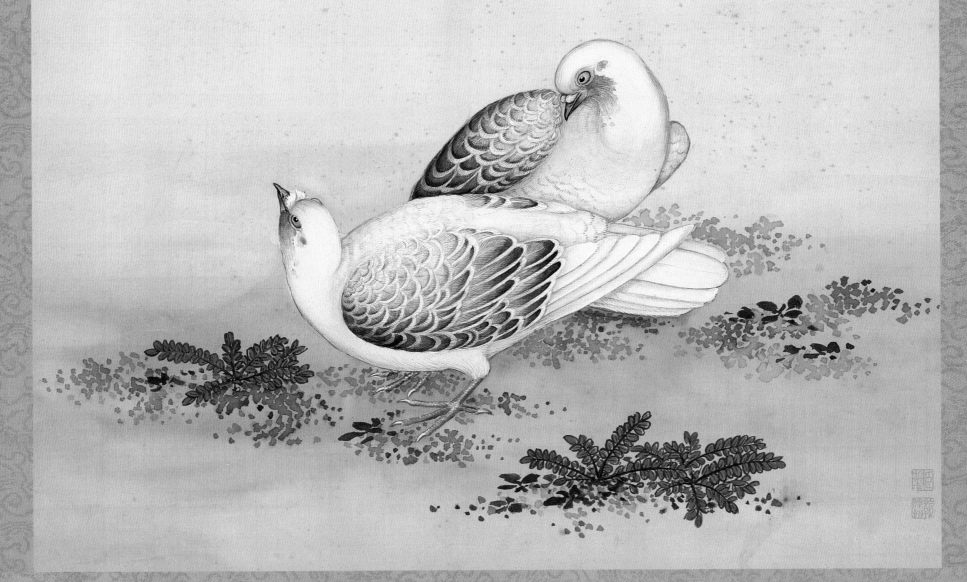

蒋廷锡《鹁鸽谱》上

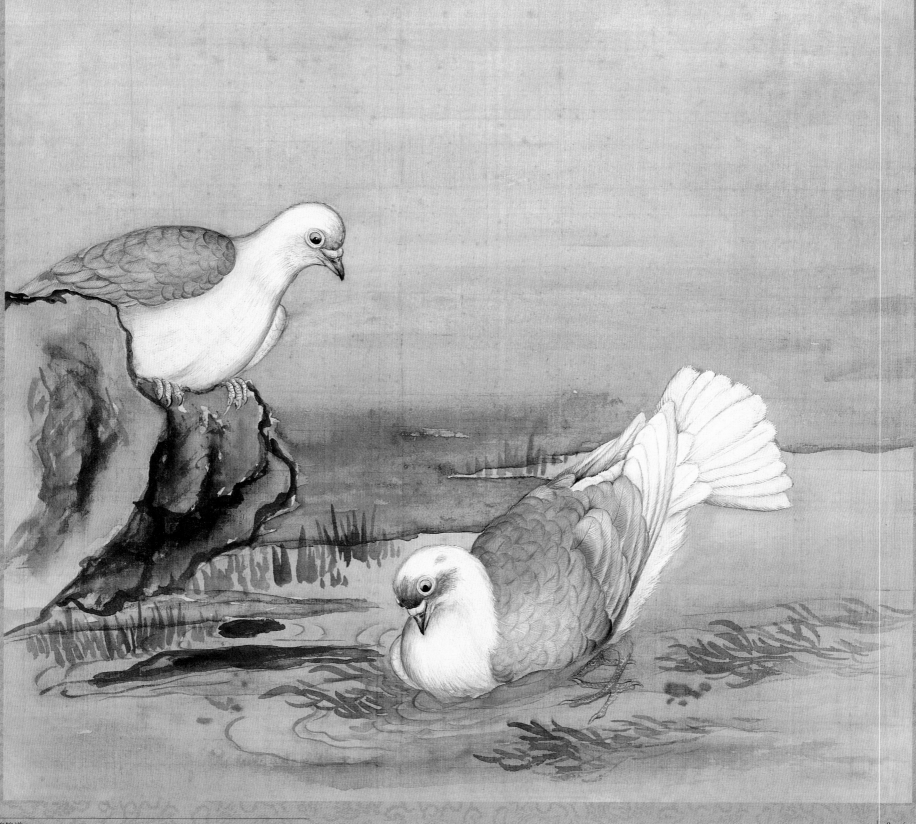

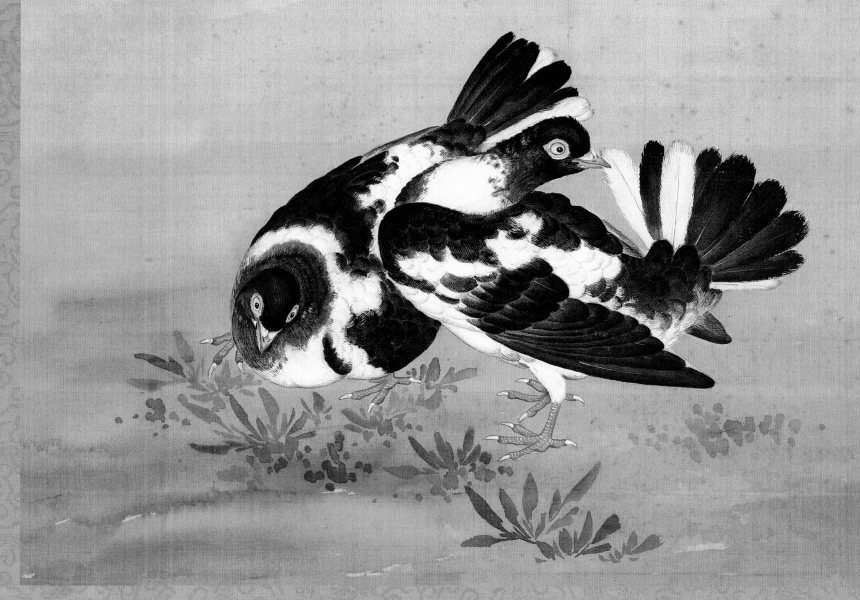

蔣廷錫《鶺鴒譜》上

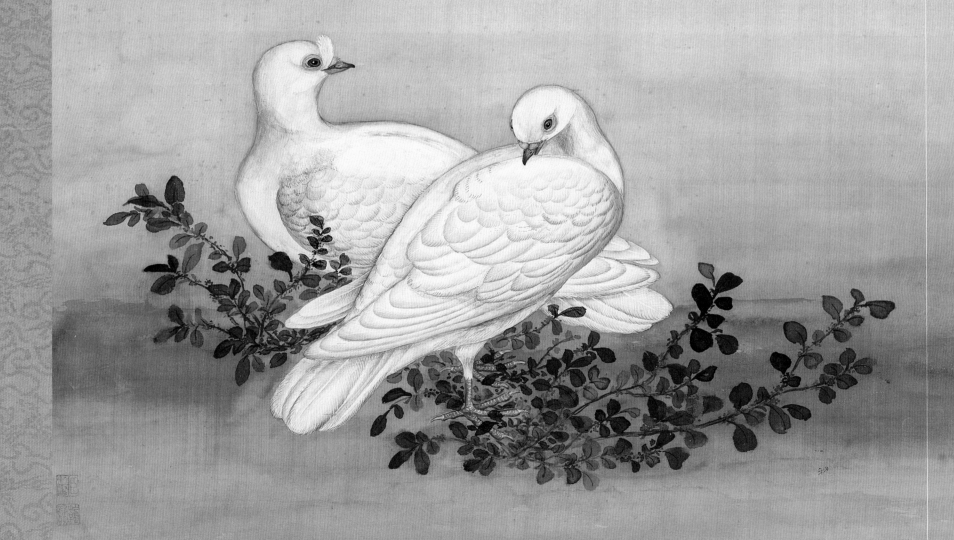

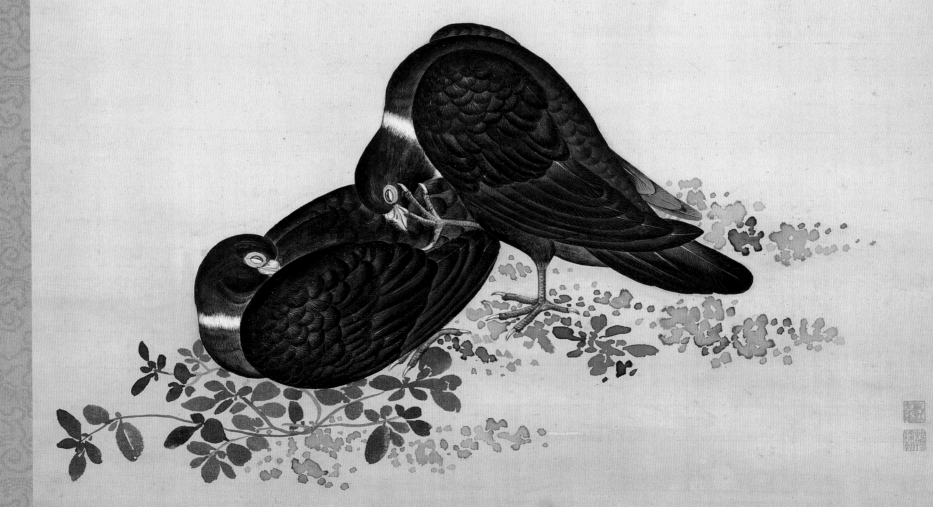

蒋廷锡《鹁鸽谱》上

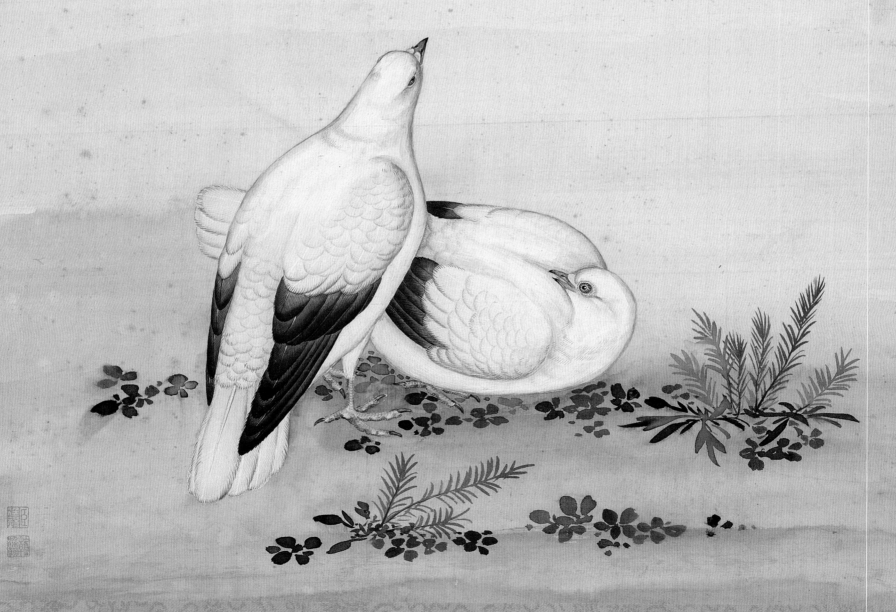

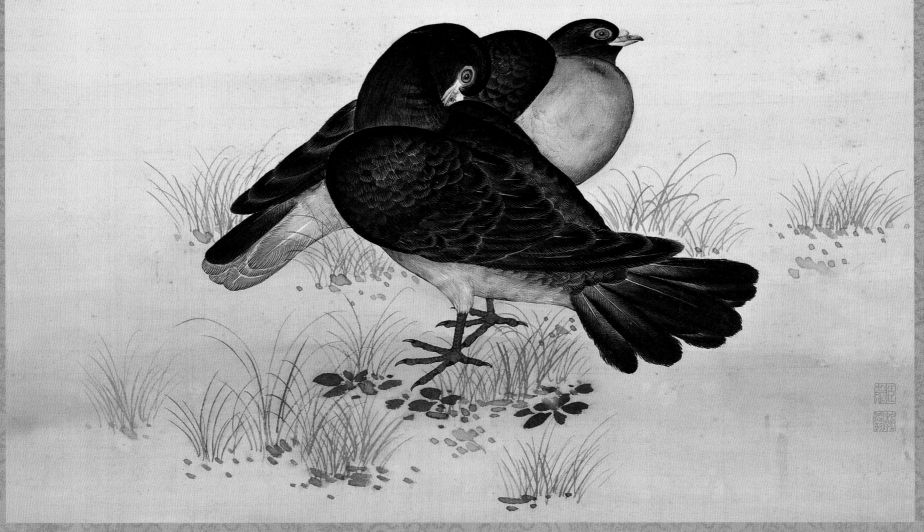

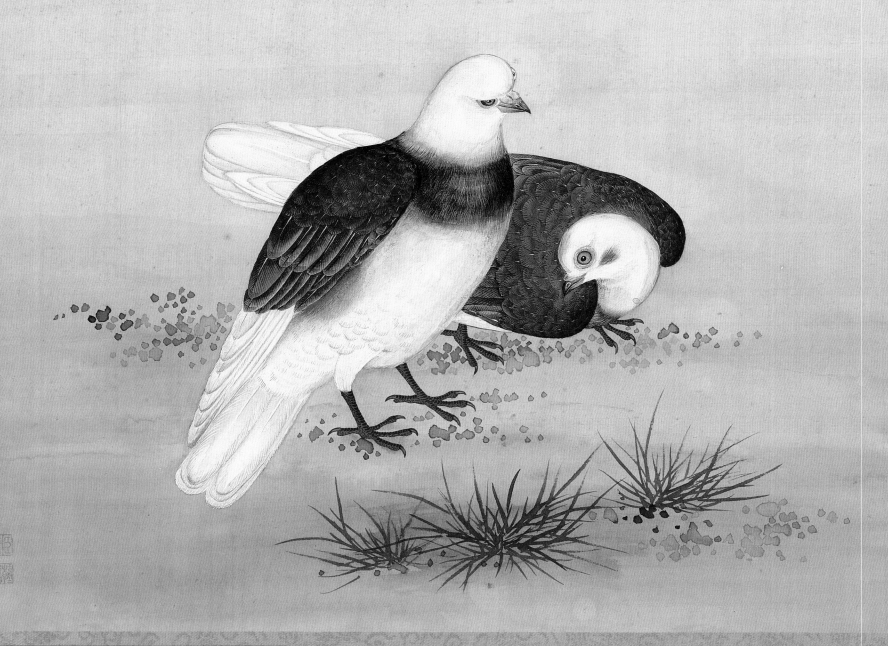

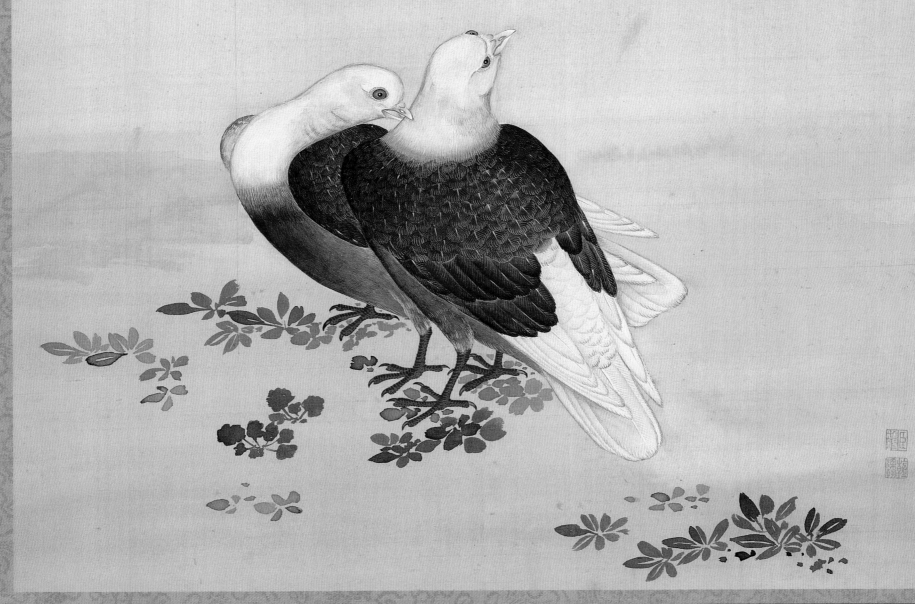

蒋廷锡《鹁鸽谱》上

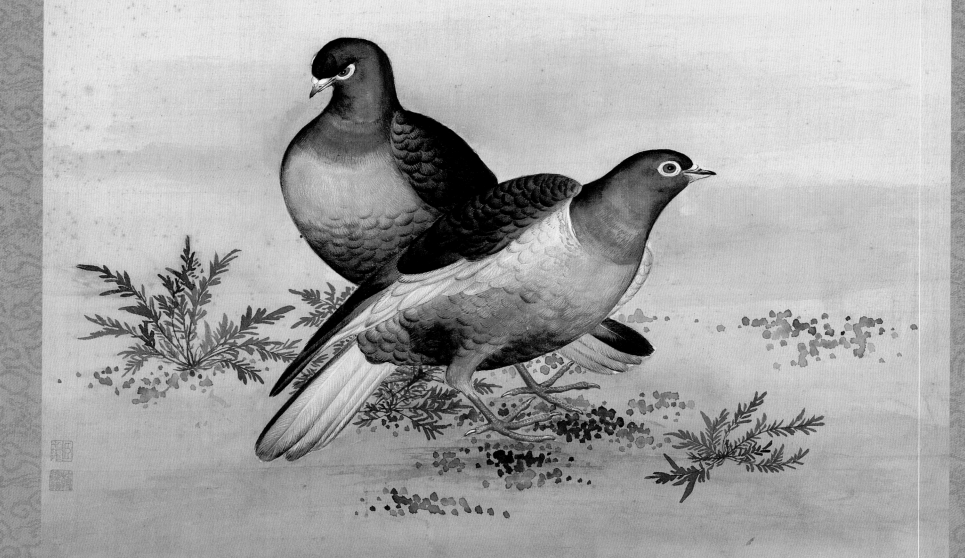

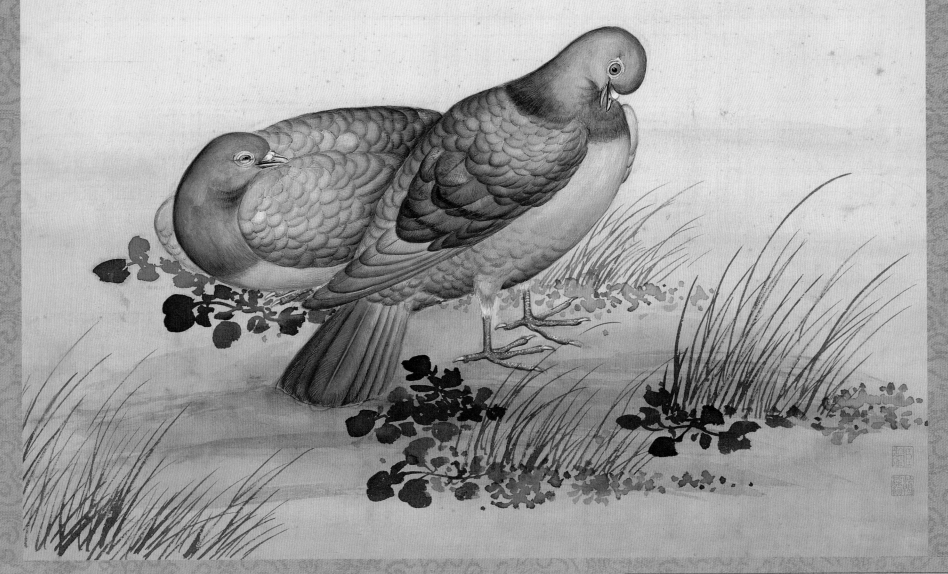

蒋廷锡《鹁鸽谱》上

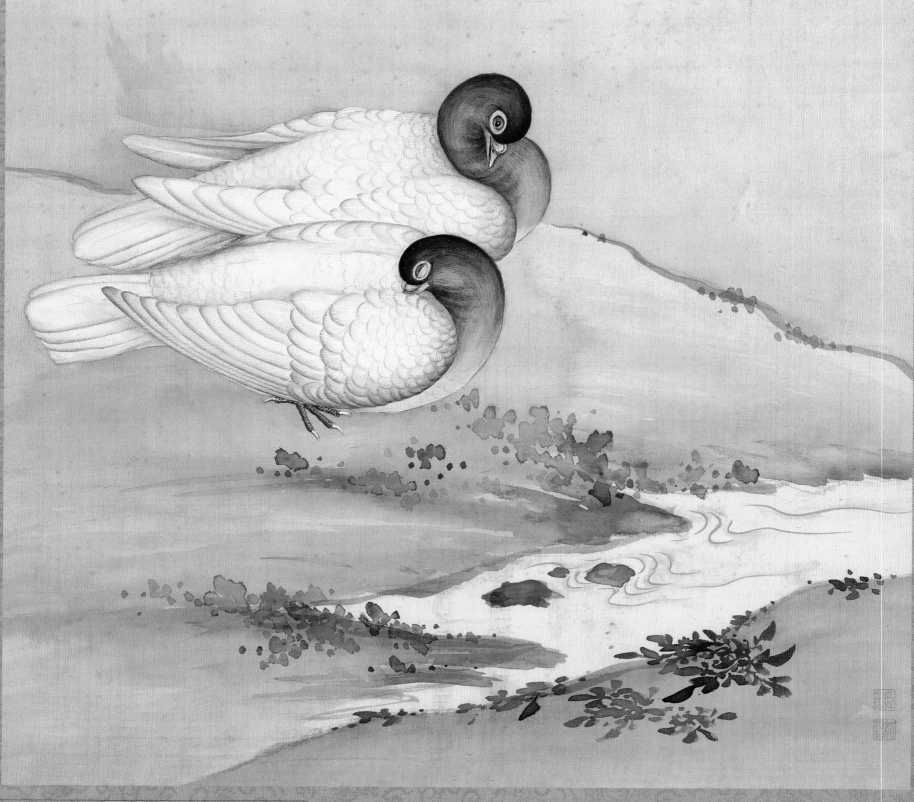

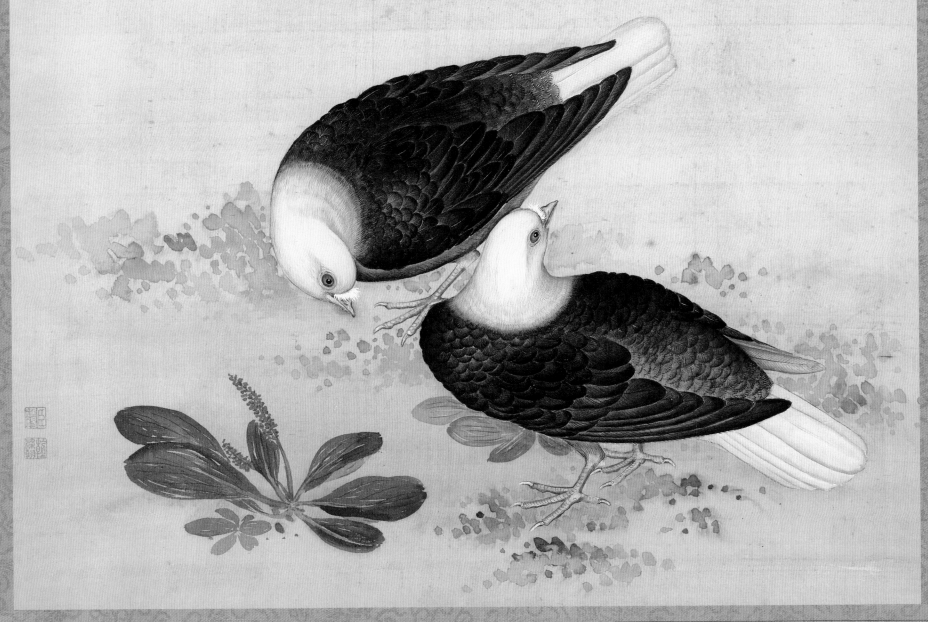

蒋廷锡《鹎鸽谱》上

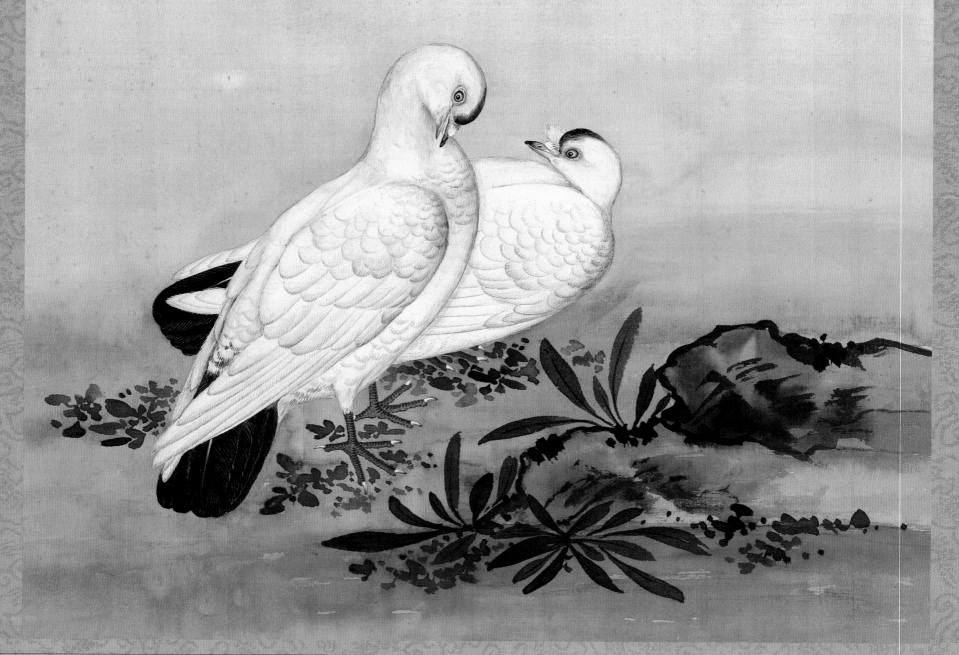

點子

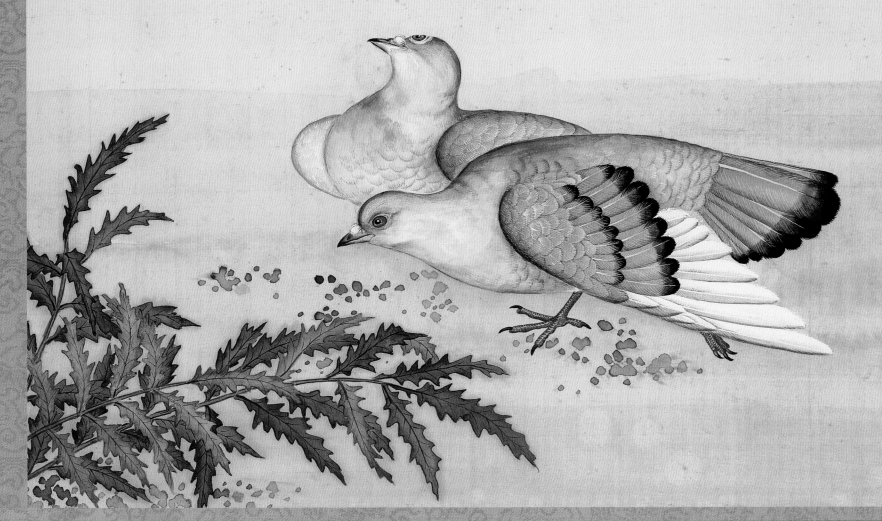

蒋廷锡《鹁鸽谱》上

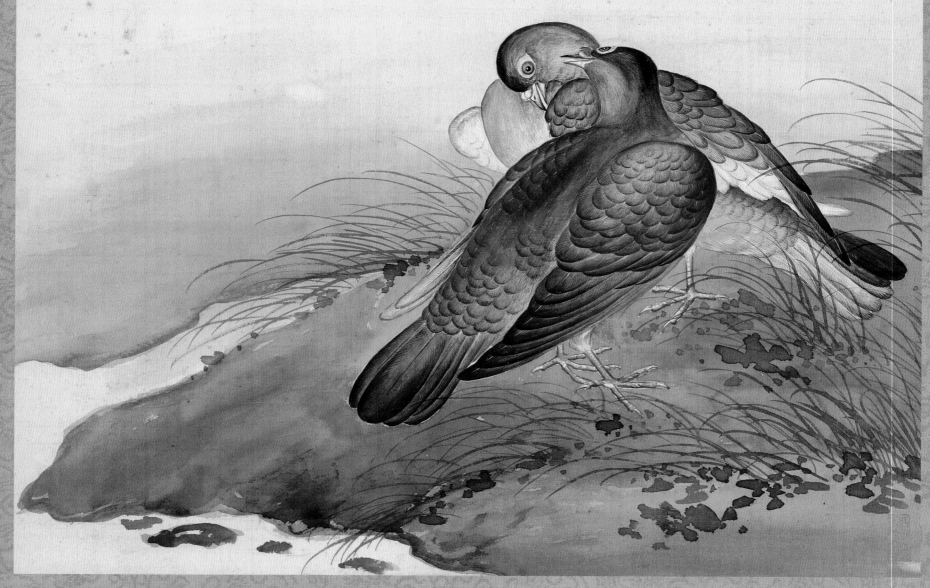

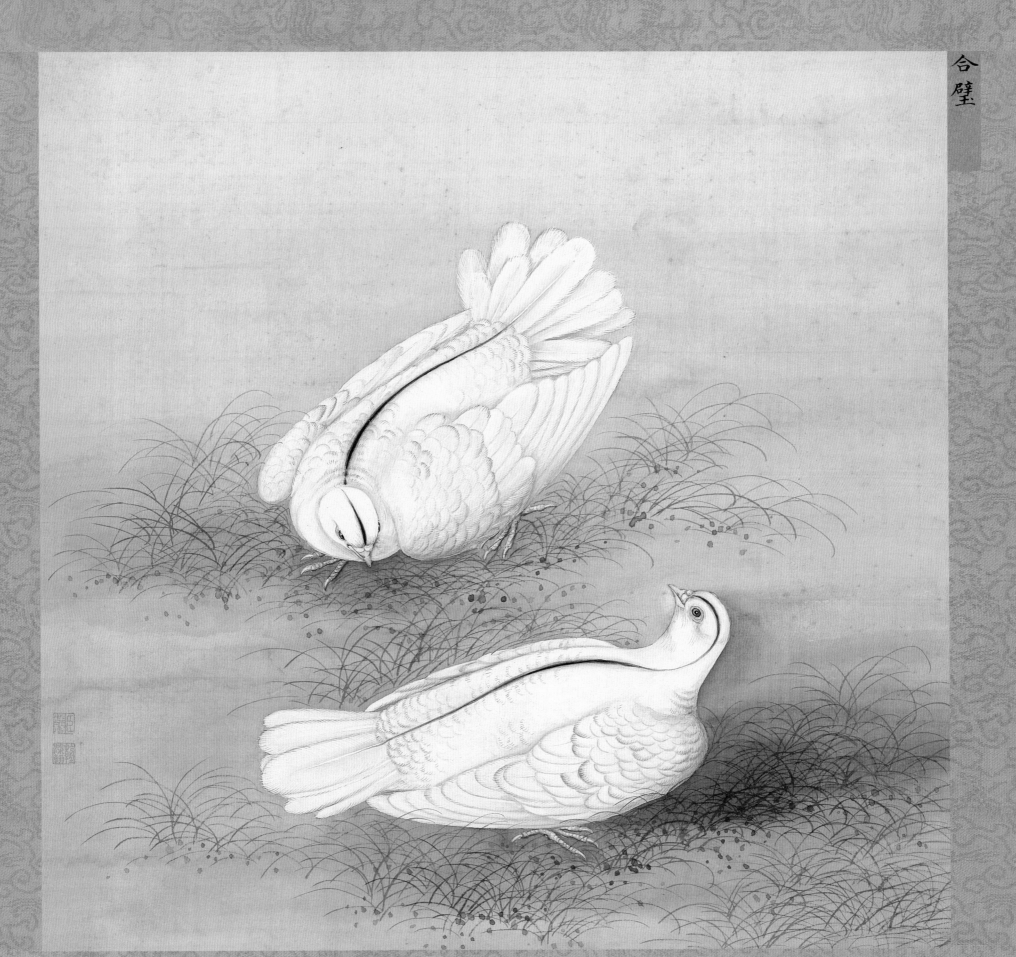

蒋廷锡《鹁鸽谱》上

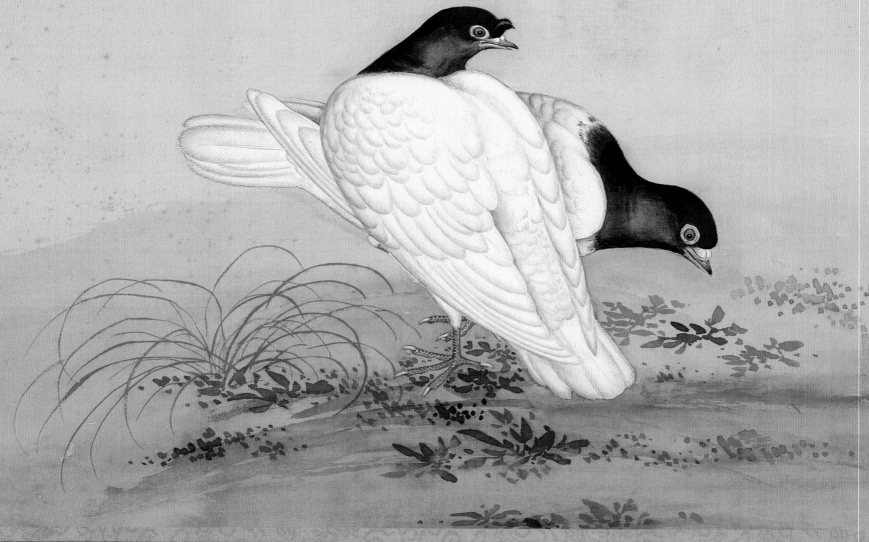

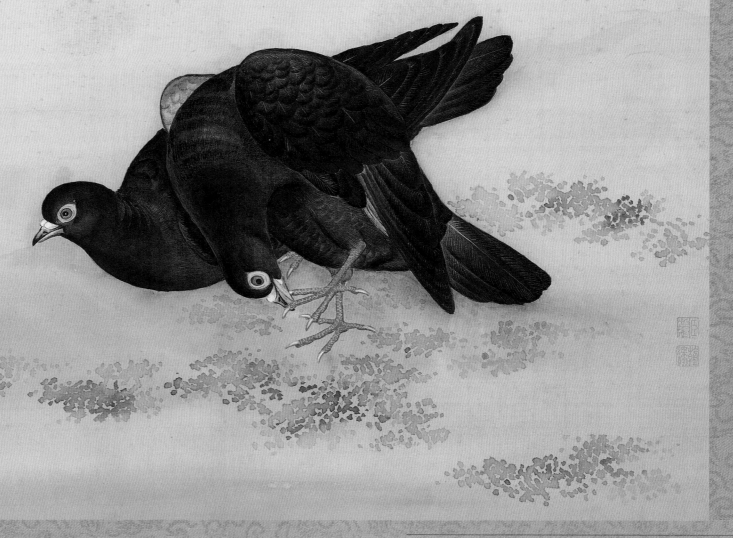

蔣廷錫《鵓鴿譜》上

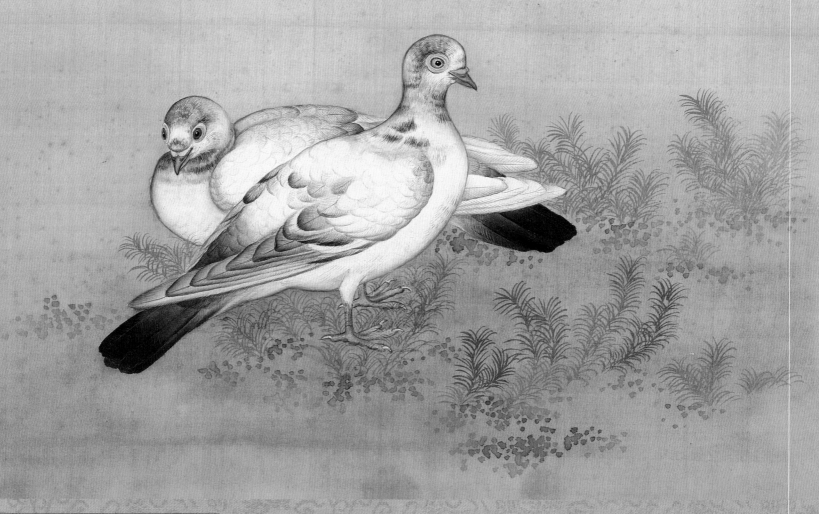

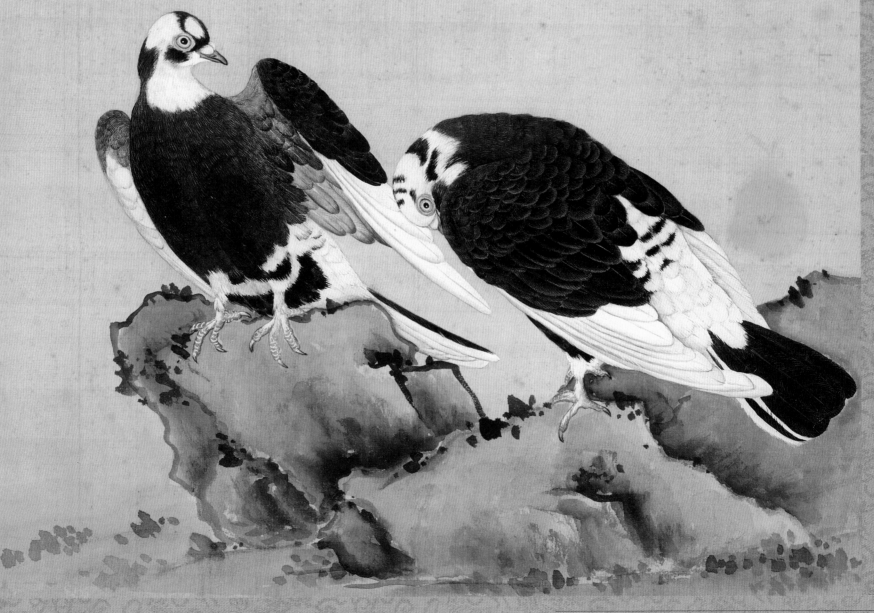

蒋廷锡《鹁鸽谱》上

蒋廷锡

《鹁鸽谱》 下

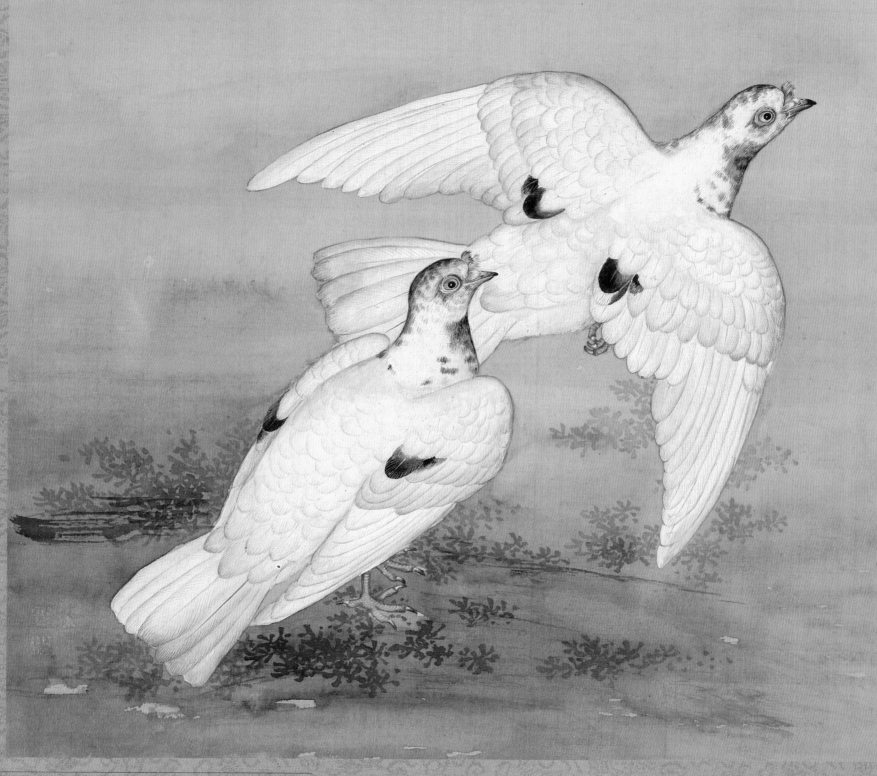

鷂眼雪花

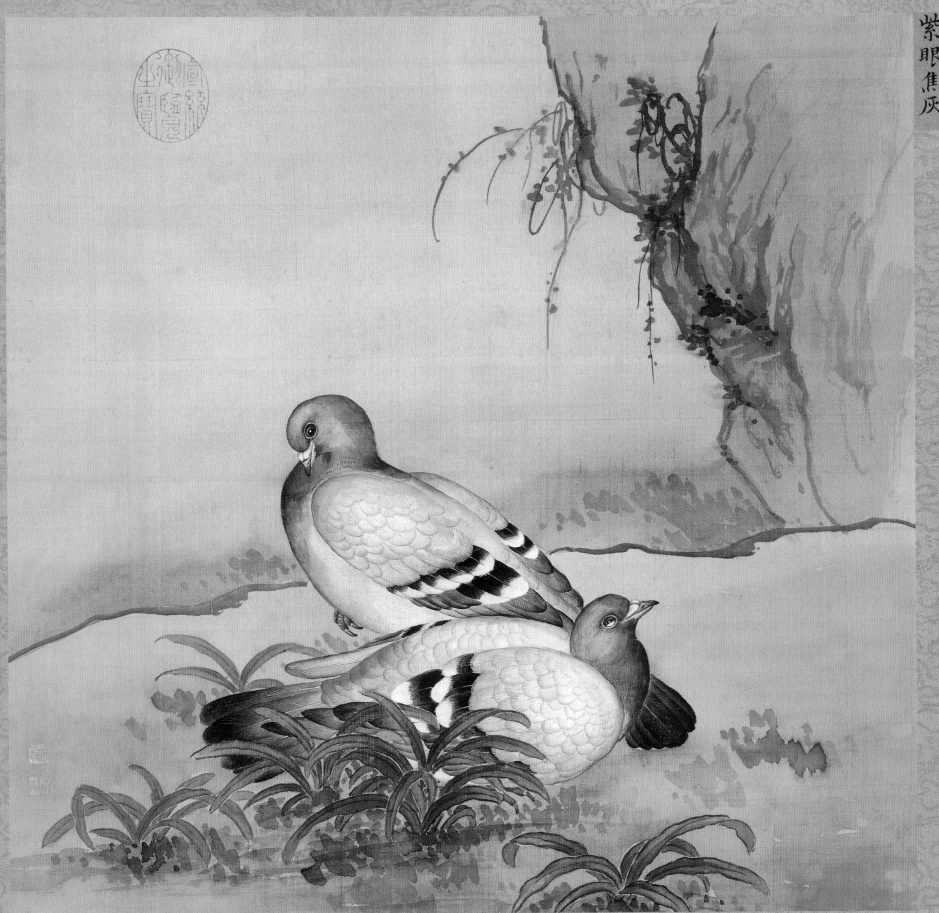

紫眼焦灰

蒋廷锡《鹁鸽谱》下

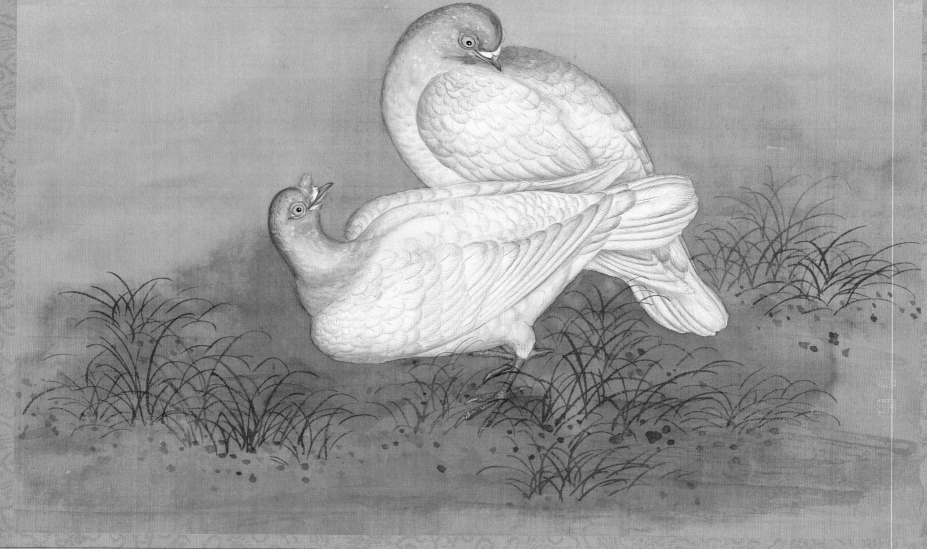

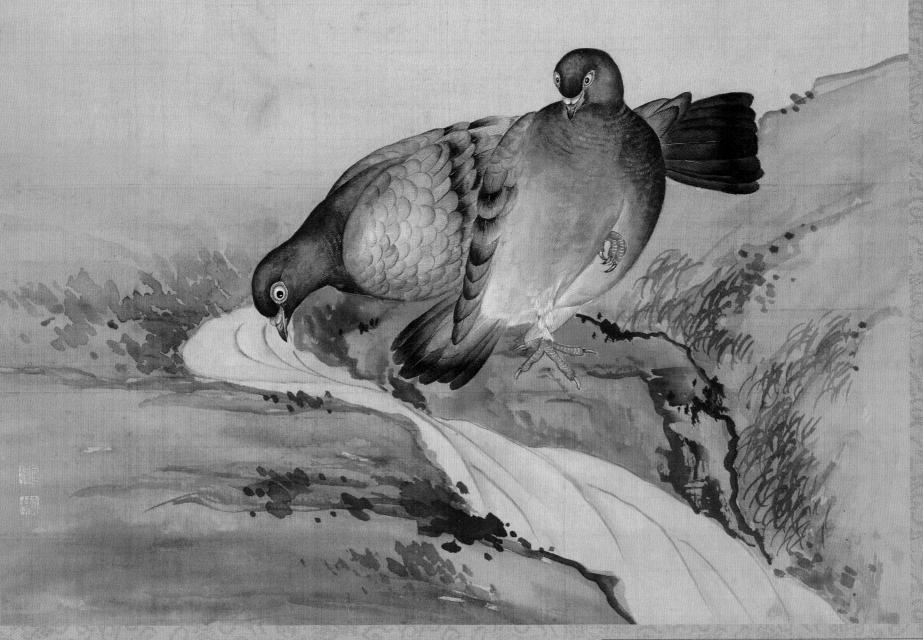

雪灰

蒋廷锡《鹁鸽谱》下

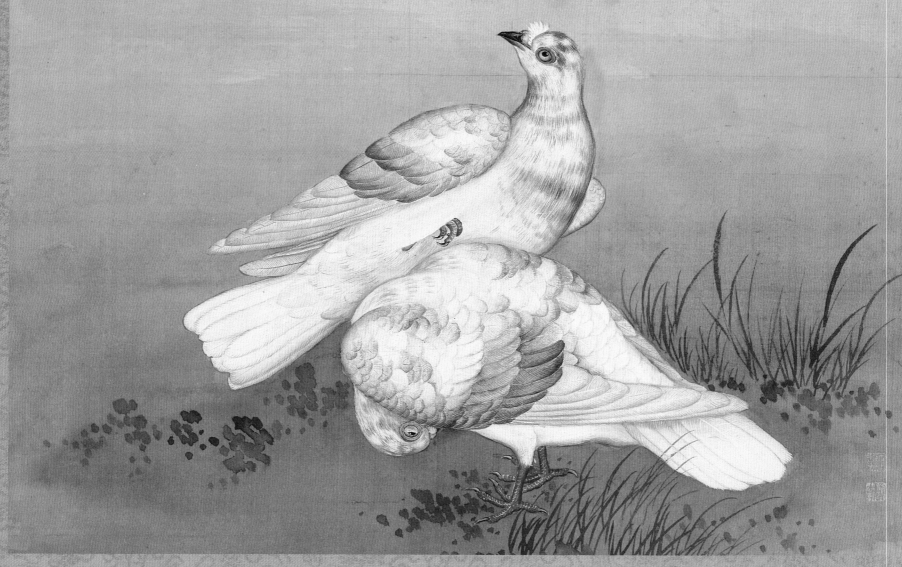

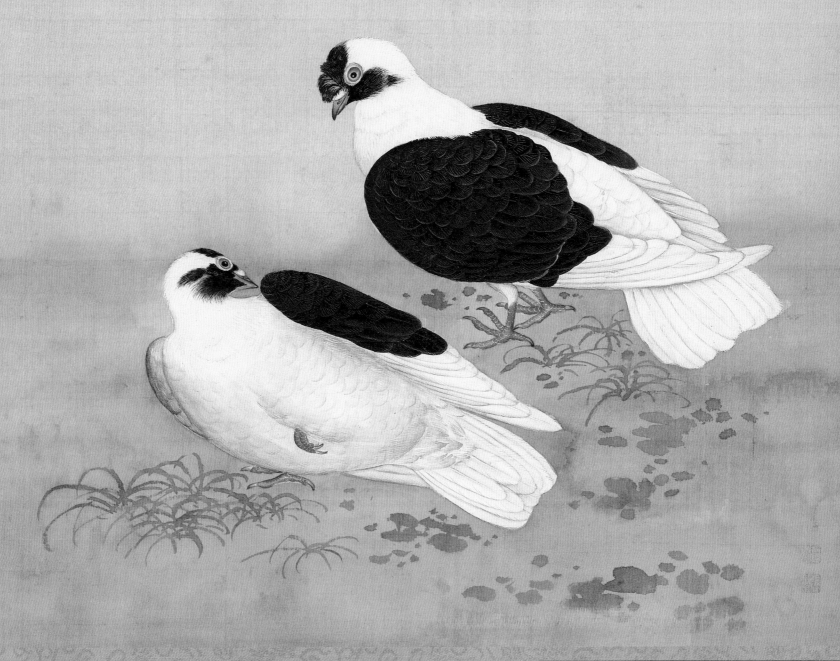

蒋廷锡《鹁鸽谱》下

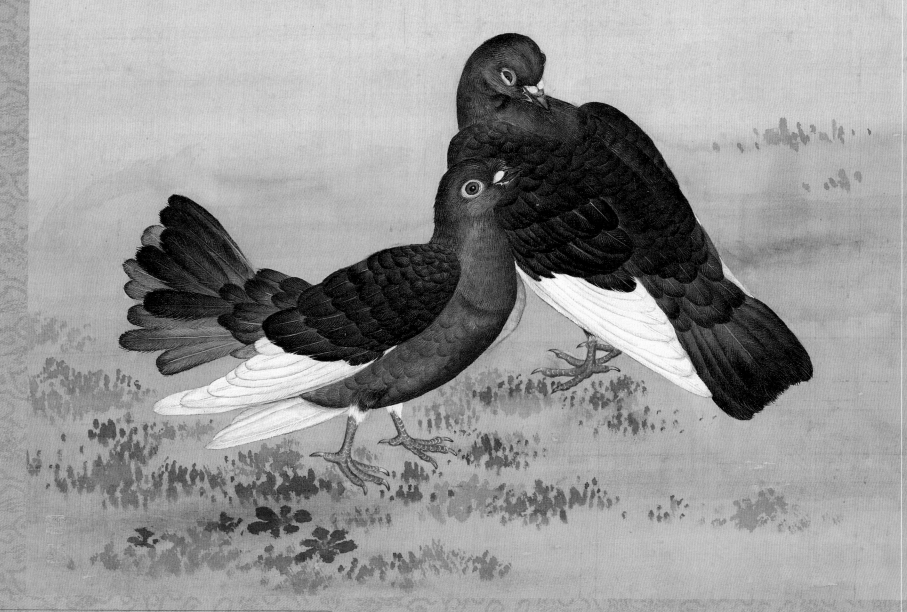

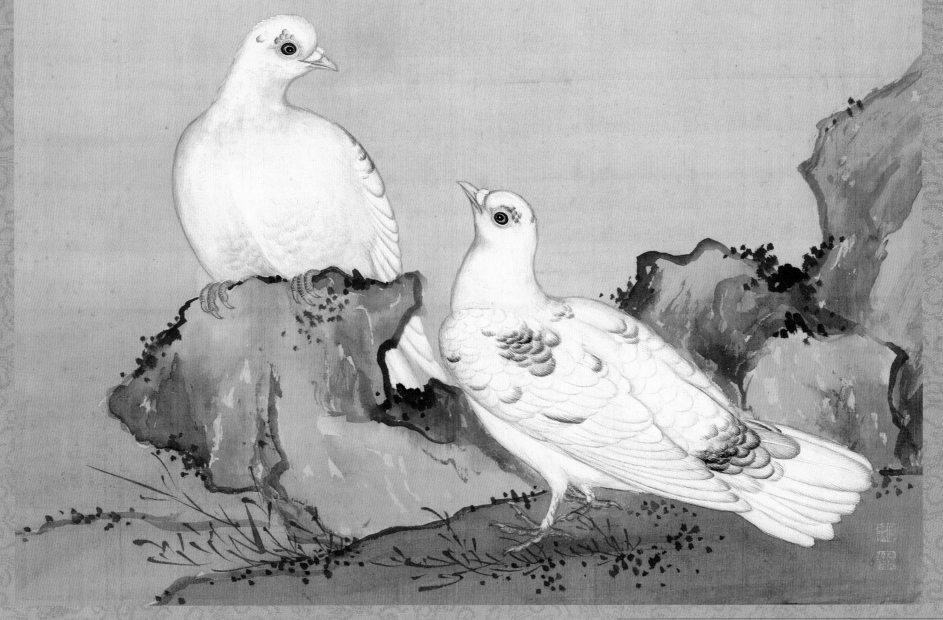

蒋廷锡《鹁鸽谱》下

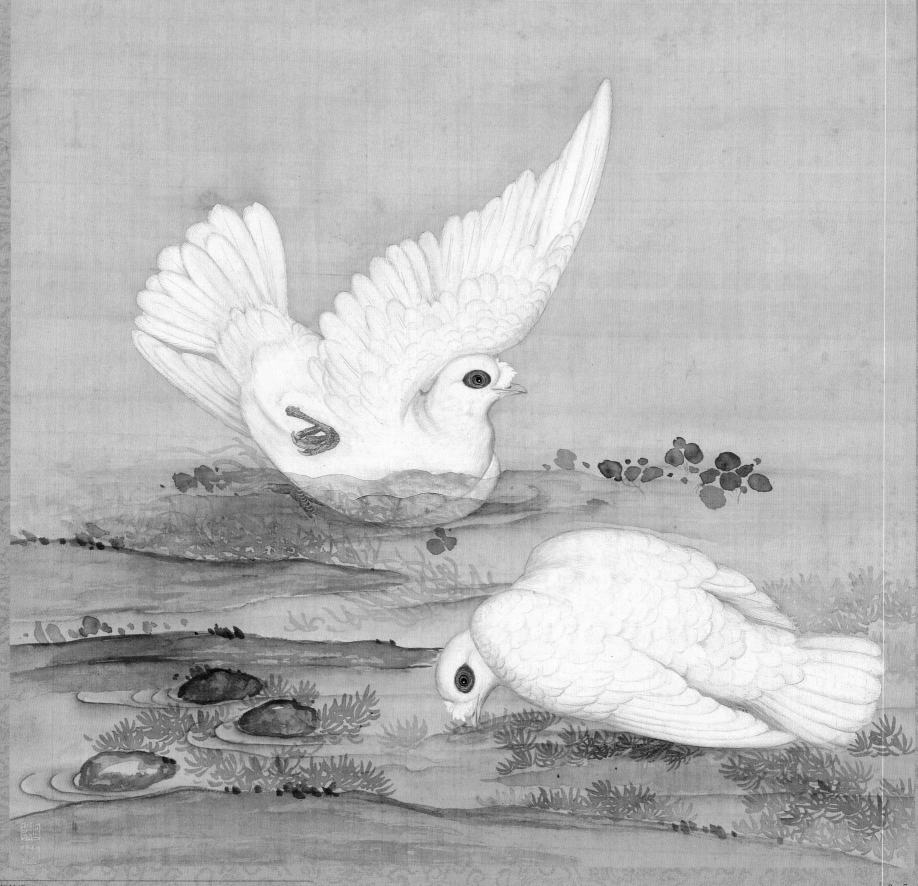

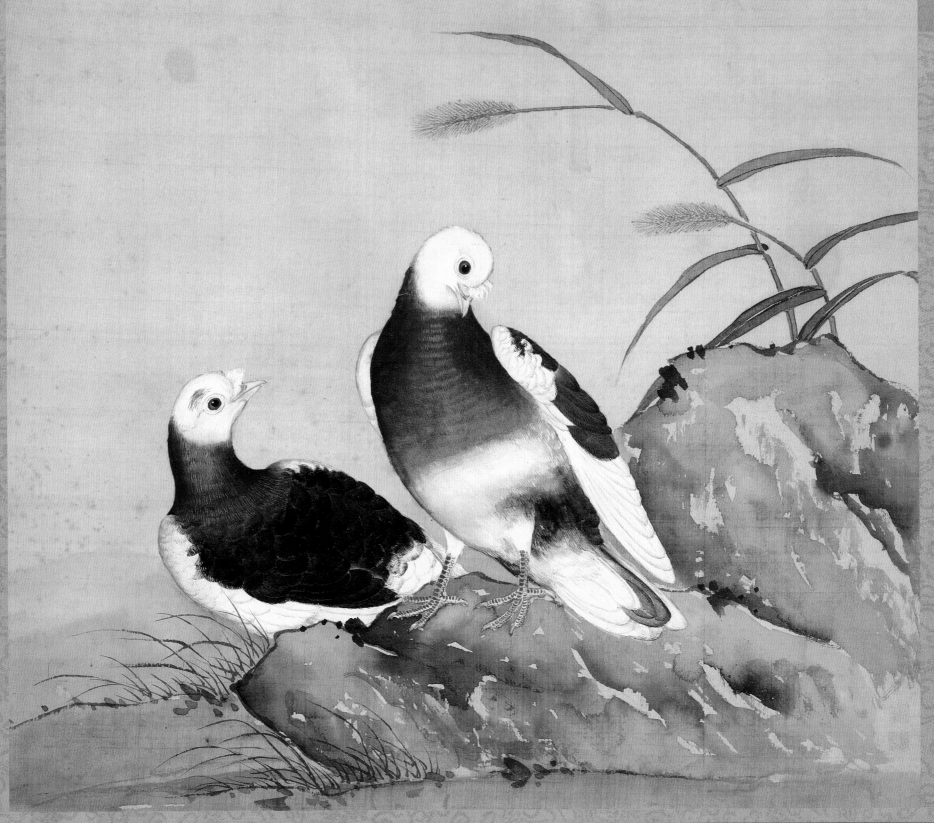

蒋廷锡《鹁鸽谱》下

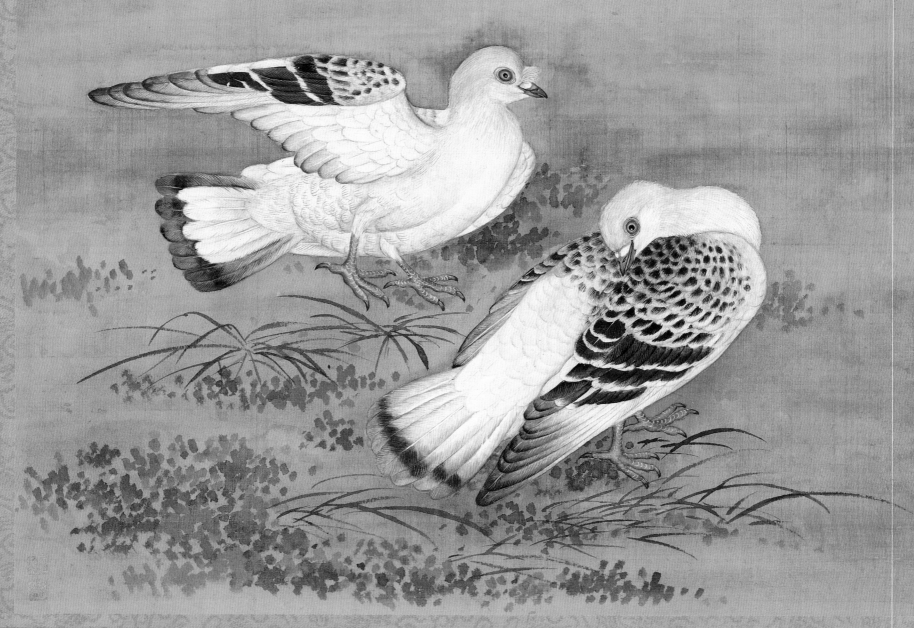

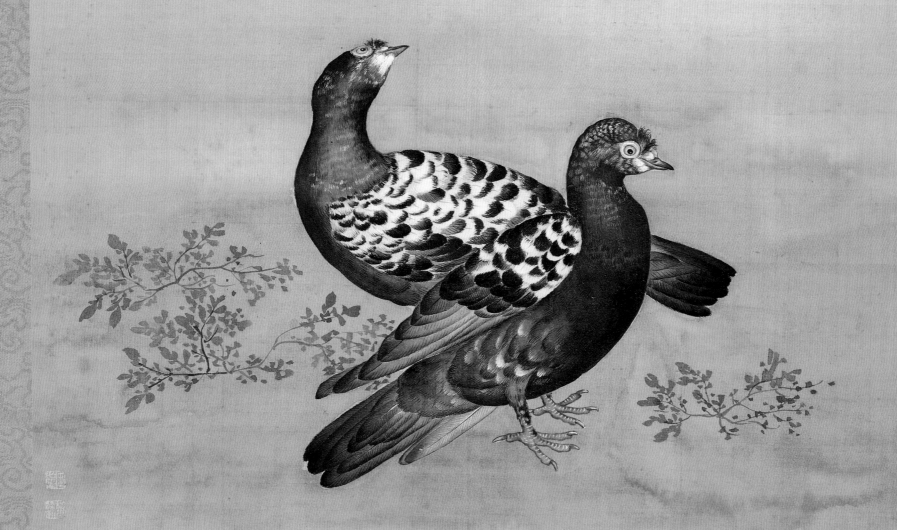

蒋廷锡《鹁鸽谱》下

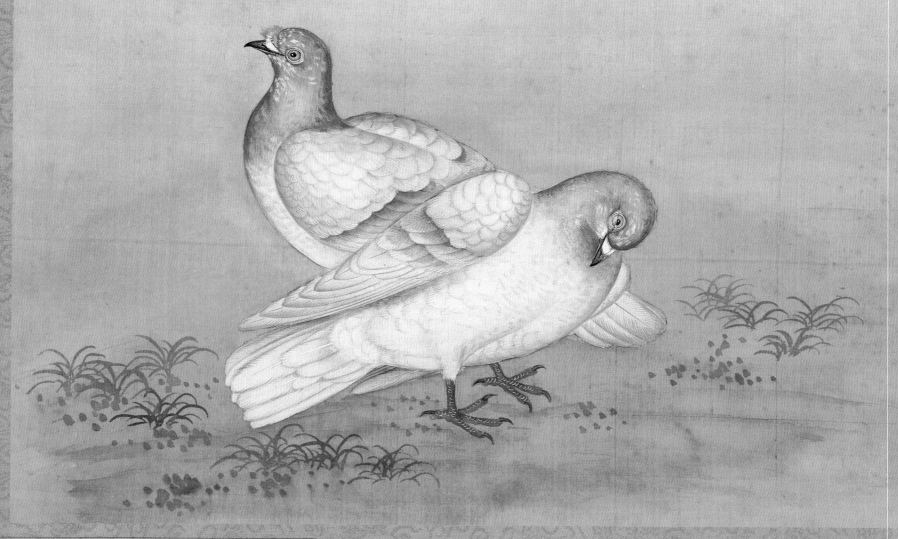

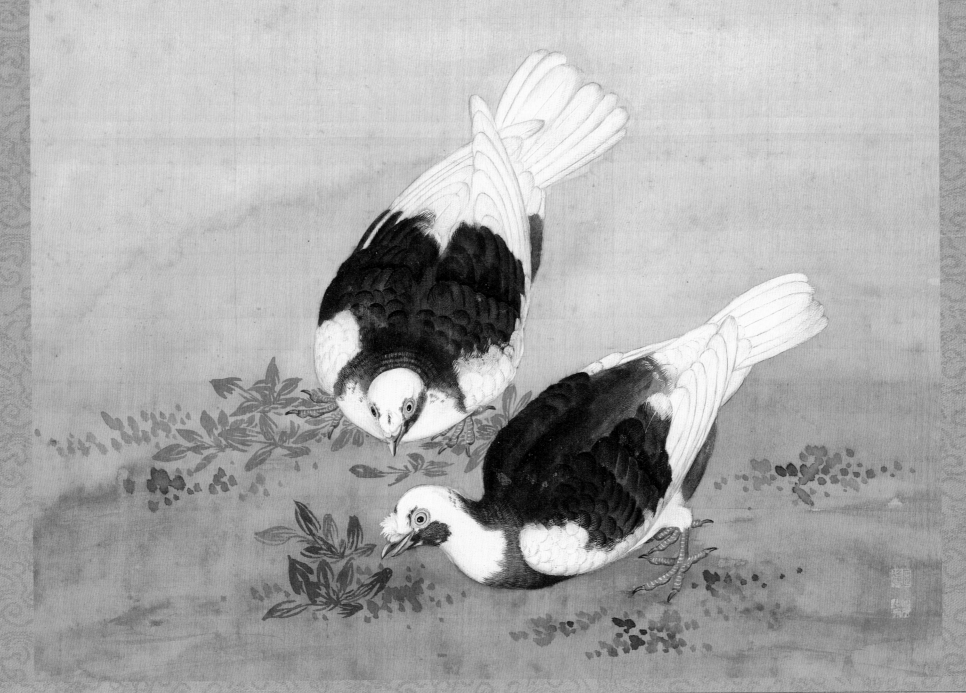

蒋廷锡 《鹁鸽谱》下

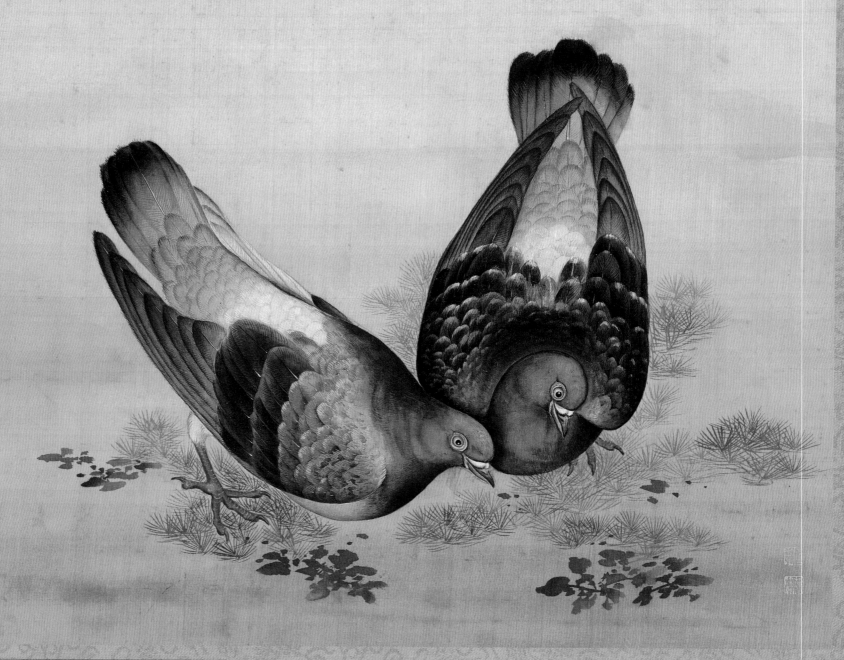

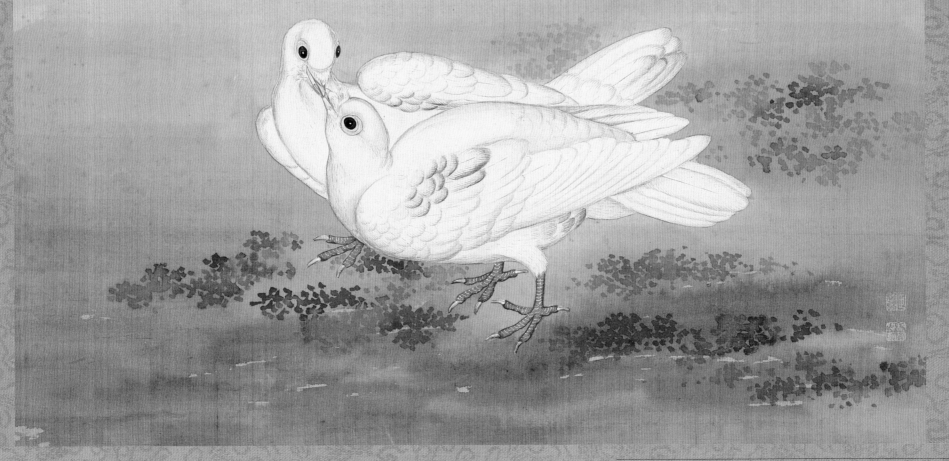

蒋廷锡《鹁鸽谱》下

黄眼盤瓦灰

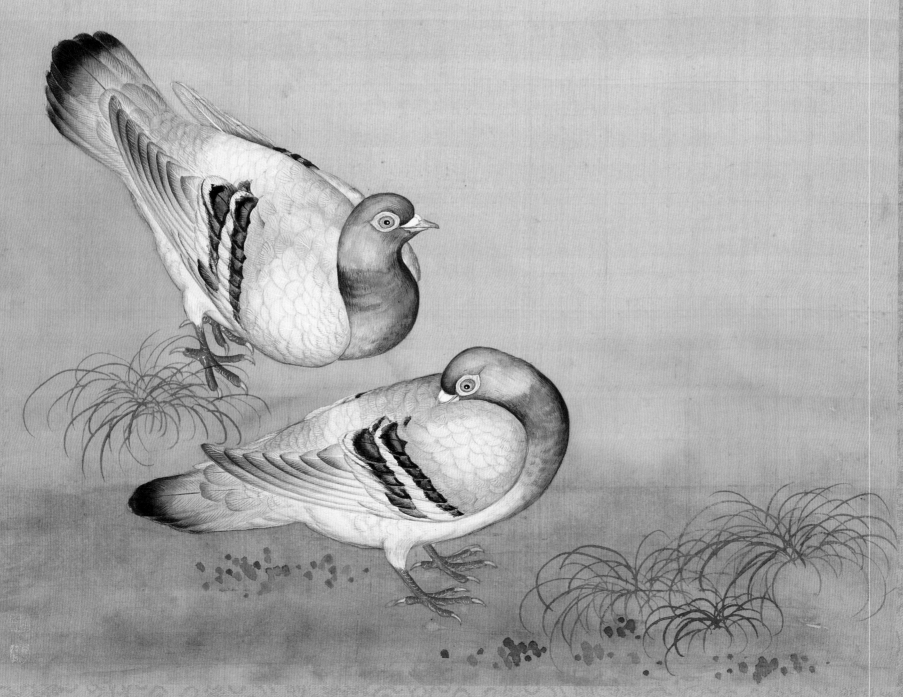

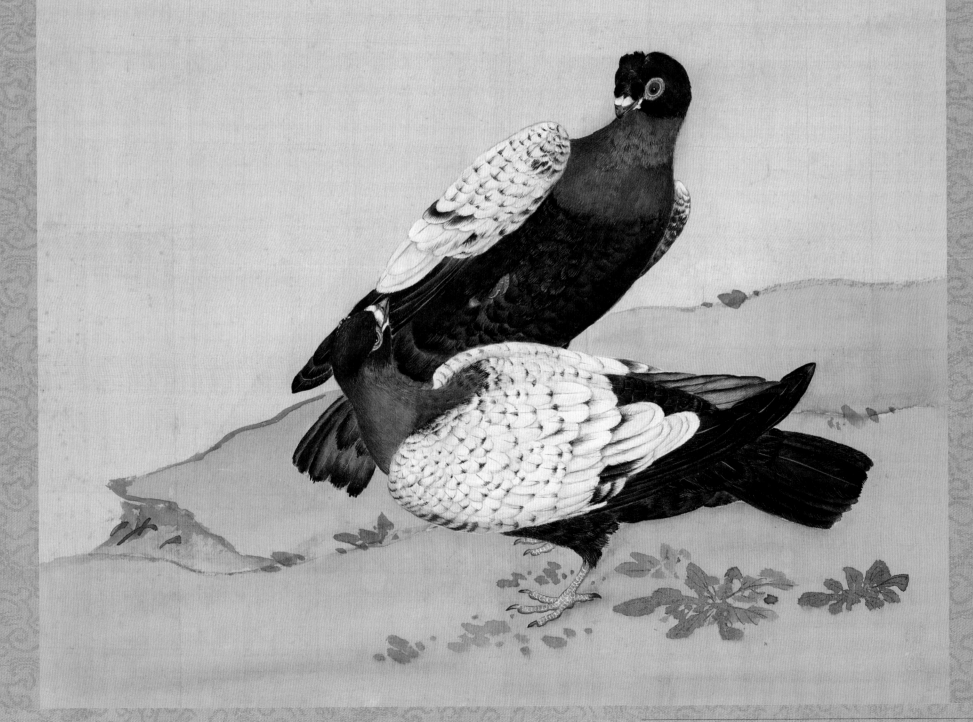

蒋廷锡《鹁鸽谱》下

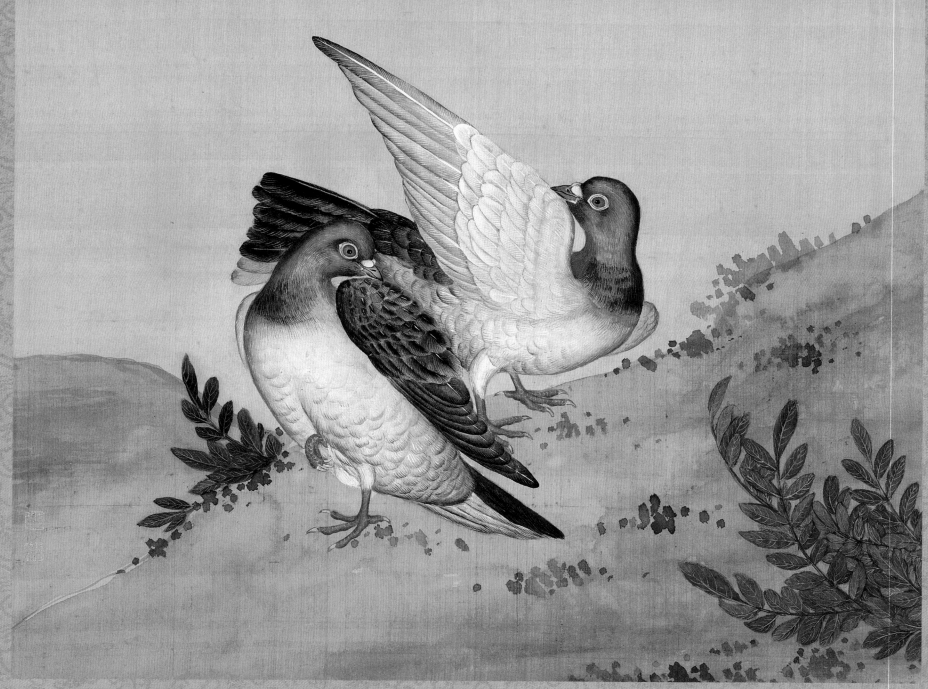

清宫鹁鸽谱

佛頂珠

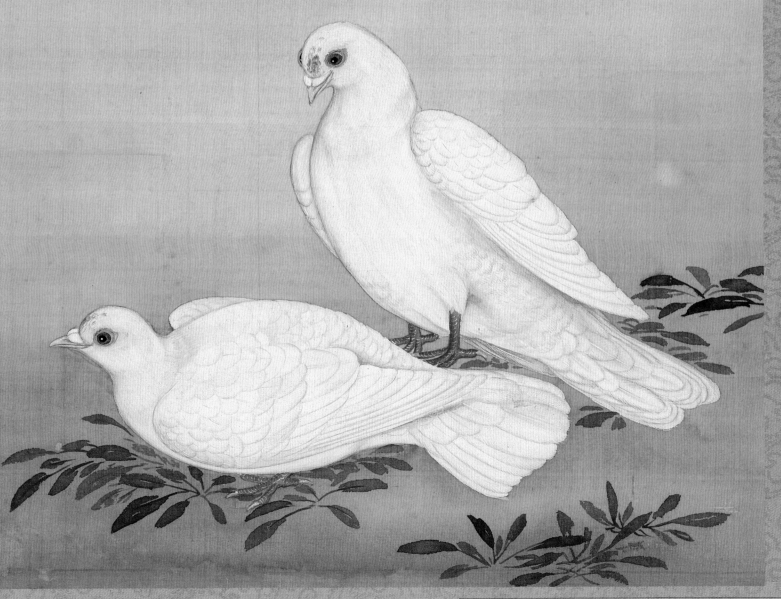

蒋廷錫《鹁鸽谱》下

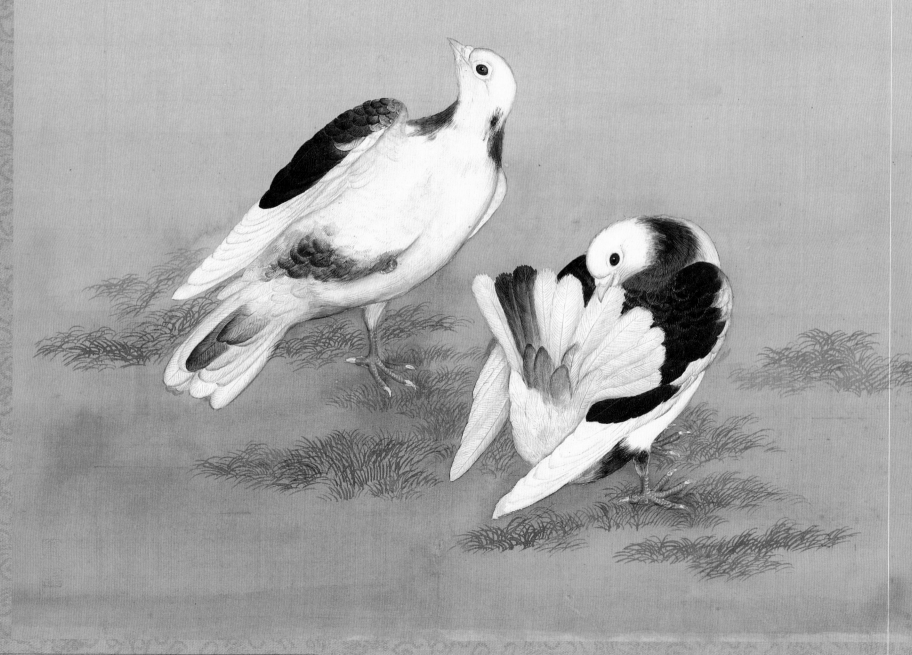

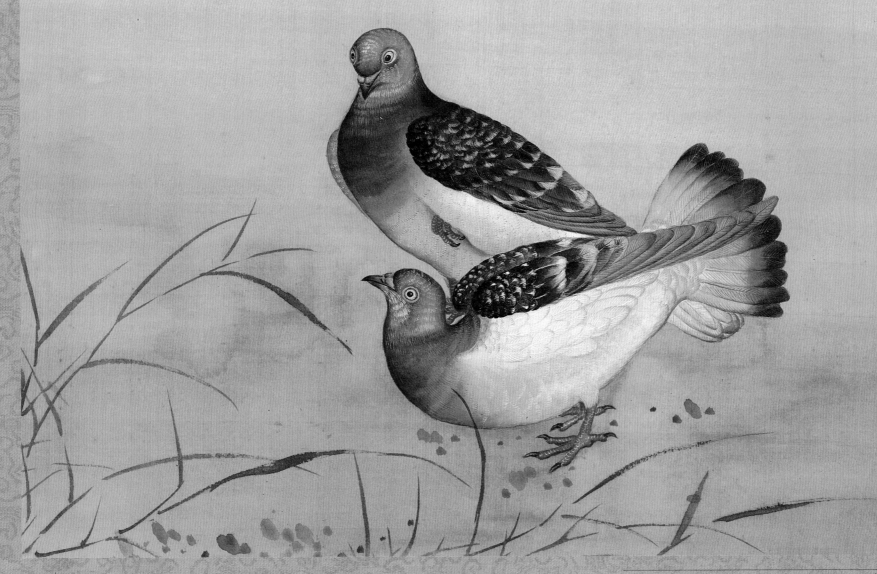

蒋廷锡《鹁鸽谱》下

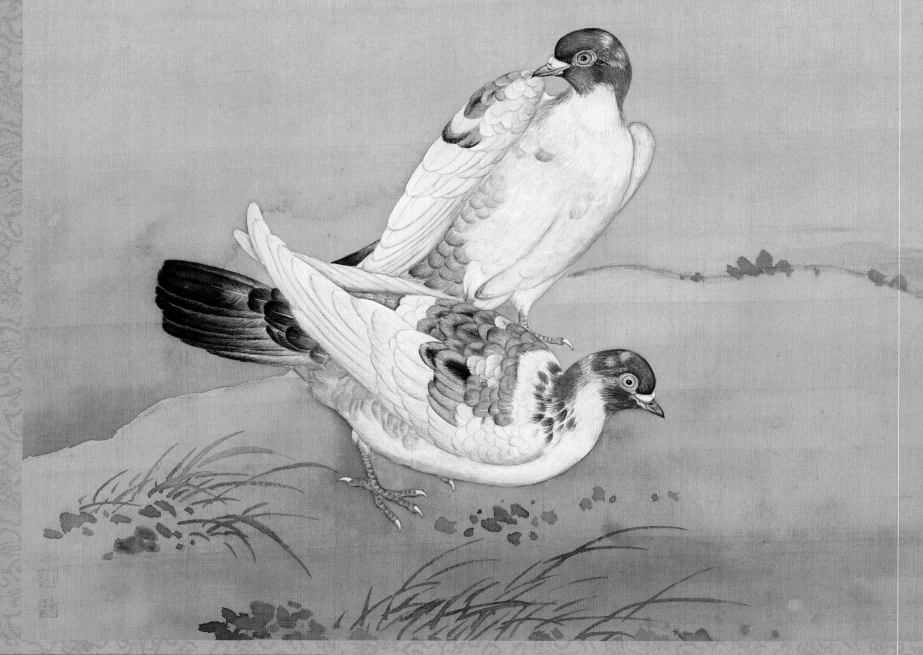

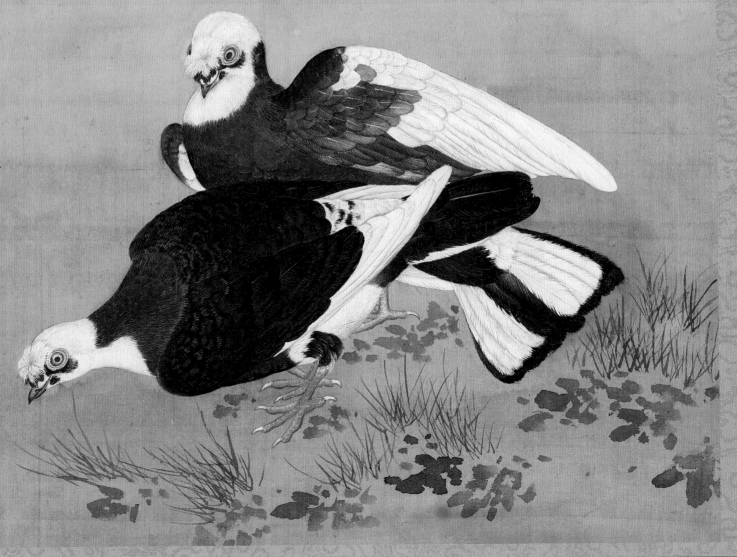

蒋廷锡《鹡鸽谱》下

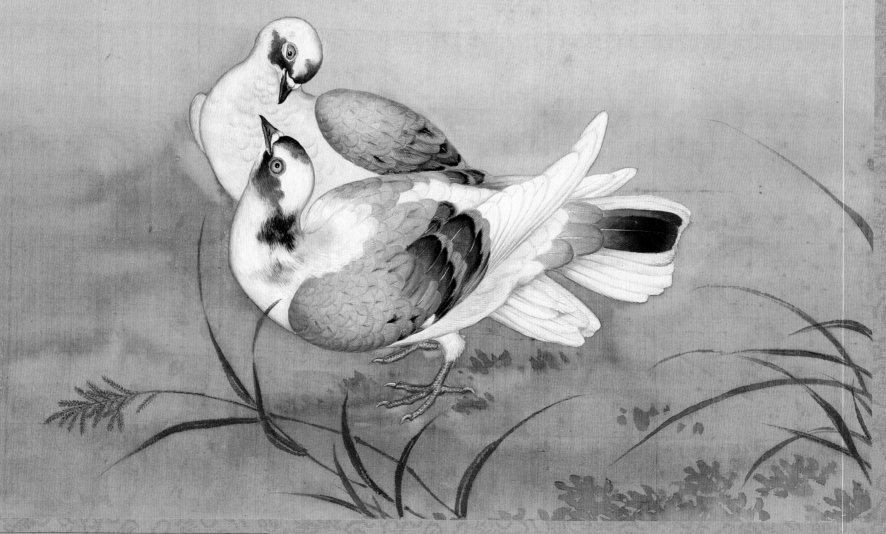

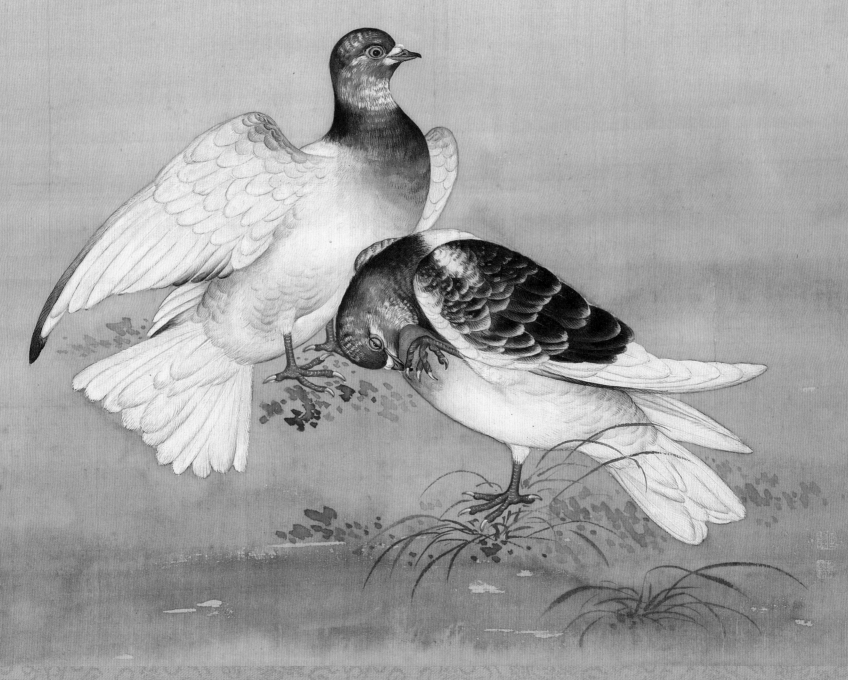

繡鷩

蒋廷锡《鹁鸽谱》下

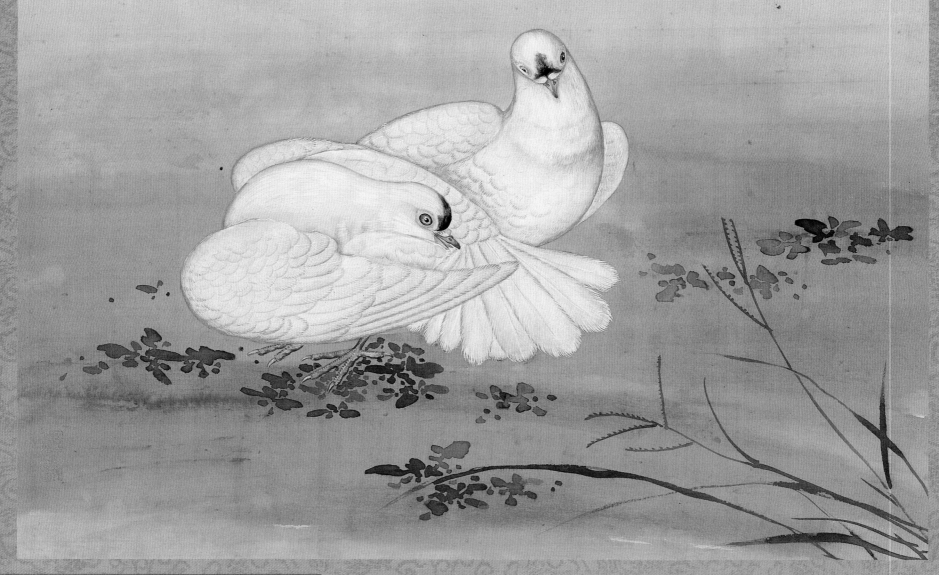

清宫鹁鸽谱

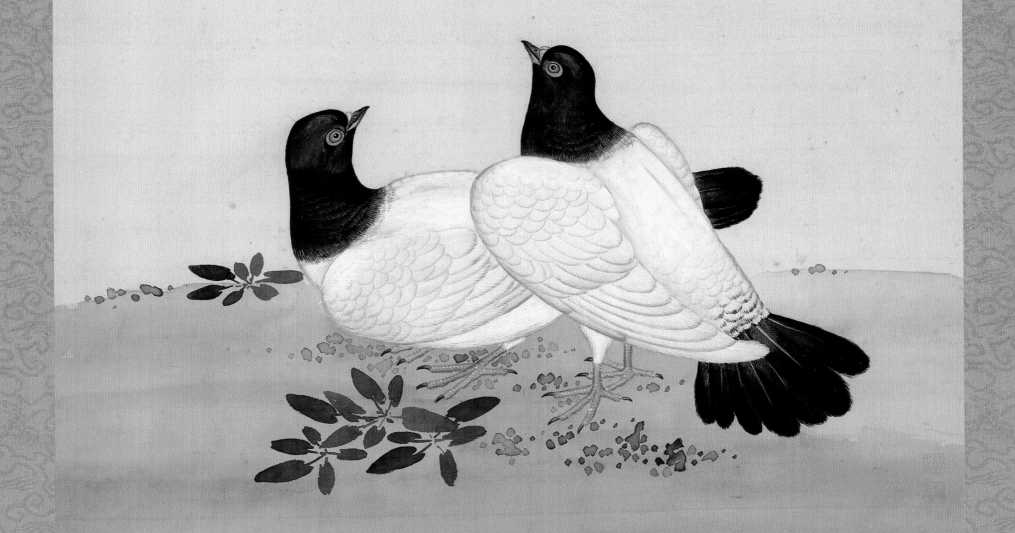

蒋廷锡《鹁鸽谱》下

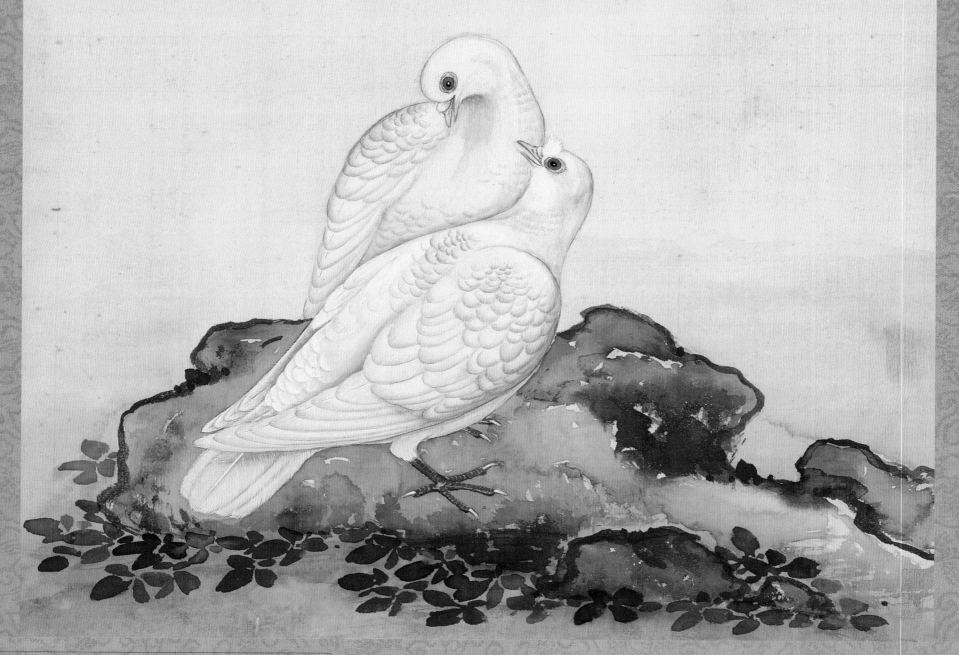

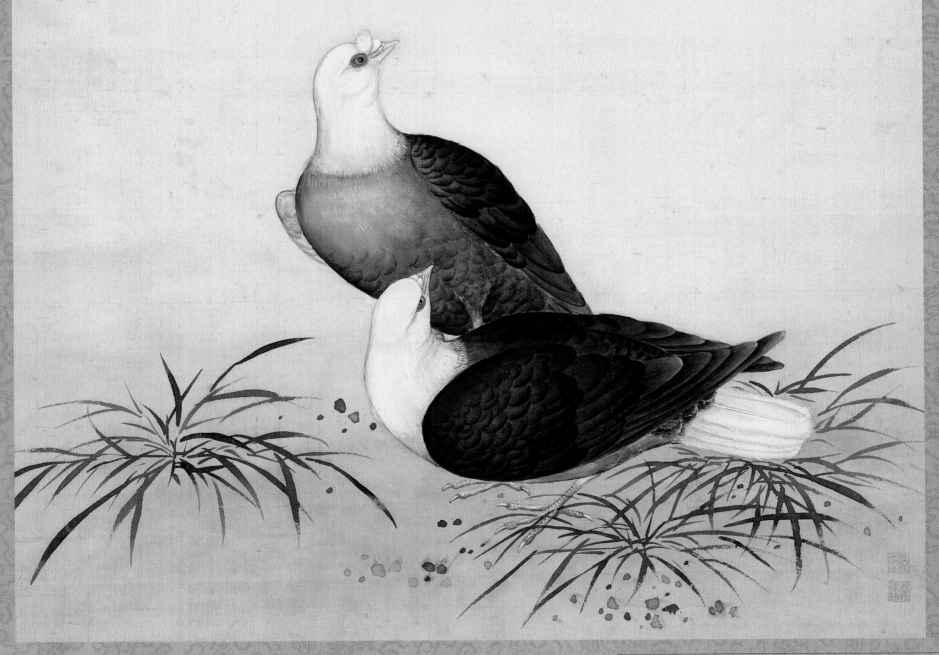

蒋廷锡《鹁鸽谱》下

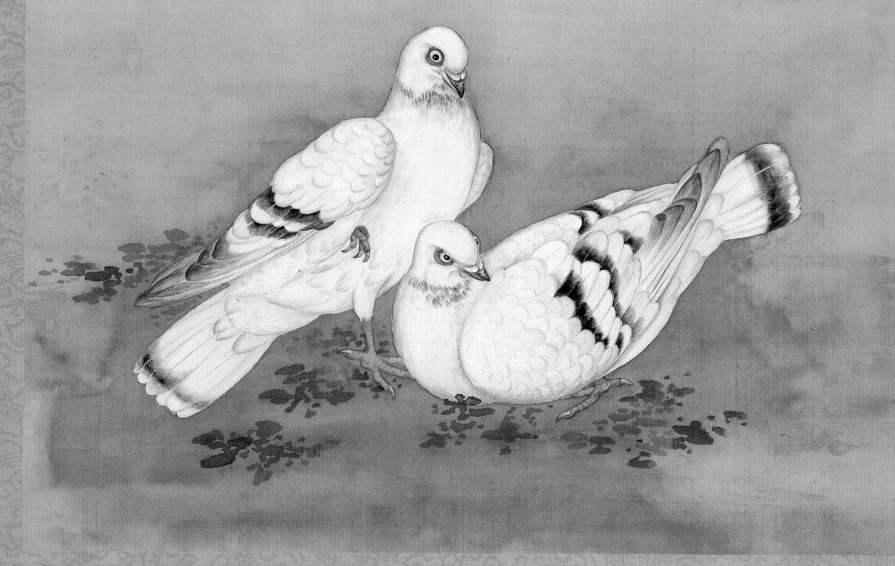

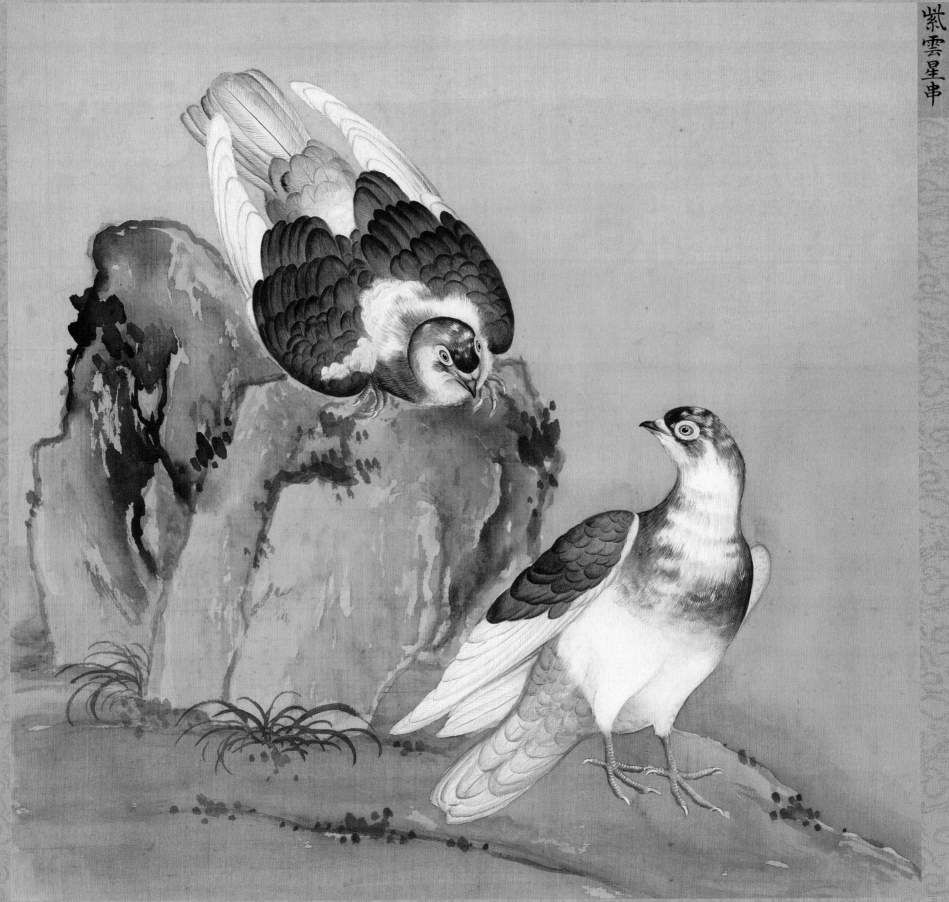

蒋廷锡《鹁鸽谱》下

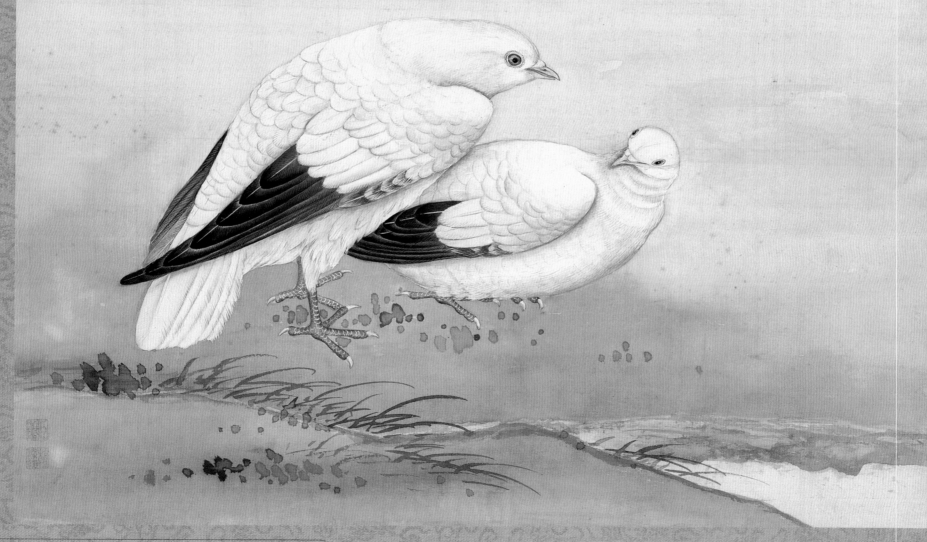

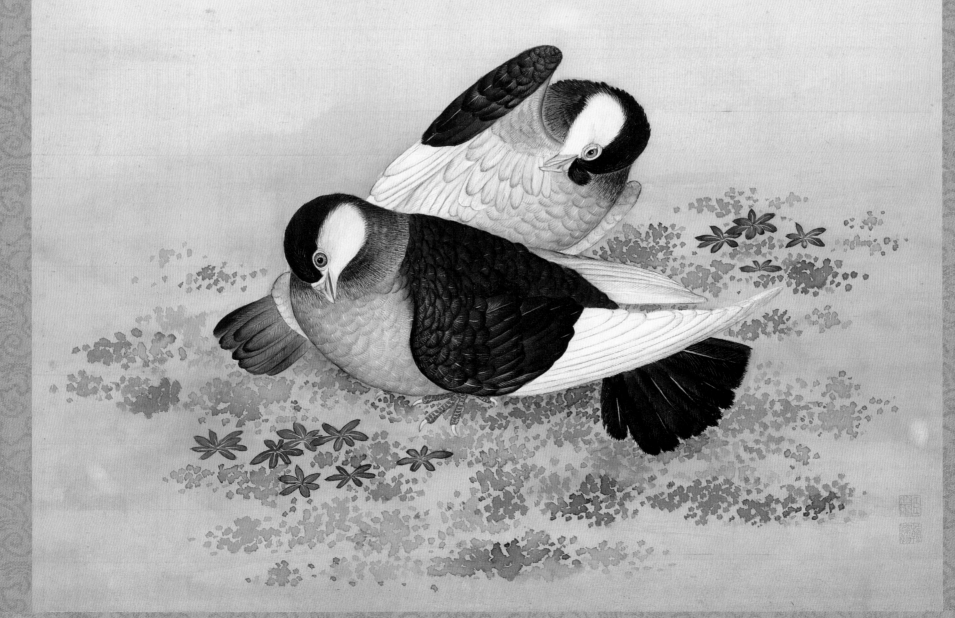

蒋廷锡《鹁鸽谱》下

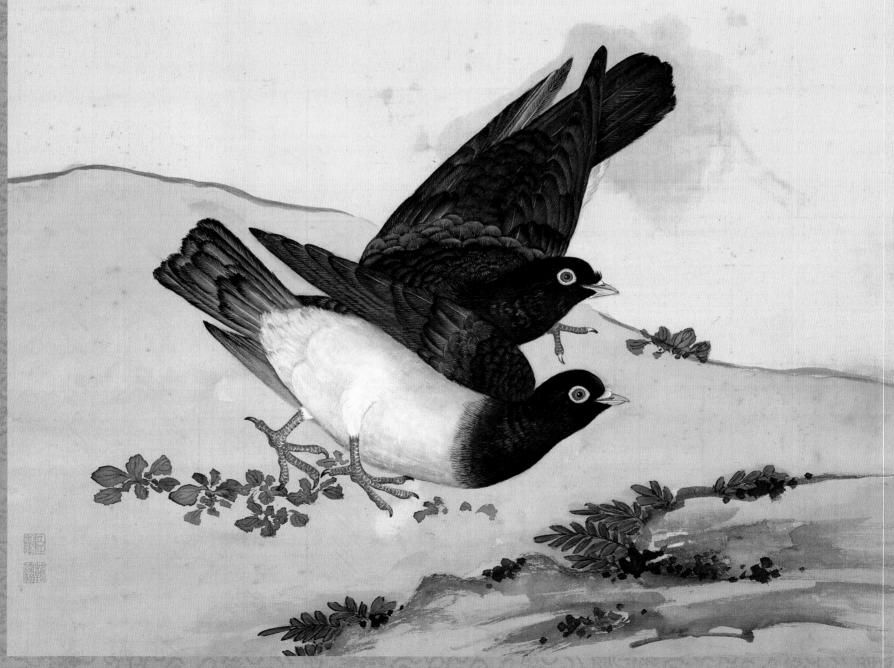

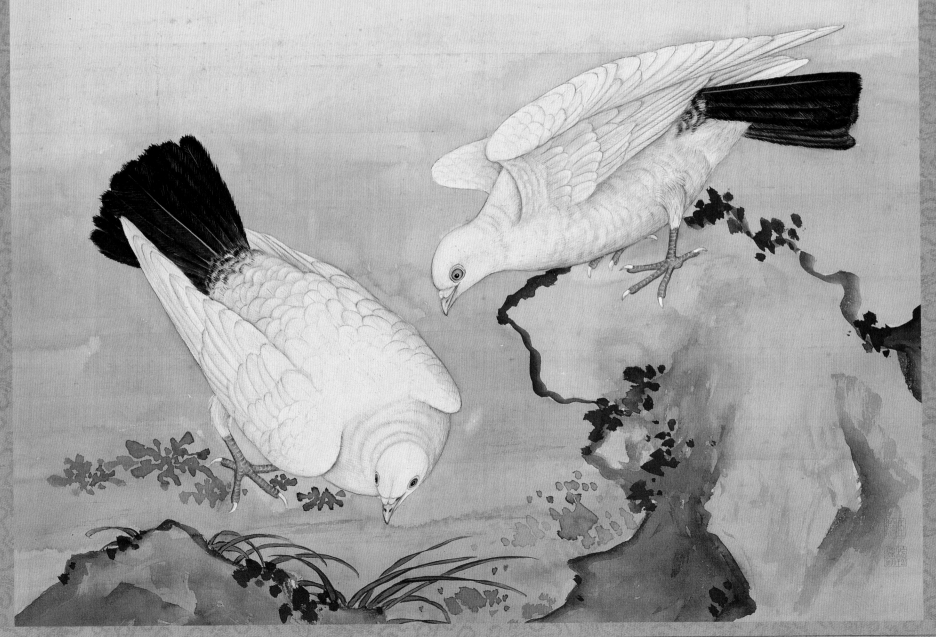

蒋廷锡《鹁鸽谱》下

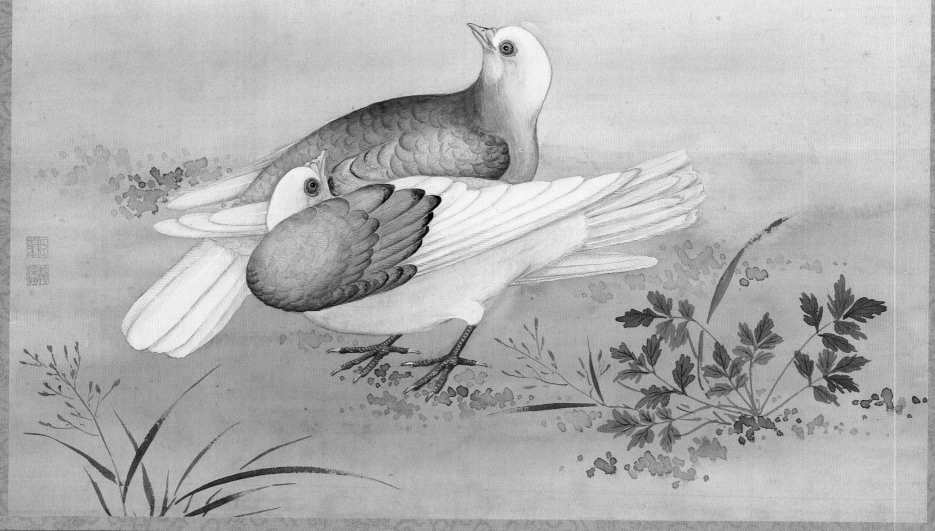

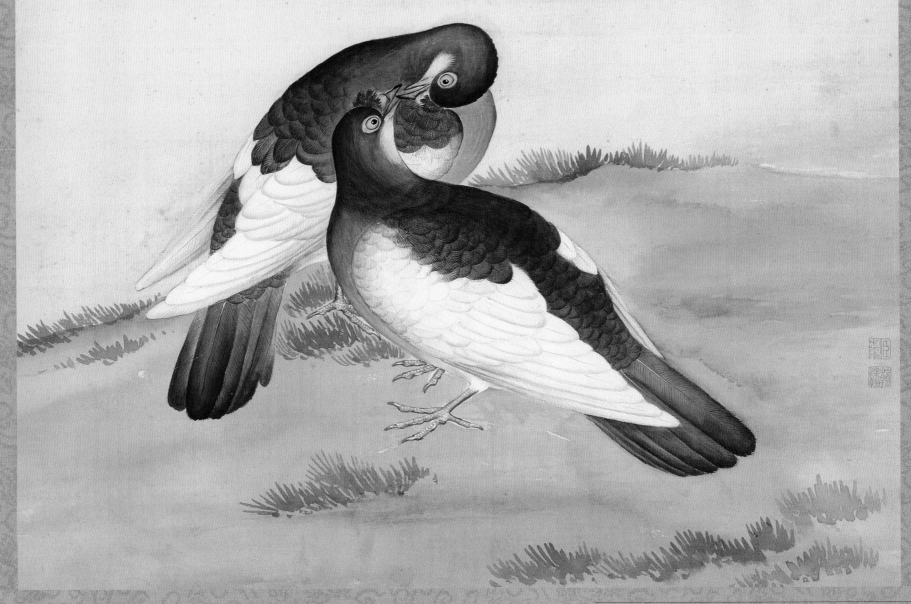

蒋廷锡《鹁鸽谱》下

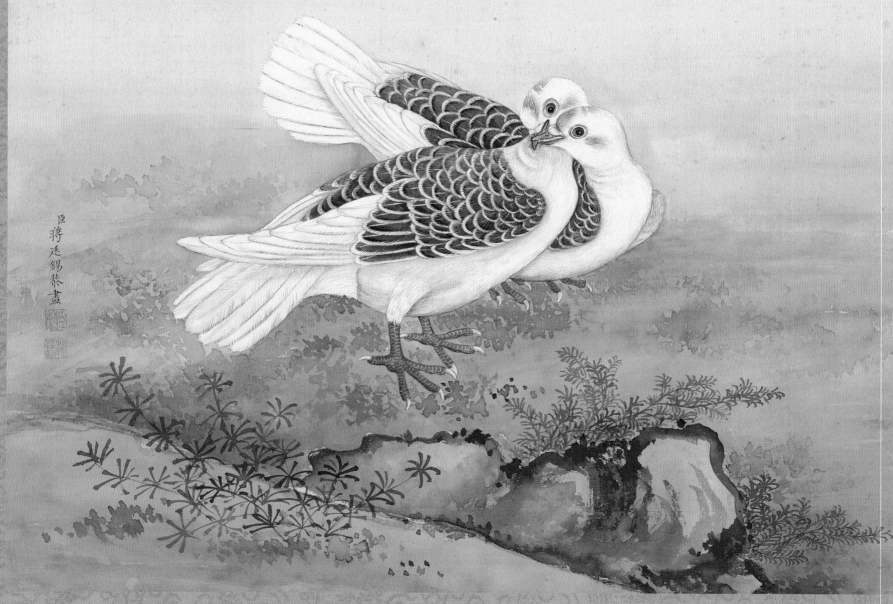

花蛺蝶

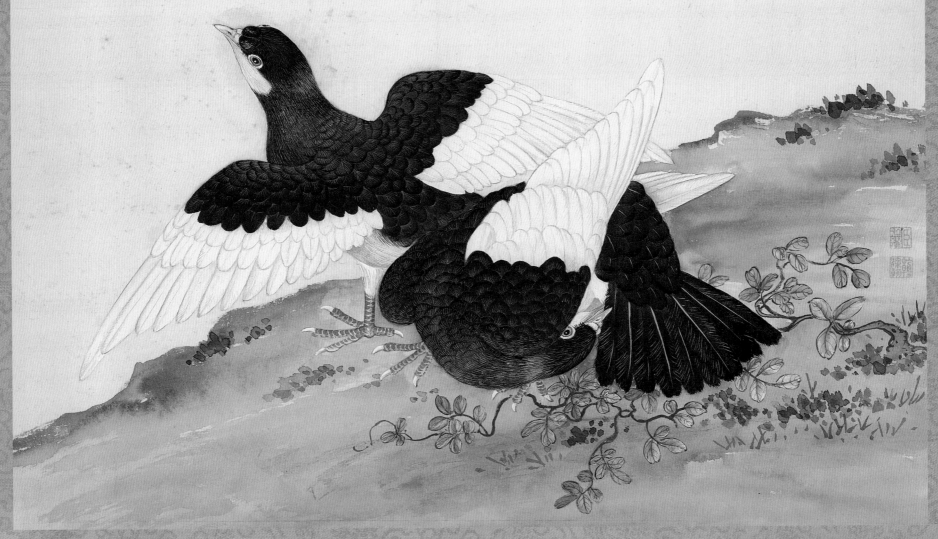

蒋廷锡《鹁鸽谱》下

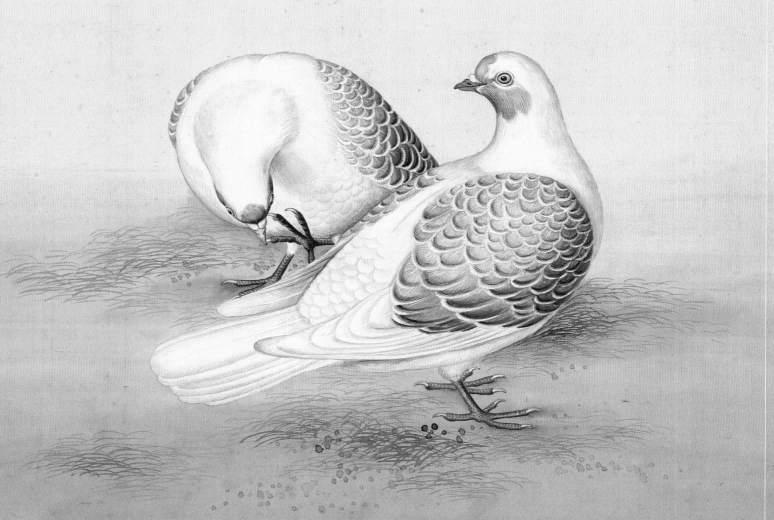

銀楞

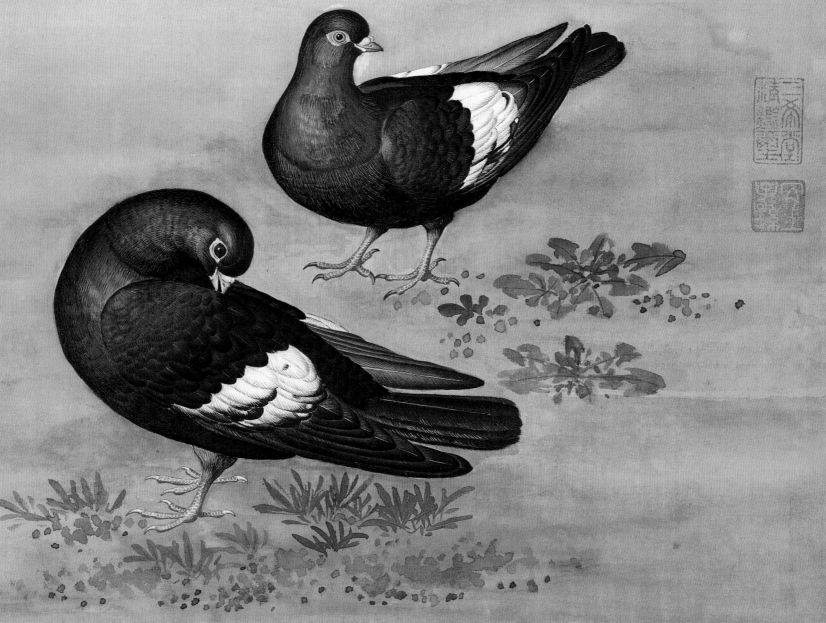

蒋廷锡《鹁鸽谱》下

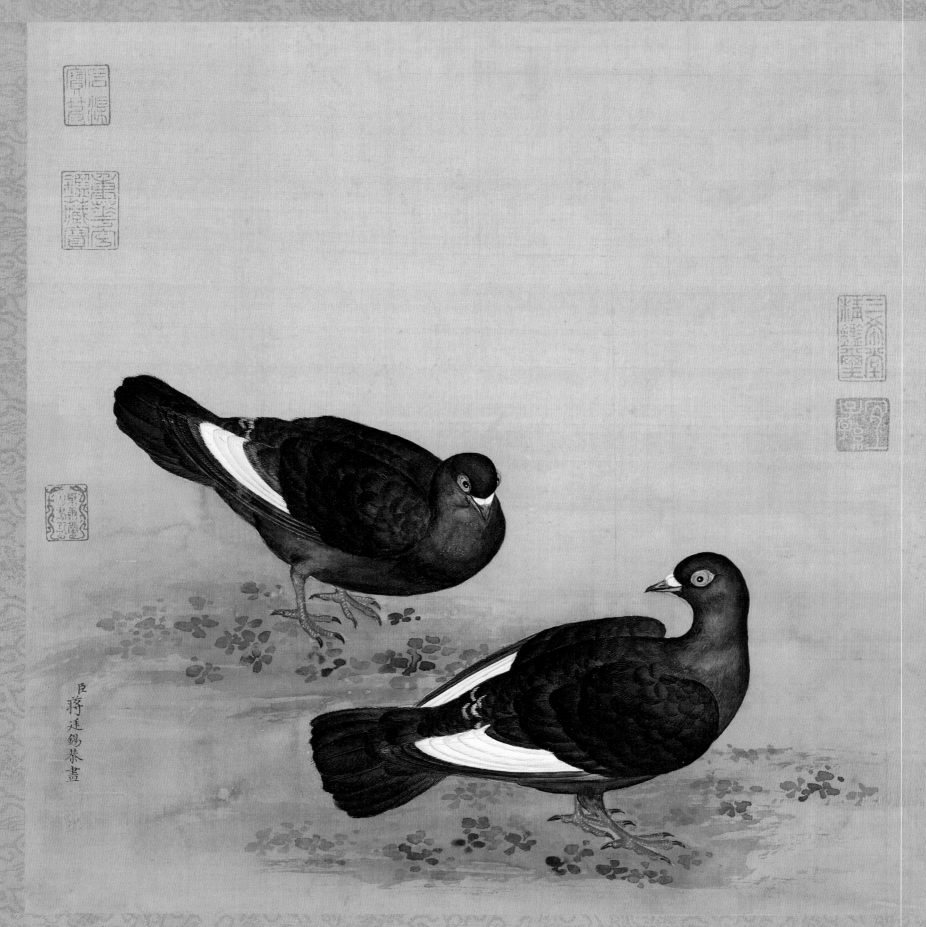

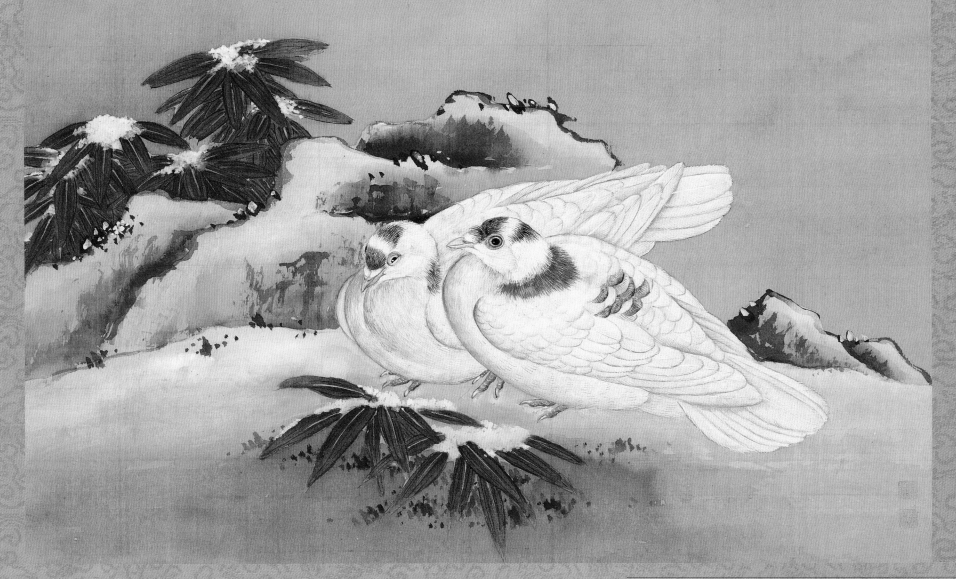

蒋廷锡《鹁鸽谱》下

佚名《鸽谱》

全册计二十二开，每开纸本设色，分左右画页，每页纵41厘米，横40厘米，绘雌雄鸽子一对（一平一凤）。鸽名题签粘于画页裱边处，以示标注。此图册保存状况不好，除画页有旧霉迹外，原本保护画页的由多层黄纸粘合的上下夹板已被磨圆边角；用以装潢夹板的花锦更是破损不堪；粘在花锦上写有图名的标签（纵42厘米、宽9.8厘米）也已残缺不全，失"鸽"字，仅剩"谱"字右半边的"普"。

此图册见清内府《石渠宝笈》三编第十九函著录："本幅：纸本。二十二对幅，皆纵一尺二寸八分，横一尺二寸六分。设色画鸽谱，各有签题鸽名。一黄蛱蝶、踹银盘黑雀花。二缠丝斑子、银尾瓦灰。三金尾凤、四平。四紫蛱蝶、官白。五白胆大、黑胆大。六醉西施、凤头硃眼。七玉麒麟、紫蛱蝶。八玉环、绣毯番。九火轮风乔、金剪。十紫雪、嘉兴斑。十一黑鹤秀、紫靴头。十二紫雀花、蓝鹤秀。十三合璧、紫肩。十四铁臂将、黑靴头。十五黑雀花、走马番。十六串子、点子。十七倒插、金裆银裤。十八白蛱蝶、日月眼。十九黑插花、蓝蛱蝶。二十紫鹤秀、鹞眼鹤袖。二十一喘气揸尾、银楞。二十二虎头雕、踹银盘玉翅。无款印。鉴藏宝玺：五玺全、宝笈三编"。"五玺"是指钤在"踹银盘玉翅"和"黄蛱蝶"页上的五方嘉庆帝的玺印，即："嘉庆鉴赏"、"三希堂精鉴玺"、"宜子孙"、"嘉庆御览之宝"和"石渠宝笈"。另，在"缠丝斑子"页钤有清逊帝溥仪点查宫中所藏书画时所钤的"宣统御览之宝"椭圆形玺印一方。

此图册无款印，创作时间和作者均不详。其上钤有"宝笈三编"印，可知它应完成于三编出版的嘉庆二十一年（1816）之前。其作者也应该是嘉庆二十一年前在如意馆奉职的某位画家，如杨大章、冯宁、沈焕、沈庆兰、庄豫德等等，至于究竟为谁，尚待考证。

此《鸽谱》所绘鸽名皆在蒋廷锡《鹁鸽谱》内[1]，通过《鸽谱》与《鹁鸽谱》的比较可知，二谱中从设色到造型完全一致的有黄蛱蝶、银尾瓦灰、踹银盘黑雀花、点子等；其设色有差异，造型仍一致的有紫鹤秀、嘉兴斑、金剪、凤头硃眼、官白、四平、紫雪、鹞眼鹤袖、紫蛱蝶、银楞、紫雀花、黑雀花等；其造型有差异，设色仍一致的有玉麒麟、金裆银裤、蓝蛱蝶、走马番、白蛱蝶、合璧、紫肩、串子、铁臂将、黑靴头、火轮风乔、倒插等，其中玉麒麟的造型变化最大，已完全改变了动态。

比之蒋氏《鹁鸽谱》，此《鸽谱》的艺术表现技法更细致、具体而微。如通过紫靴头、绣毯番、倒插、日月眼、金裆银裤、蓝蛱蝶、走马番、白蛱蝶等可见，该谱中的鸽子先以匀整流畅的线条勾勒，精细的墨线圆滑而不失劲健，婉转而富于韵律，准确生动地勾描出鸽子或仰或俯、或站或跃的体态形貌，显现出作者以线塑型的运笔功力。作者在线描之外，更注重对色彩的运用，一方面充分发挥中国画颜料的水溶特质，以多层而透润的晕染表现鸽子的羽毛；一方面又融入西洋画法，用光影和明暗塑造体积，并通过精微的色彩加以体现，在惟妙惟肖展现鸽子自然形貌的同时，也充分显示出其造型之美与色彩之美。

与蒋氏《鹁鸽谱》相比，该《鸽谱》没有点景的花草、树木与山石。这种仅单绘雌雄鸽子的表现方式，与清宫旧藏（包括蒋氏《鹁鸽谱》在内）的其他鸽谱皆不相同，其背景的空缺，使它仿佛是未完成之作。但作为宫廷画师的作品，都是要在其完成后，经过皇帝最后审查方可付诸装裱。此《鸽谱》是完全规范的皇家装裱形制，加之已被收入《石渠宝笈》，因此，它应是件完成之作。也可以说，它恰巧代表了清宫绘制鸽谱的另一种样式，即完全突出鸽子的主体。

[1]《鸽谱》中的"蓝鹤秀"、"黑插花"在《鹁鸽谱》中没有找到与之相应鸽名的画幅，它们很可能见于《鹁鸽谱》失散的五十幅图内。

此《鸽谱》绘成后，几经移存。由《石渠宝笈》而知，它最初藏于御书房。此地从乾隆朝始，就成为皇帝品诗论画、开展文化活动的场所之一。其内藏有大量书画精品，如五代黄筌《写生珍禽图》卷、顾闳中《韩熙载夜宴图》卷、宋代马远《水图》卷以及元代周朗《杜秋图》卷等。《鸽谱》与这些传世珍宝存于一处，可见它曾受到清皇室的高度重视和喜爱。由1925年清室善后委员会对故宫藏品进行重新登记而编著的《故宫物品点查报告》而知，它曾被移至斋宫，与其他鸽谱合放在一起，见点查报告的第二编"斋宫"记："一册（7至8）鹁鸽谱（蒋廷锡绘上二十八开，下二十二开）；四册（9至10）鸽谱（各十开）；一册（11）鸽谱（二十二开）；一册（12至13）鹁鸽谱（各十开）"。由图册封面上所粘"教育部清点文物委员会"纸签可知，它在1933年曾随故宫文物南迁出过宫，并于1935年由教育部会同故宫及相关机构组成的清点委员会在上海做过清点，它当时的文物编号是"委字第922号"。

佚 名

《鸽谱》

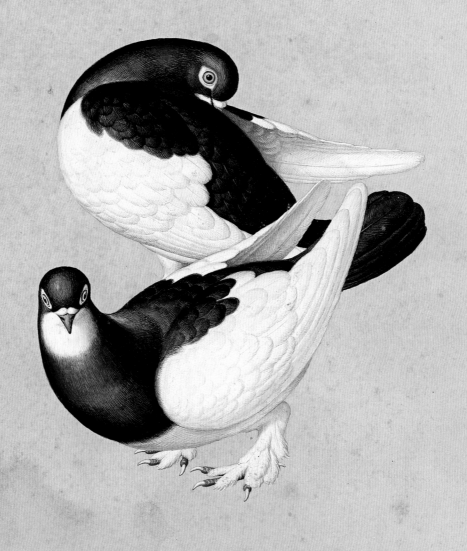

黄蛺蝶

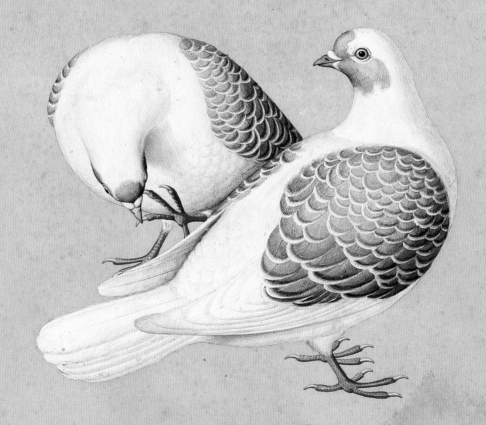

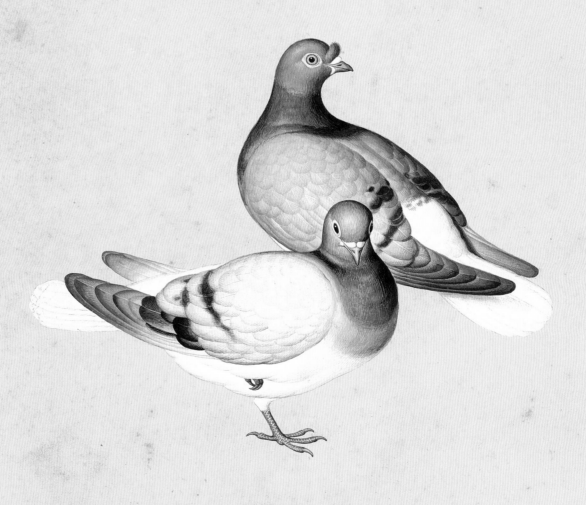

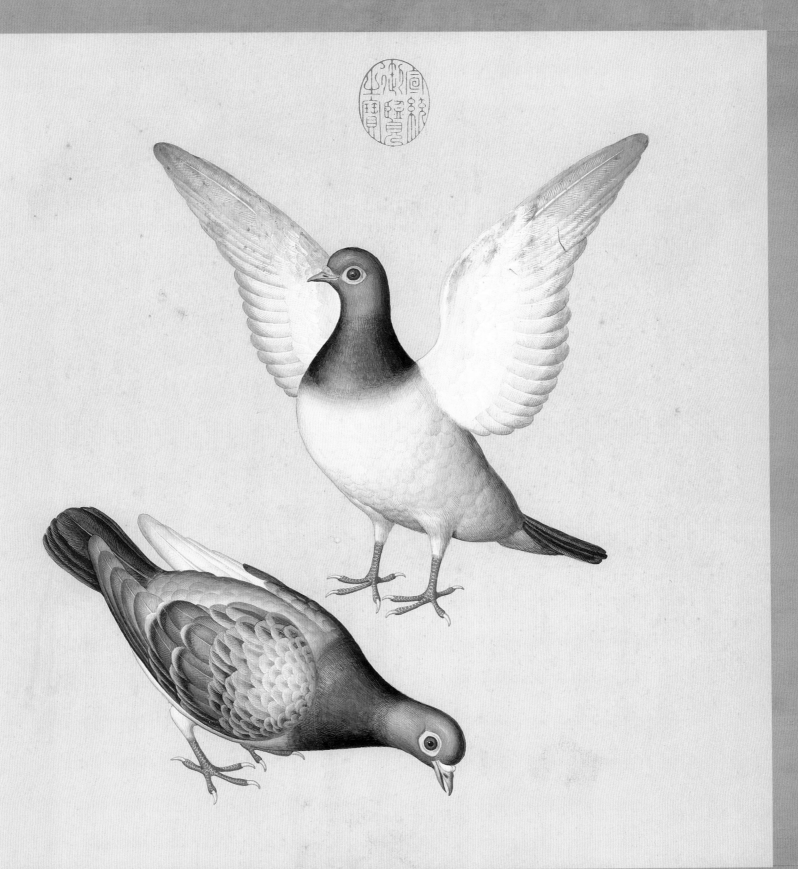

佚名《鸽谱》

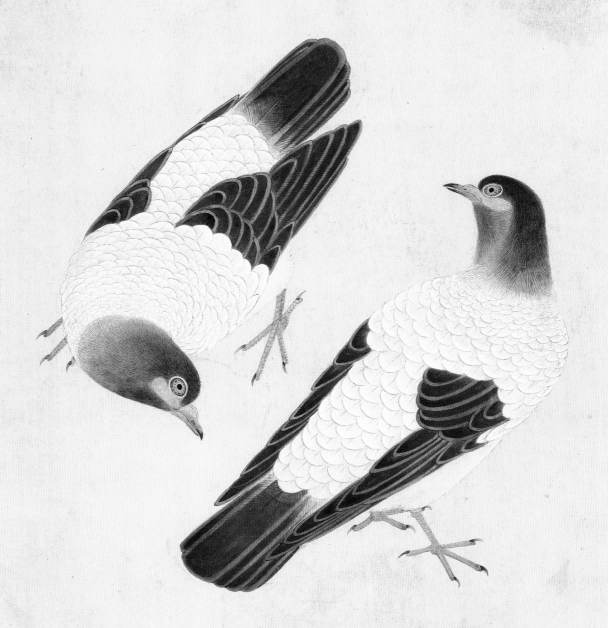

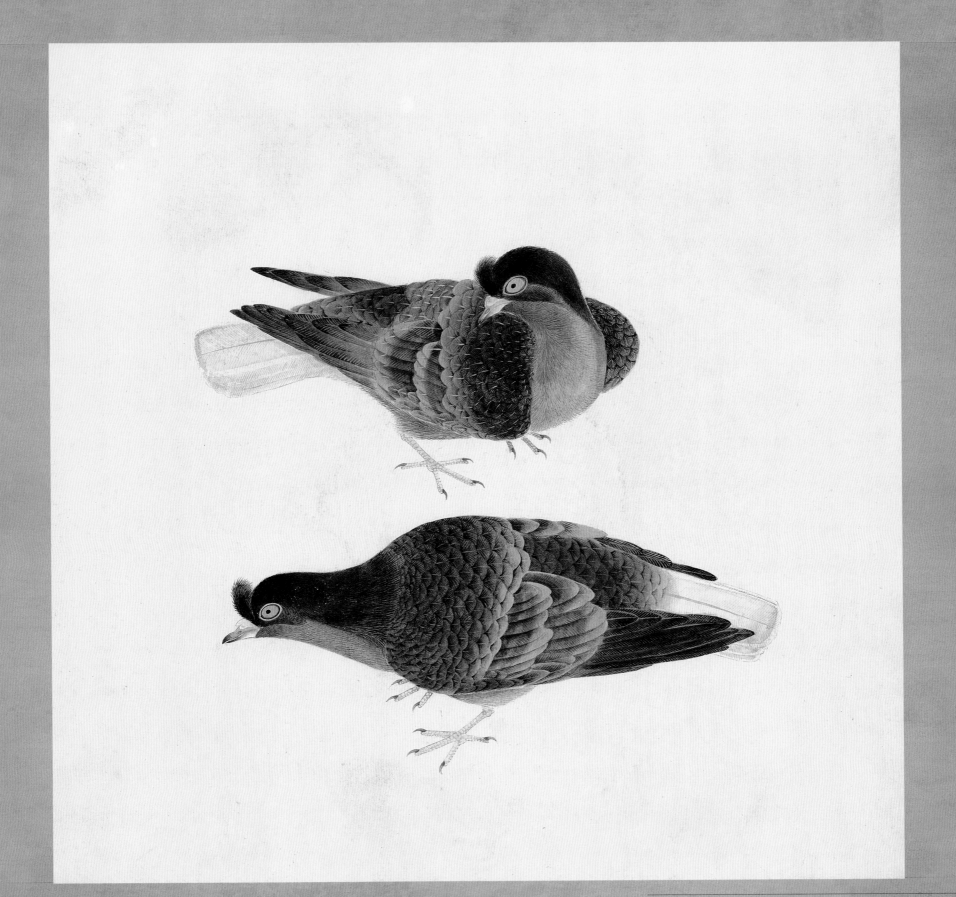

佚名《鸽谱》

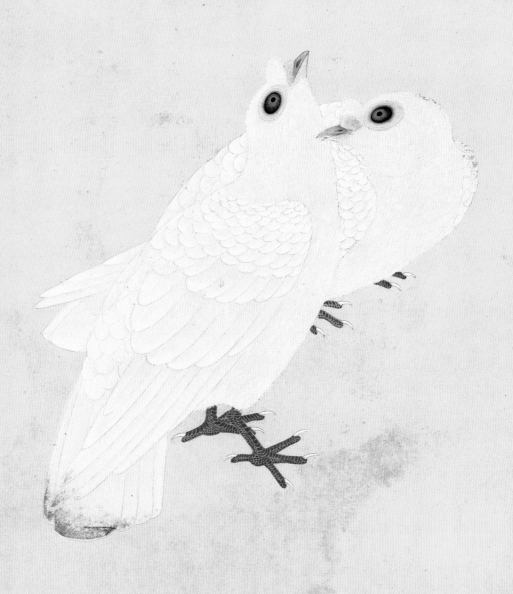

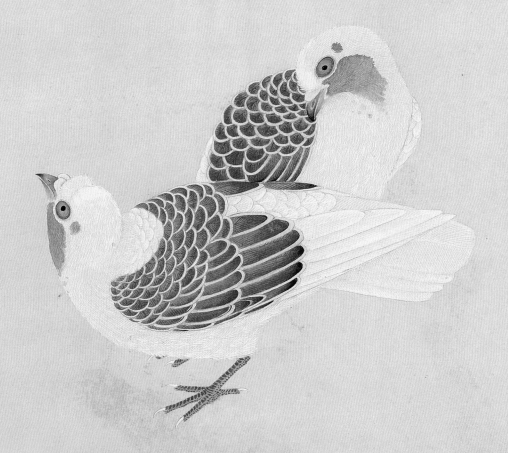

佚名《鸽谱》

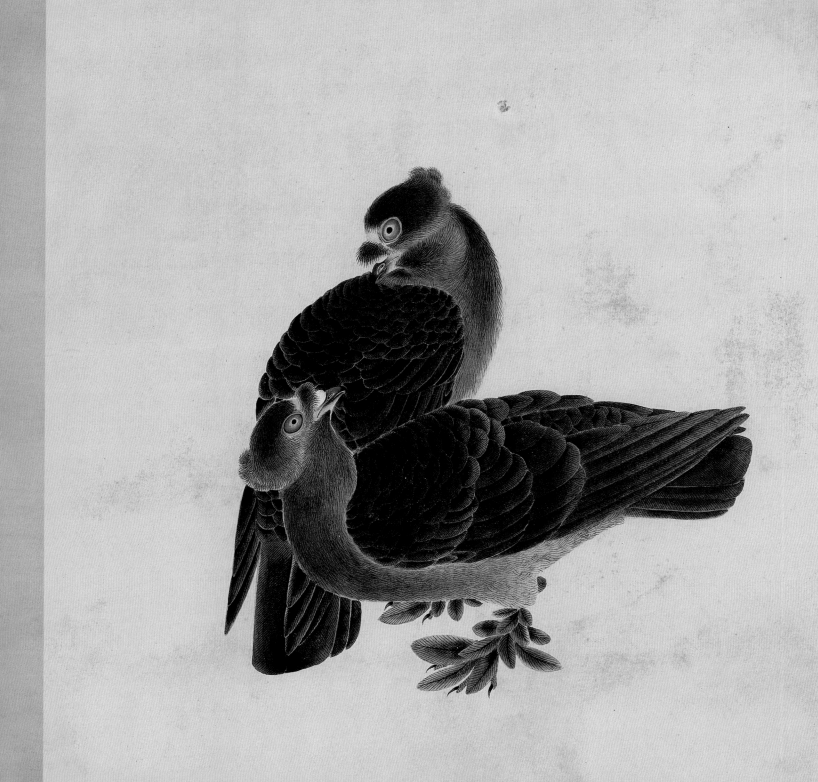

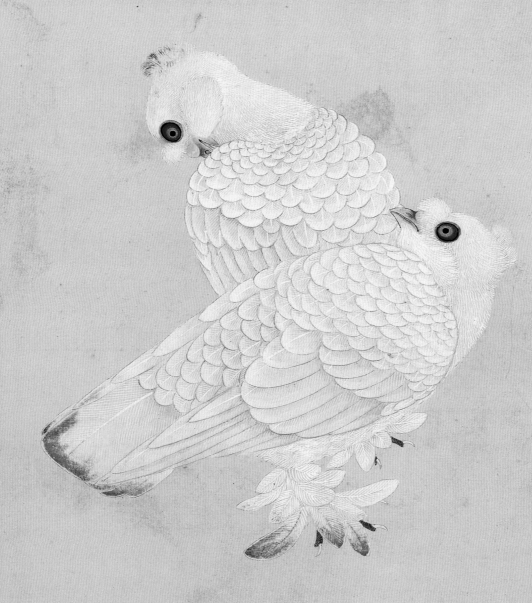

佚名《鸽谱》

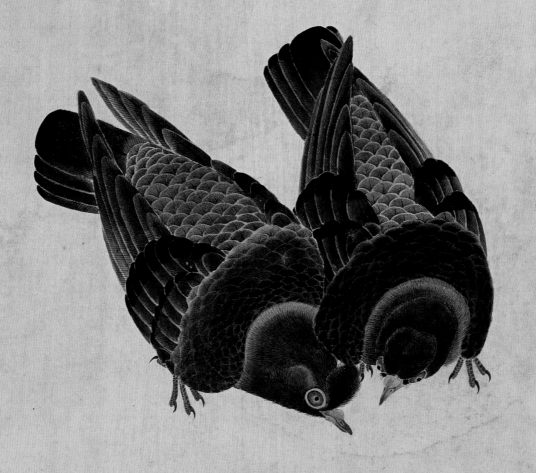

醉西施

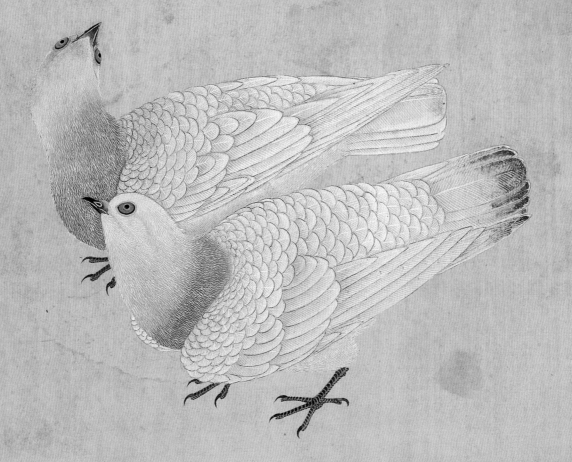

佚名《鸽谱》

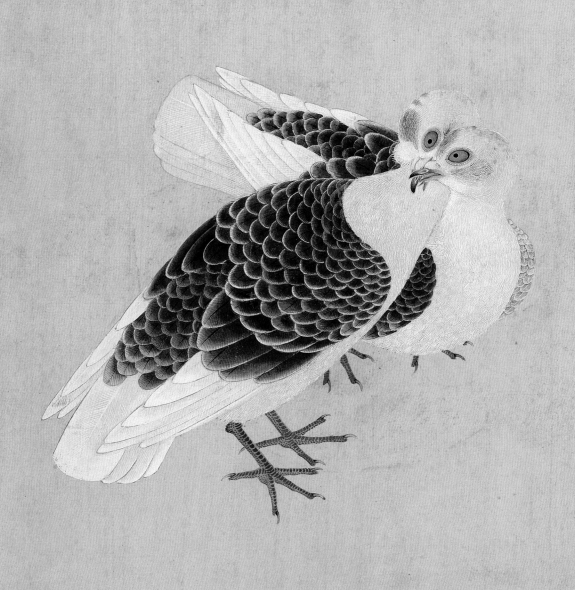

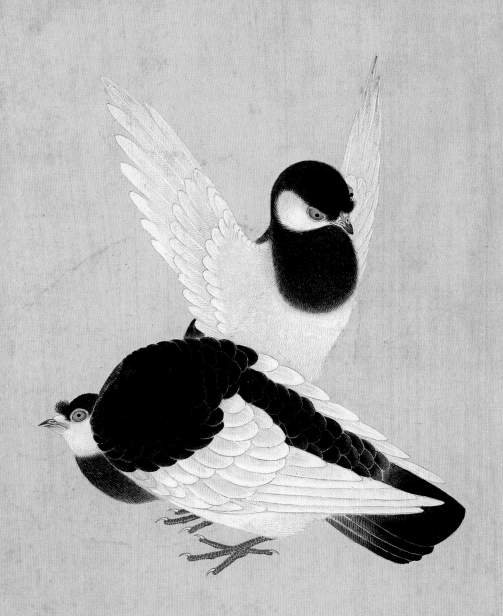

佚名《鸽谱》

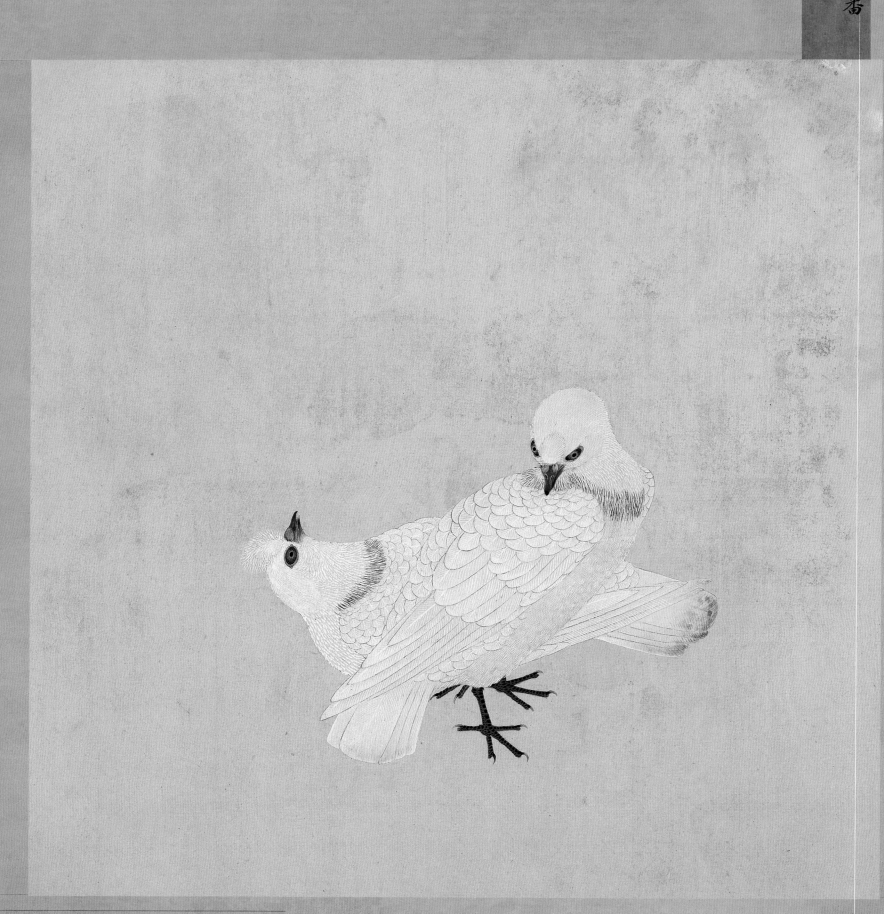

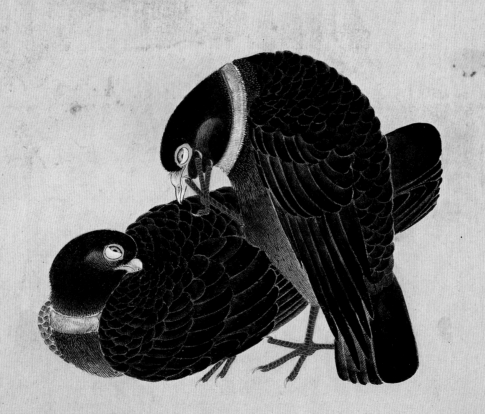

佚名《鸽谱》

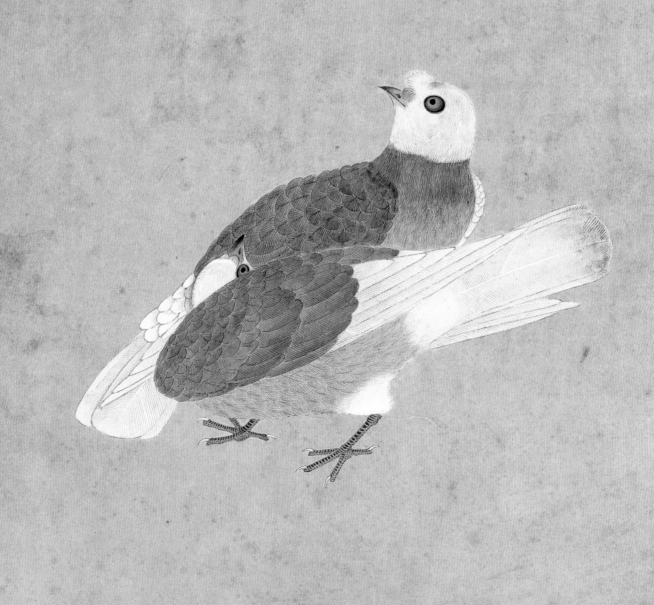

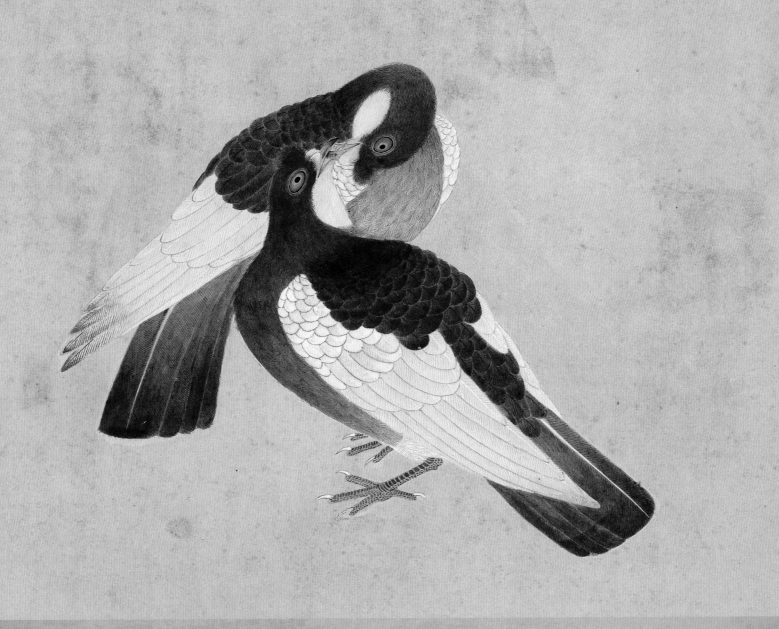

佚名《鸽谱》

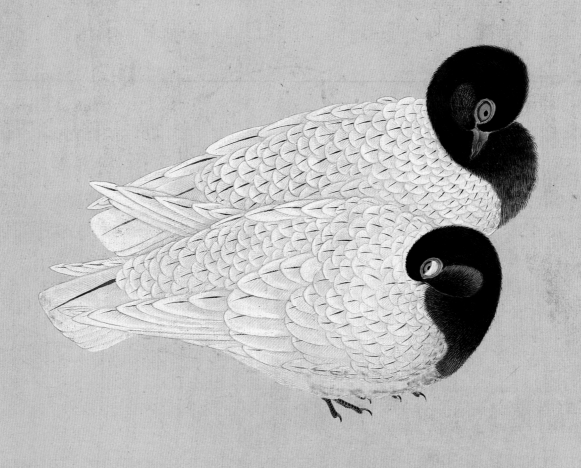

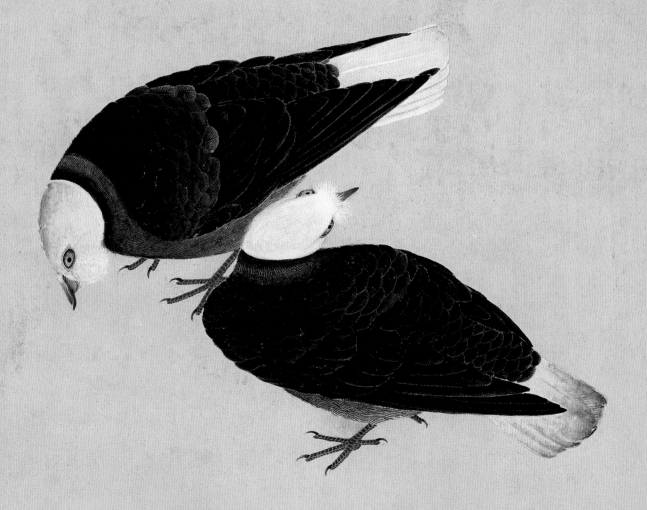

佚名《鸽谱》

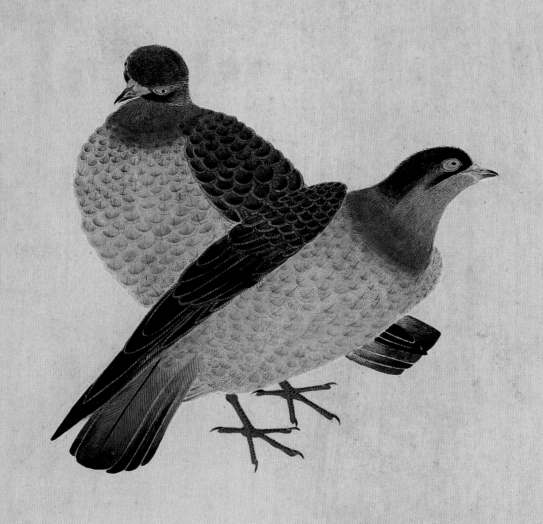

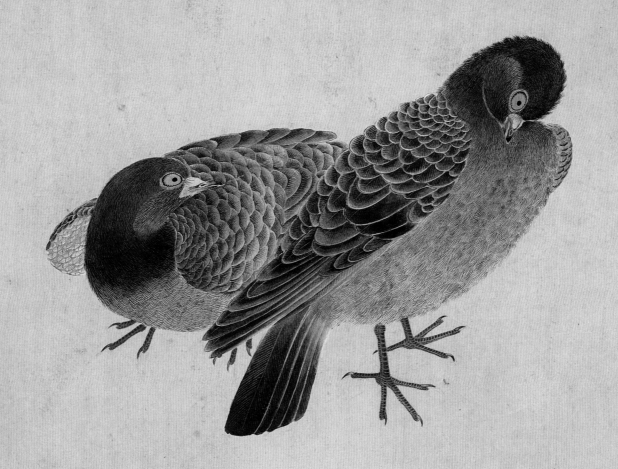

佚名《鸽谱》

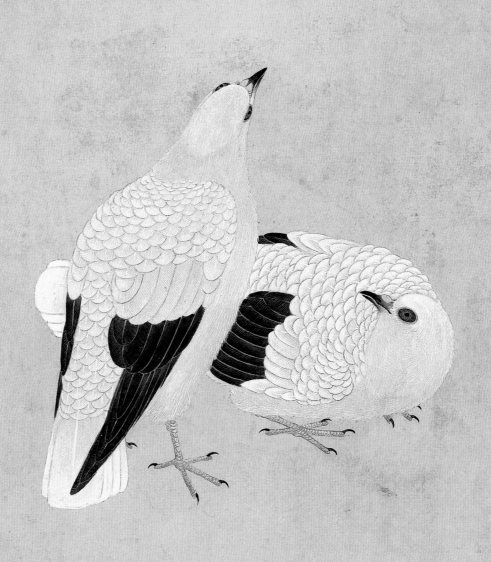

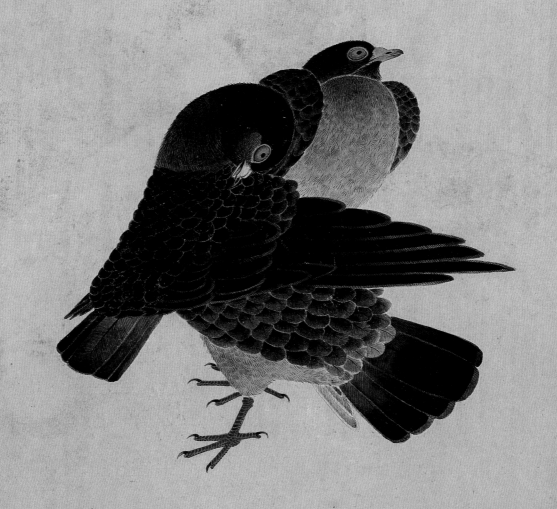

佚名《鸽谱》

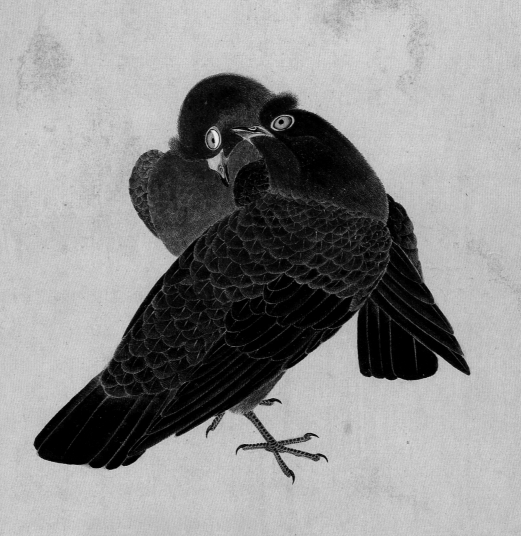

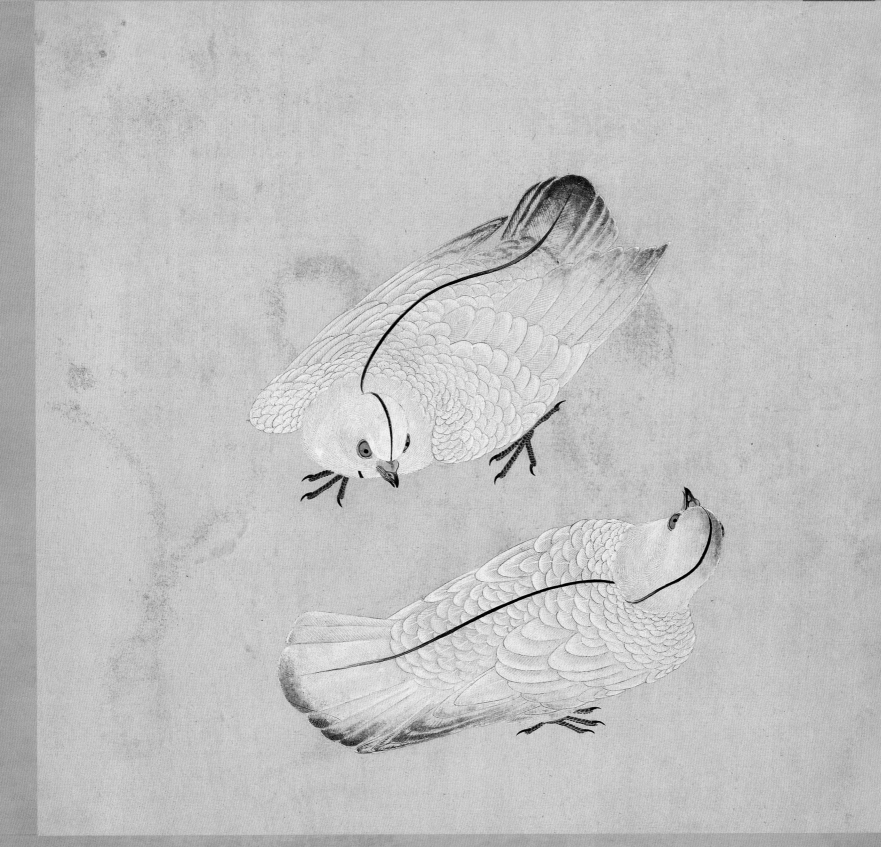

佚名《鸽谱》

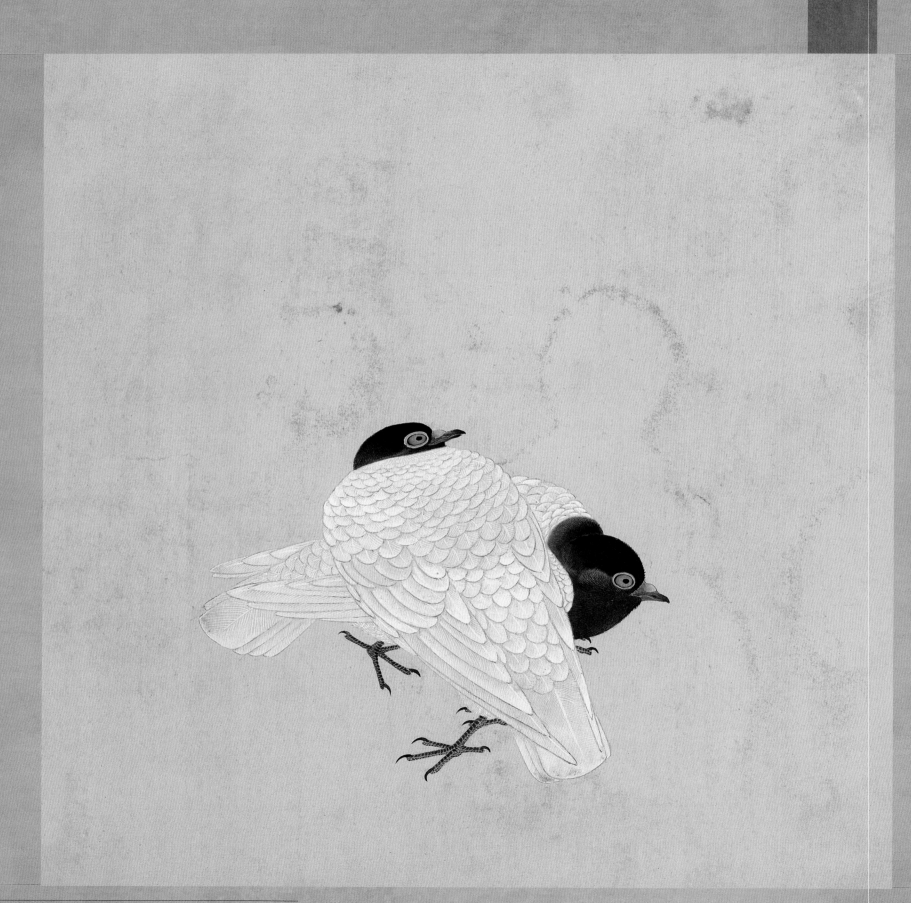

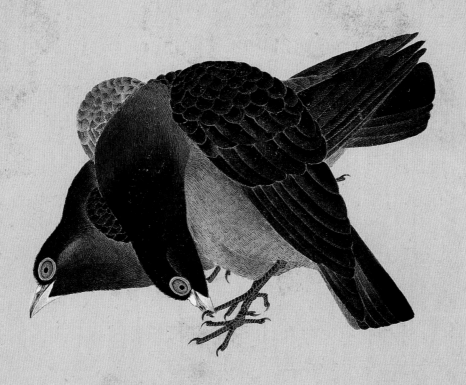

佚名《鸽谱》

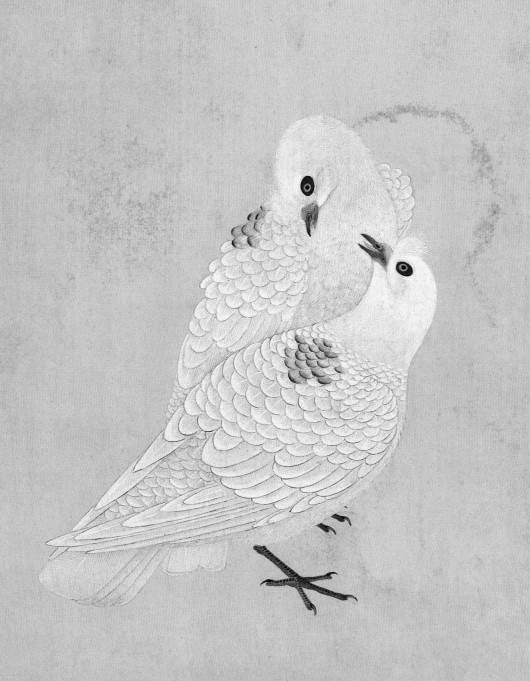

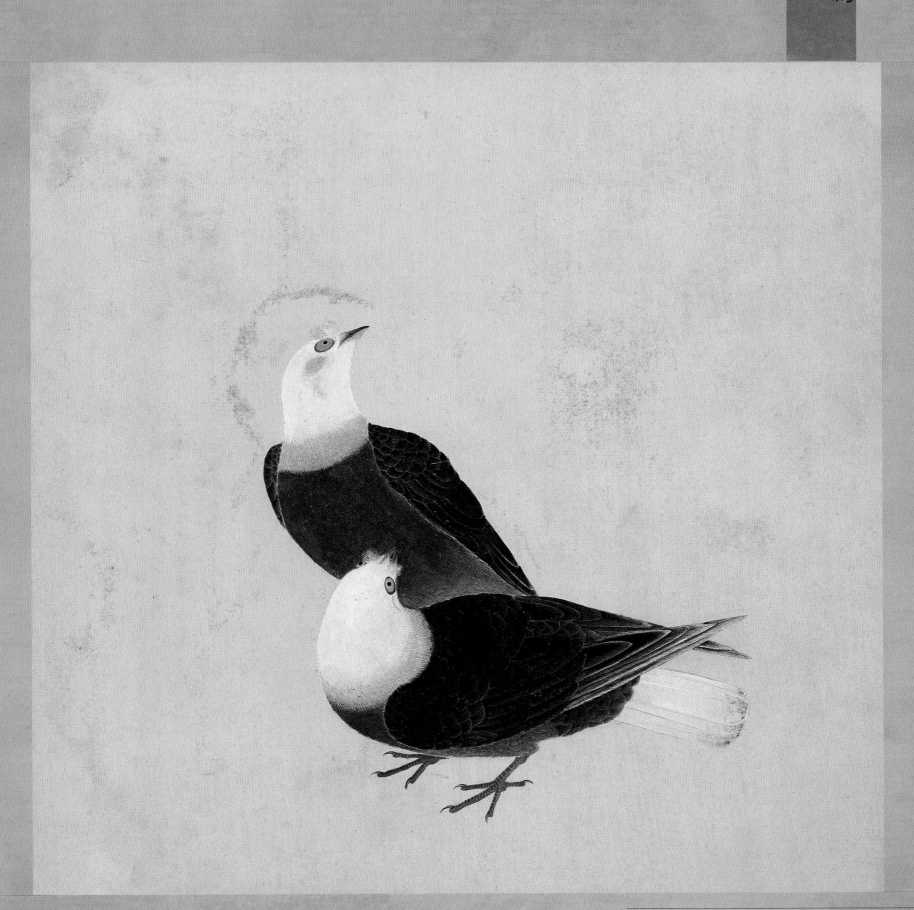

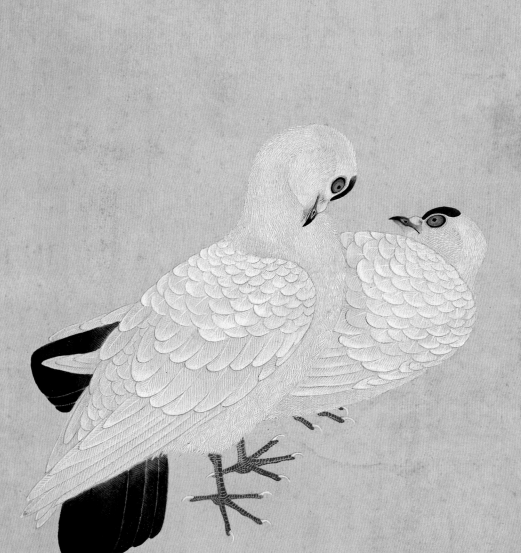

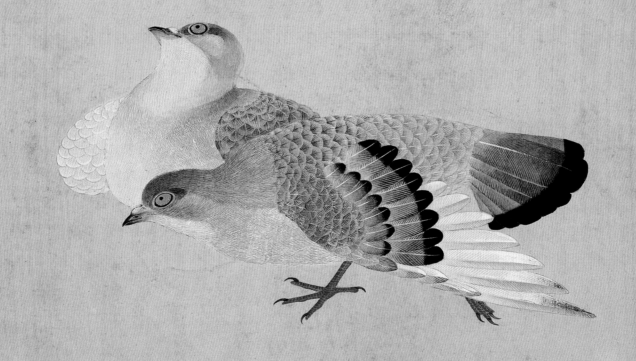

佚名《鸽谱》

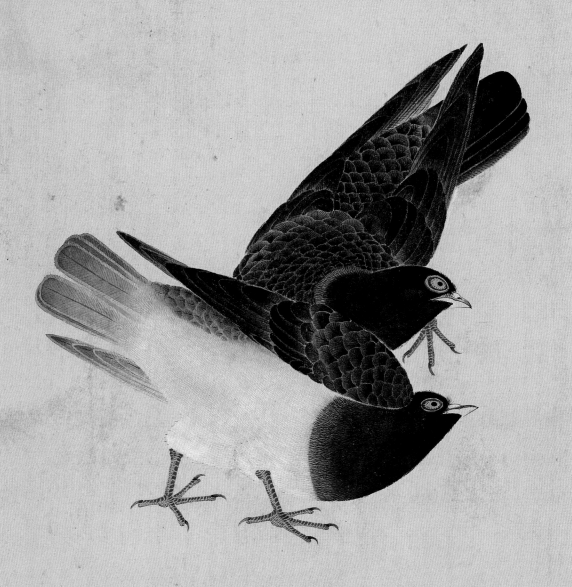

金禧银裆

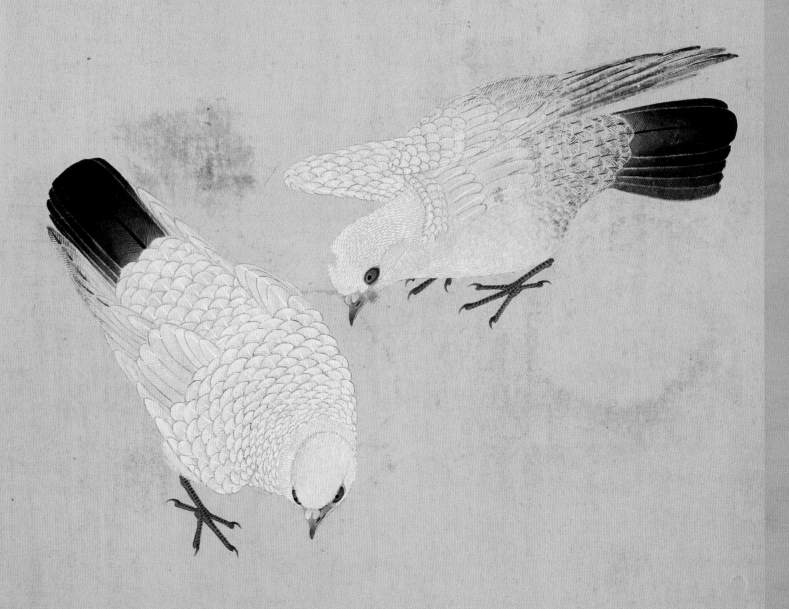

佚名《鸽谱》

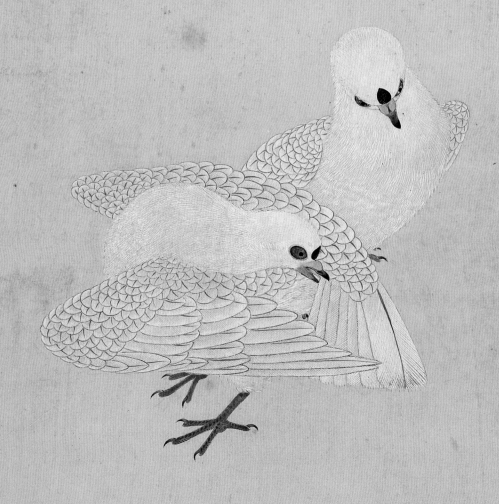

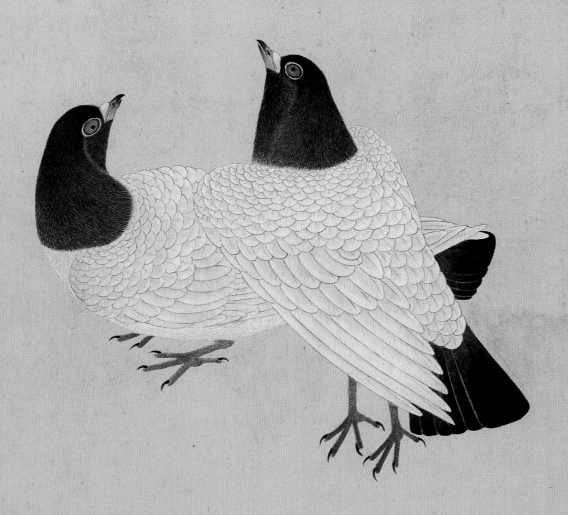

佚名《鸽谱》

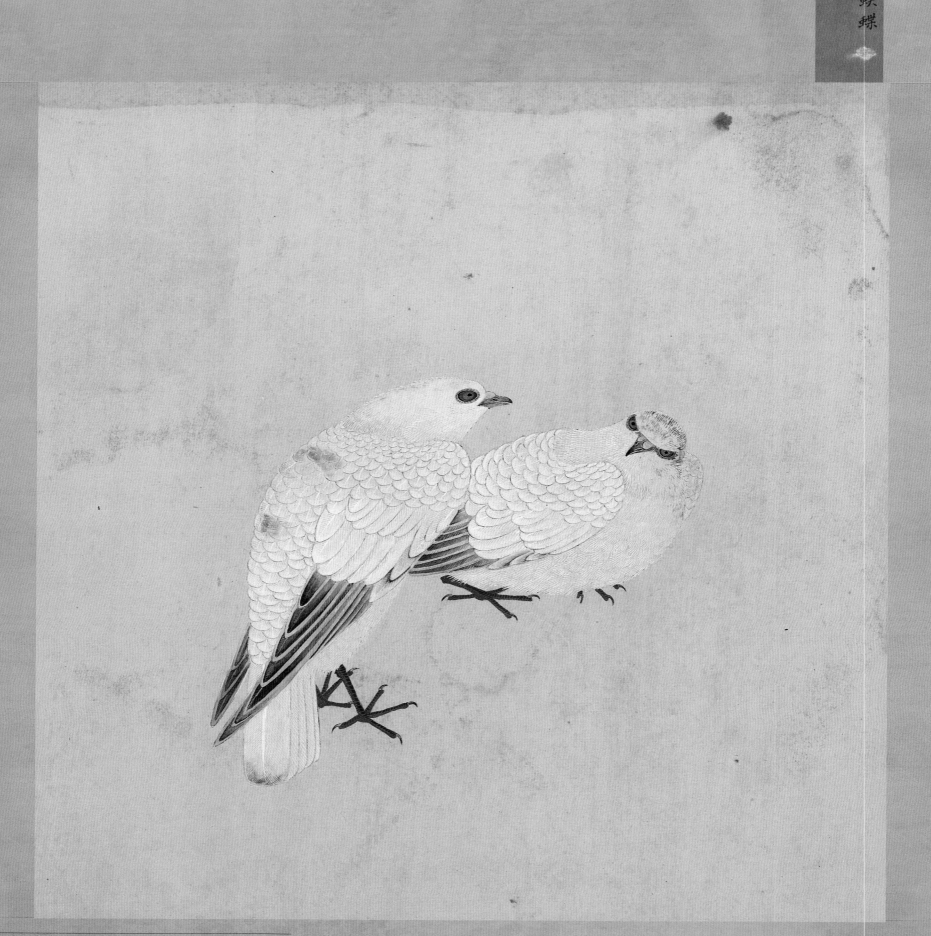

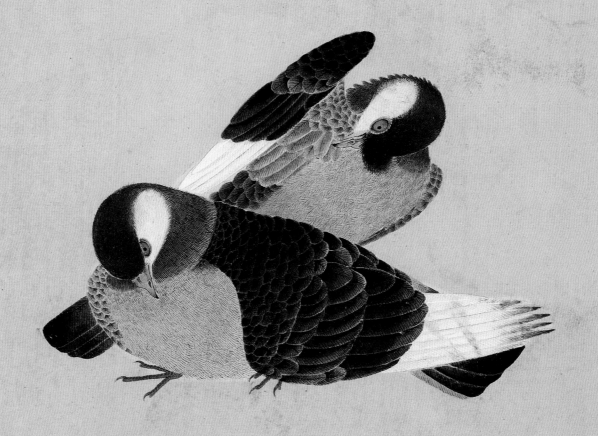

佚名《鸽谱》

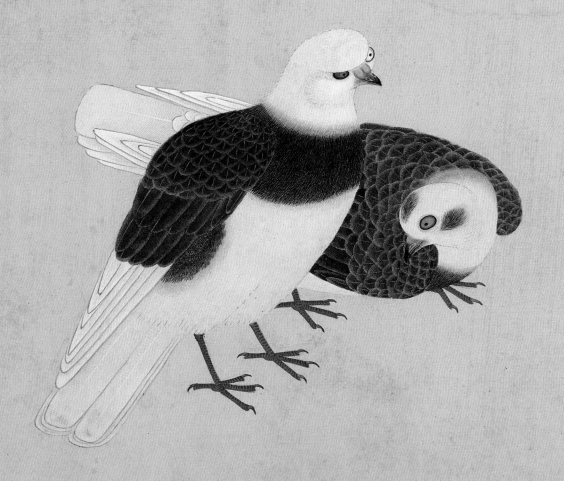

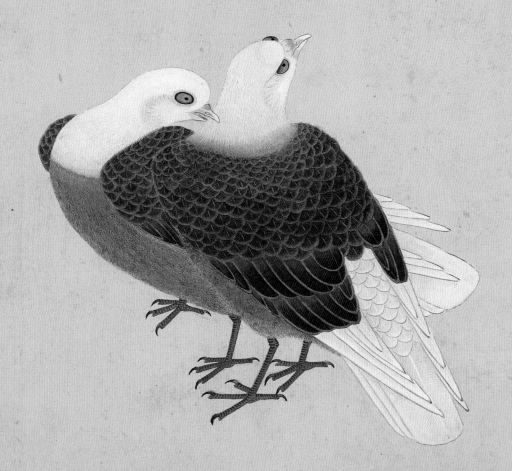

佚名《鸽谱》

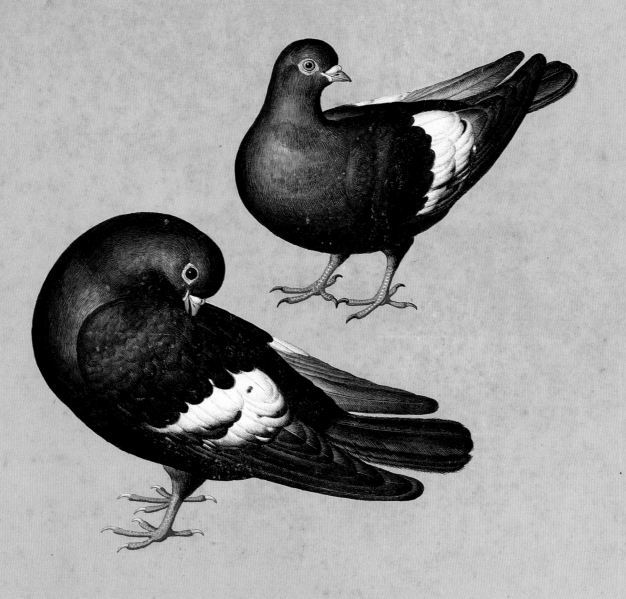

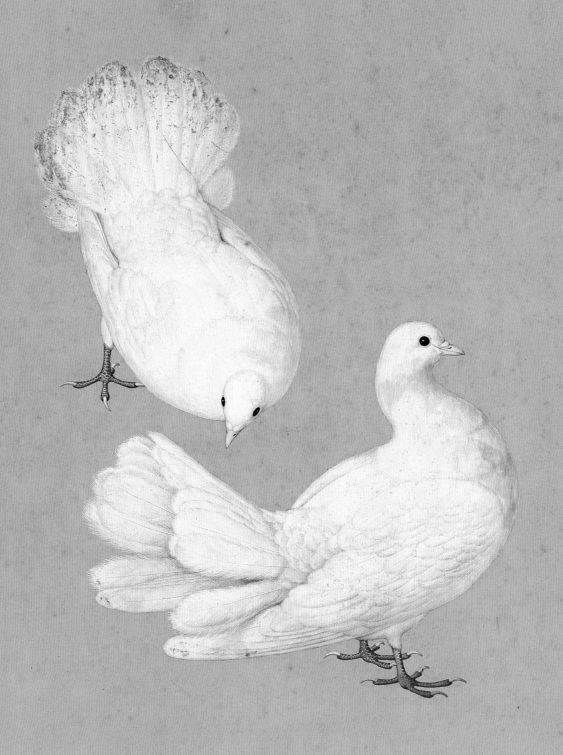

佚名《鸽谱》

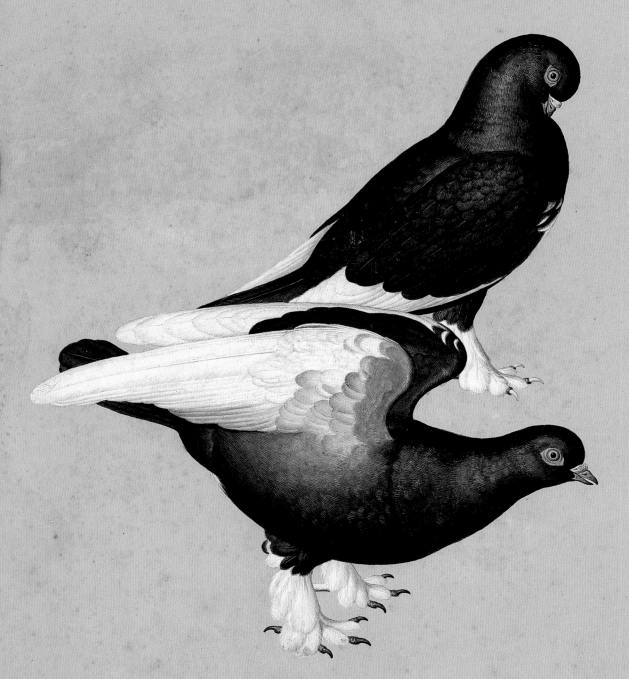

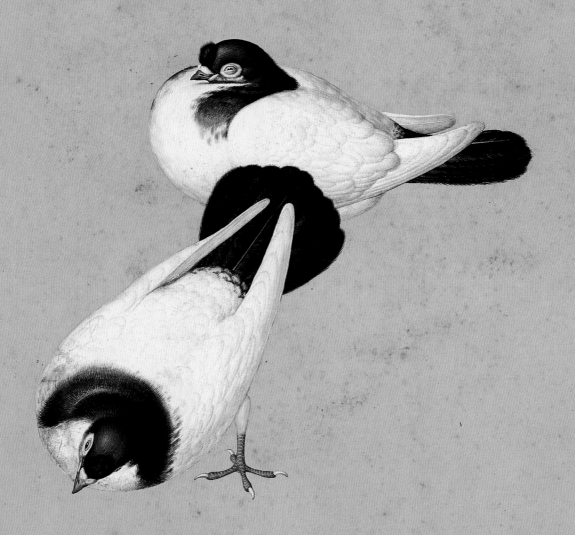

佚名《鸽谱》

沈振麟、焦和贵《鹁鸽谱》

[1] "沈凤墀振麟，江苏元和人。以绘事供奉内廷，花鸟、虫鱼、人物、山水各臻其妙。历蒙列圣恩遇赏二品顶戴食二品俸。慈禧皇太后赐御笔'传神妙手'扁额一方。自咸丰以来，凡年终恩赏各大臣福寿字，振麟必与焉，此诚不世之遭逢也。子渭川，能传其学。女竹君，早寡，家贫茹苦，守孤卖画自给，花卉得瓯香馆神髓，世颇珍之。"（清）张鸣珂撰：《寒松阁谈艺琐录》。卷五，中华书局，1936年铅印本。

[2] "沈振麟字凤池，江苏吴县人。工写照兼写生，供奉内廷，赐奉宸院卿衔，食二品俸。余藏有奉敕画马便面二叶，有宣庙御题三字，一曰'飞霞骢'，一曰'翔玉骢'，钤有道光御用方玺。古肆见有百鸽图大册五十叶，每叶签书各名尽绘物之妙。"（清）杨岘撰：《迟鸿轩所见书画录》。卷三，1921年吴县江氏刊本。

[3]（清）李玉棻撰：《瓯钵罗室书画过目考》。卷四，上海鸿文斋石印本。

[4] 道光朝《内务府造办处各作成活计清档》。第一历史档案馆胶片编号9。

[5] 光绪朝《内务府造办处各作成活计清档》。第一历史档案馆胶片编号44。

[6] 光绪朝《内务府造办处各作成活计清档》。第一历史档案馆胶片编号44。

[7]（清）张鸣珂撰：《寒松阁谈艺琐录》。卷五，中华书局，1936年铅印本。

[8] 同治朝《内务府造办处各作成活计清档》。第一历史档案馆胶片编号34。

此套《鹁鸽谱》分上下二册，每册十开，合计二十开。每开尺寸相同，纵横均为46.2厘米，为左右翻页的"蝴蝶装"。左右画页上各绘在野外觅食、观望、嬉戏、展翅的雌雄鸽子一对（一平一凤），共计四十对。每开画页的裱边处贴有纸签，上题鸽名如"菊花凤腰翻白"、"腰翻紫凤"、"朱眼银灰"、"丹英碧瓦"等。

每册的上下夹板为杉木板，以带吉祥纹饰的花锦外包，具有皇家端庄典雅的装潢特点。上夹板的右下粘有黄条，所示文物号是"永字二百三十四号"。上夹板的正中贴一纸签（纵33.8厘米，横6.5厘米），签上书有图名、创作时间及绘者姓名："鹁鸽谱，道光庚寅沈振麟、焦和贵合笔一册。"下钤白文长方印"养正书屋鉴赏之宝"。"庚寅"是道光十年（1830）。"养正书屋"是道光帝幼年读书之所，也是道光帝执政后处理朝政的御用书房。

沈振麟和焦和贵都是晚清如意馆的宫廷职业画家。如意馆隶属于清宫造办处，是宫中画师、玉匠、刻字匠的工作场所。这些供职于宫廷的工匠始终处于封闭的生活和创作环境中，难于与宫外的文士、画家们交流来往，因此在清代文人笔记及由文人记录的其他史料中，很难寻查到有关他们生平事迹及艺术活动的记载。官方关于沈振麟、焦和贵的文献记载也极少，他们的宫廷活动仅见于官方用以记录工匠工作情况的《内务府造办处各作成活计清档》（下面简称《清档》）。虽然《清档》的记载过于简单，但是它已成为研究沈振麟、焦和贵在宫廷中艺术活动的最重要文献。

沈振麟，生卒年不详，字凤池，一作凤墀，元和（今江苏省吴县）人，其生平记录见于道光朝张鸣珂《寒松阁谈艺琐录》(卷五)[1]、咸丰朝杨岘《迟鸿轩所见书画录》(卷三)[2]、同治朝李玉棻《瓯钵罗室书画过目考》(卷四)[3]等。

从中得知他工花鸟、虫鱼、人物、山水，各臻其妙；其子名渭川，能传家学；其女名竹君，"家贫茹苦，守孤卖画自给，花卉得瓯香馆神髓"等。

沈振麟入宫和出宫的具体时间，目前无法确定，只能根据《清档·如意馆》加以推断。档文中对他的最早记载是道光元年（1821），见《清档·如意馆》记：九月初八日，懋勤殿太监吕进祥将沈振麟和冯祥的画作，以及祁寯藻和惇亲王的法书一同交至如意馆"裱册页四本"[4]。档文中对他的最晚记载是光绪八年(1882)，见《清档·如意馆》记：七月初八日，沈振麟接旨与同仁"画著色各样花卉横披、画条、提装大小共四十二件，画对五副"[5]及"著色花卉格心共一百七十七块"[6]。据此可以推断，沈振麟在如意馆供职历经道、咸、同、光四朝，共六十余年。可以说，沈振麟是中国古代宫廷画师中连续供职时间最长者，也是历经朝代最多者，他也因此而留下了大量的绘画作品。

沈振麟能够长期在如意馆供奉并得以重用，与他具有较全面的艺术才能分不开。《清档》和他的存世画作均表明，他能在画轴、册、扇及贴落等各种装裱形式上进行创作，全然不拘泥于画幅尺寸的大小或形状的方圆、宽窄，因此，能够充分地满足皇室的诸多需要。此外，其题材表现范围亦相当广泛，尤其是绘制御容像堪称宫内第一手。御容像，简而言之就是帝后的肖像画，包括帝后身著龙袍的正装朝服像，也包括帝后身著便服的行乐图。慈禧曾"赐御笔'传神妙手'扁额一方"[7]，以资奖励。沈振麟凭借全面的绘画才能和高超的技艺而受到道、咸、同、光四朝帝后的赏识，其官阶、俸禄与日递增。由同治元年（1862）《清档·如意馆》记载的"著如意馆五品画士沈振麟恭绘孝德显皇后圣容"[8]可知，他已从初入宫时无官阶的画匠晋升到了五品官。光绪七年（1881）《清档·如意馆》记："十二月

二十三日，总管增禄传旨：沈振麟二品顶戴，每月由造办处现食九两银库添行二两钱粮共食十一两钱粮。"[9]依此可知，他在光绪七年又已官至二品顶戴了，其所领"十一两钱粮"的俸禄，与乾隆六年(1741)宫廷发放给画画处一等画家丁观鹏、金昆、余省等人每月给"食钱粮银八两、公费银三两"[10]的俸禄数是同级的。

焦和贵，生卒年不详，有关他的生平记载比沈振麟还要少，只能通过《清档》，对他在宫中任职的状况略作了解。

焦和贵见于《清档》的最早记录是道光四年(1824)："八月初八日，懋勤殿太监刘国泰交焦和贵画《鹦哥》一张，传旨交如意馆托裱，镶一寸绫边。钦此。如意馆呈稿。"[11]焦和贵见于《清档》的最晚记录是咸丰三年(1853)十月，太监"交焦和贵画斗"[12]给如意馆。

焦和贵尚存的作品并不是很多，这主要是因为他奉旨创作的作品原本就少。道光、咸丰朝已属于清王朝的没落期，皇室对于宫廷绘画的需求远不及康雍乾三朝；加之，沈振麟一直担当着晚清如意馆内绘画的重任，其绘画任务相对繁重，其他画家的每年创作量就会减少。

由《清档》可知，焦和贵擅长于禽鸟、人物和花卉画创作。其禽鸟画除与沈振麟合笔的这套《鹁鸽谱》外，还有独自绘制的《菊花双鸡图》轴、《鹦哥与料哥》扇[13]、《广东鸡图》[14]，以及道光六年(1826)为养心殿东暖阁画的"野鸭子(宽一尺九寸五分，高三尺)"[15]贴落等。其人物画有他与沈振麟、贺世魁承旨创作的平定喀什噶尔的功臣像四十四幅[16]，以及他在咸丰元年(1851)摹制的"释迦牟尼佛像一轴"[17]等等。

该《鹁鸽谱》构图精简，省略了用于烘染氛围的繁复衬景，体现出简约明了的创作旨趣。以没骨法描绘点景的花草，以笔著色直接勾染，表现出枝、叶莹润与鲜活。鹁鸽以双勾填彩法绘制，线条刚柔相济，若隐若现，生动表现出鸽子羽毛相互叠加的厚重感，以及单片羽毛的柔茸细腻感。

据王世襄先生考证，图中所绘之鸽应是宫中眷养之物，其中有些已绝种。因此，这本既带有观赏性，又带有标本性的《鹁鸽谱》，为鹁鸽的生态研究提供了难得的形象资料。

[9] 道光朝《内务府造办处各作成作计清档》。第一历史档案馆胶片编号43。

[10] 中国第一历史档案馆、香港中文大学文物馆合编：《清宫内务府造办处档案总汇》。第10册，页304，人民出版社，2005年12月版。

[11] 道光朝《内务府造办处各作成作计清档》。第一历史档案馆胶片编号11。

[12] 咸丰朝《内务府造办处各作成作计清档》。第一历史档案馆胶片编号28。

[13] 道光朝《内务府造办处各作成作计清档》。第一历史档案馆胶片编号17。

[14] 道光朝《内务府造办处各作成作计清档》。第一历史档案馆胶片编号18。

[15] 道光朝《内务府造办处各作成作计清档》。第一历史档案馆胶片编号13。

[16] 道光朝《内务府造办处各作成作计清档》。第一历史档案馆胶片编号15。

[17] 咸丰朝《内务府造办处各作成作计清档》。第一历史档案馆胶片编号28。

沈振麟、焦和贵

《鹁鸽谱》上

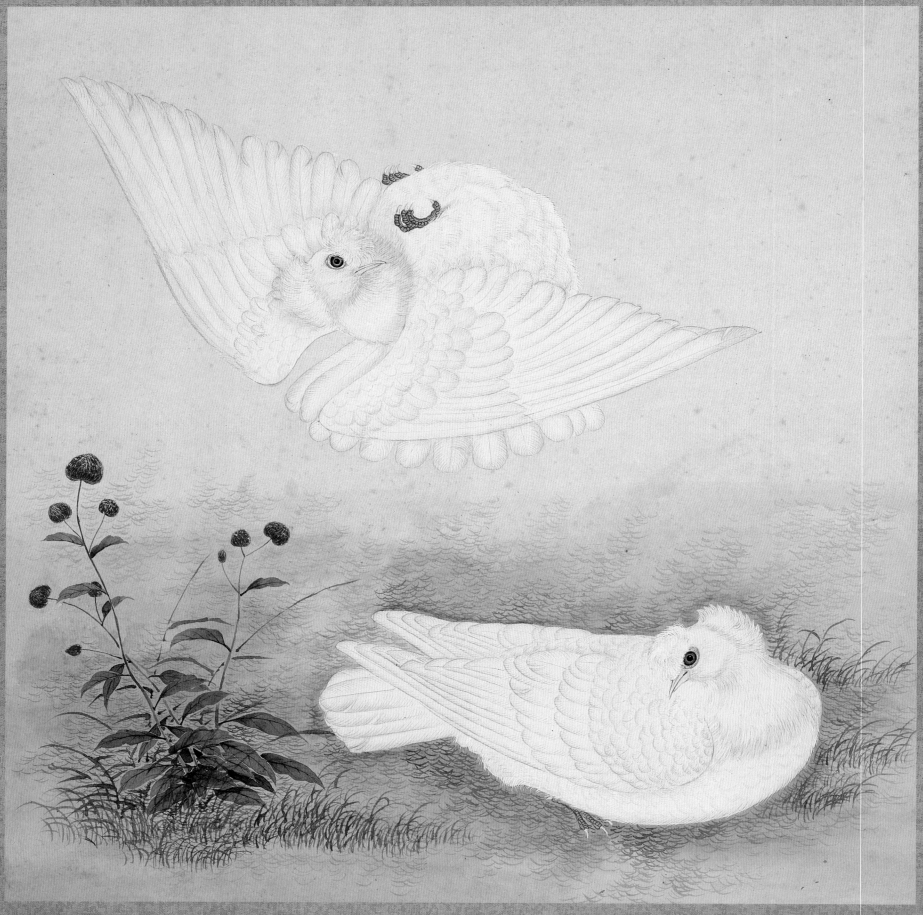

菊花鳳腰翻白

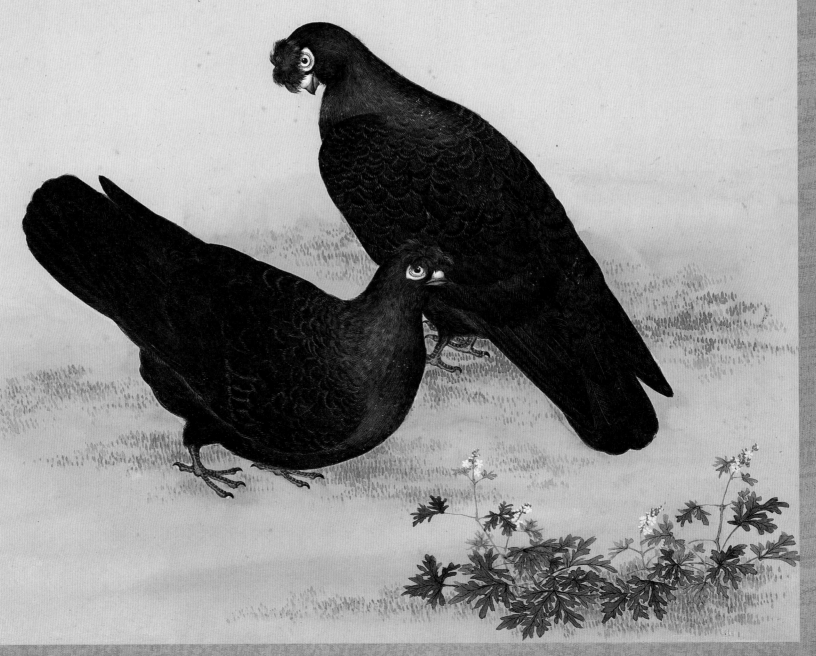

沈振麟、焦和貴《鵒鴿譜》上

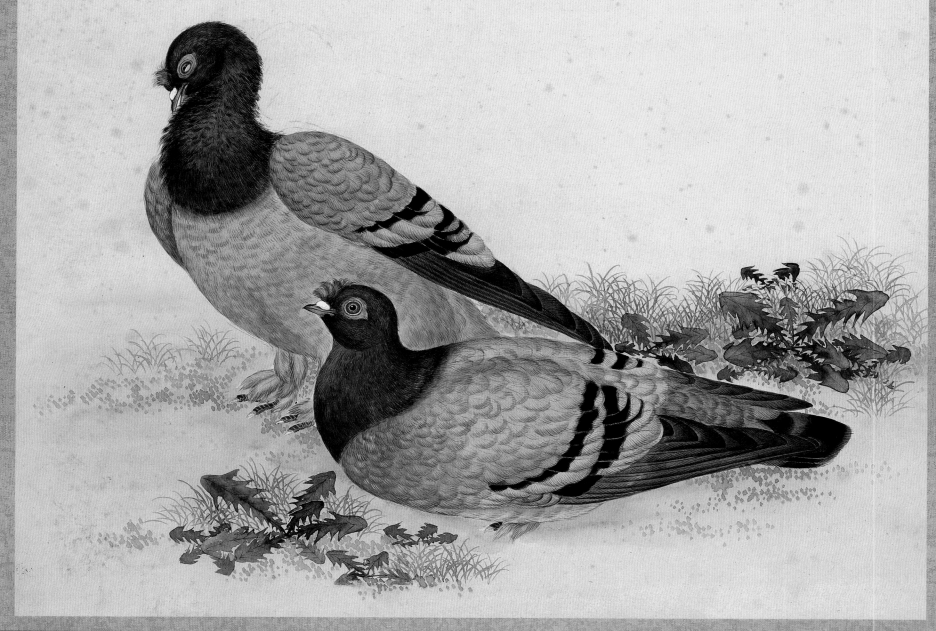

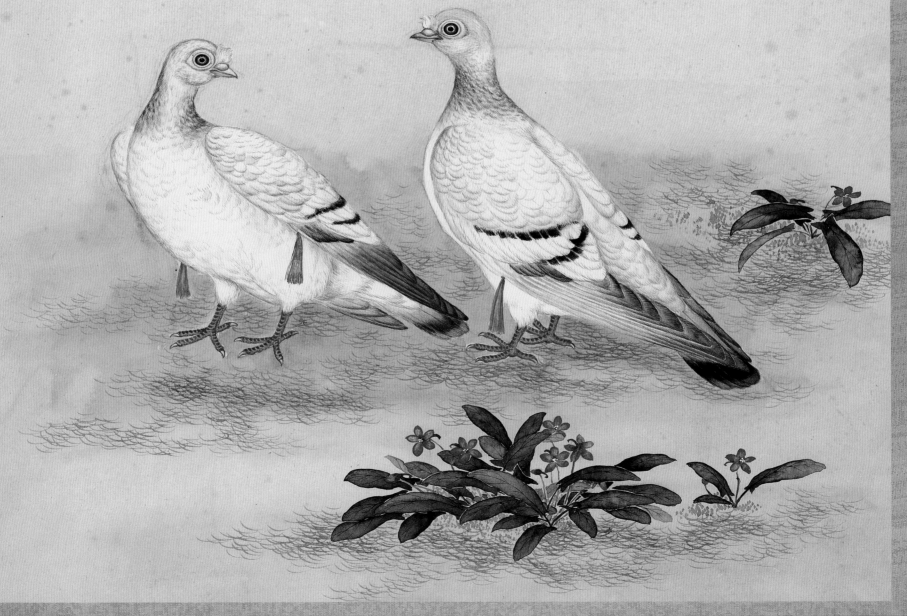

沈振麟、焦和贵《鹁鸽谱》上

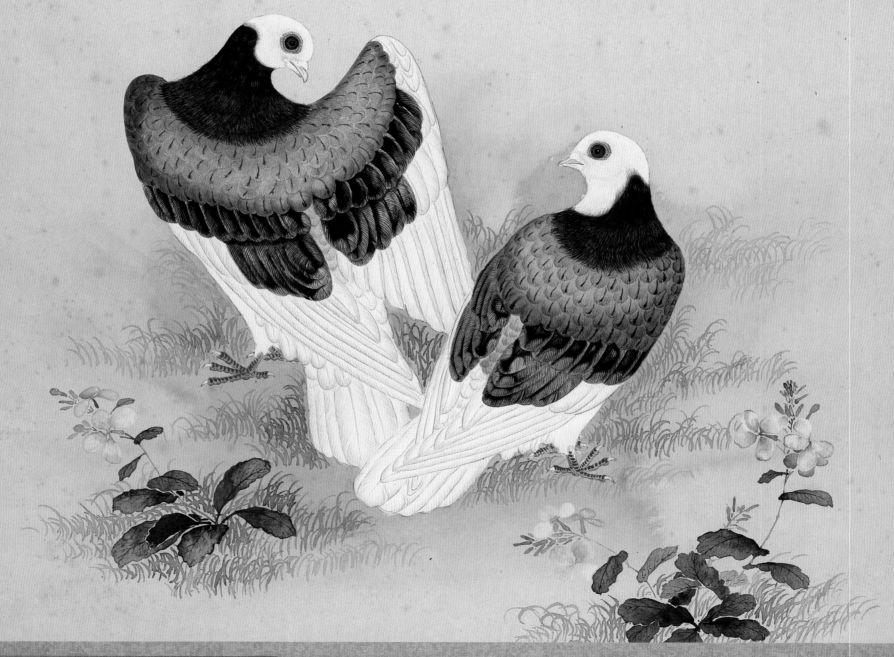

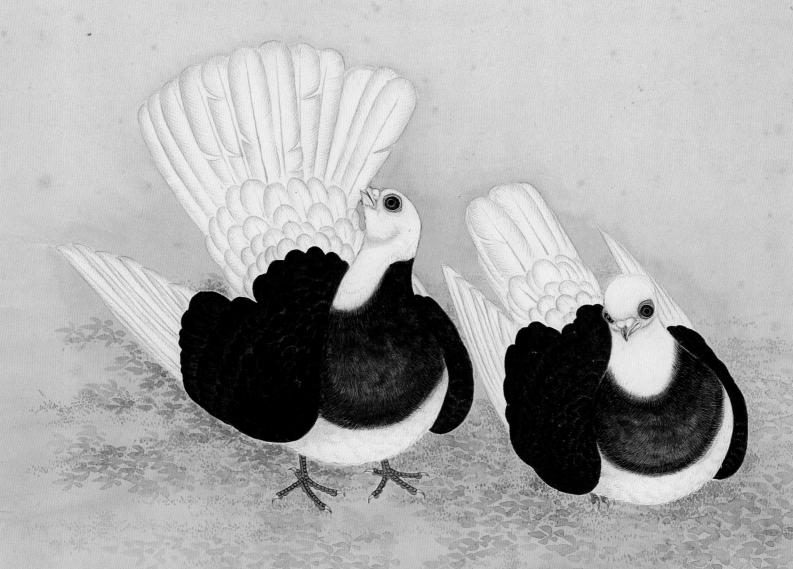

沈振麟、焦和贵《鹁鸽谱》上

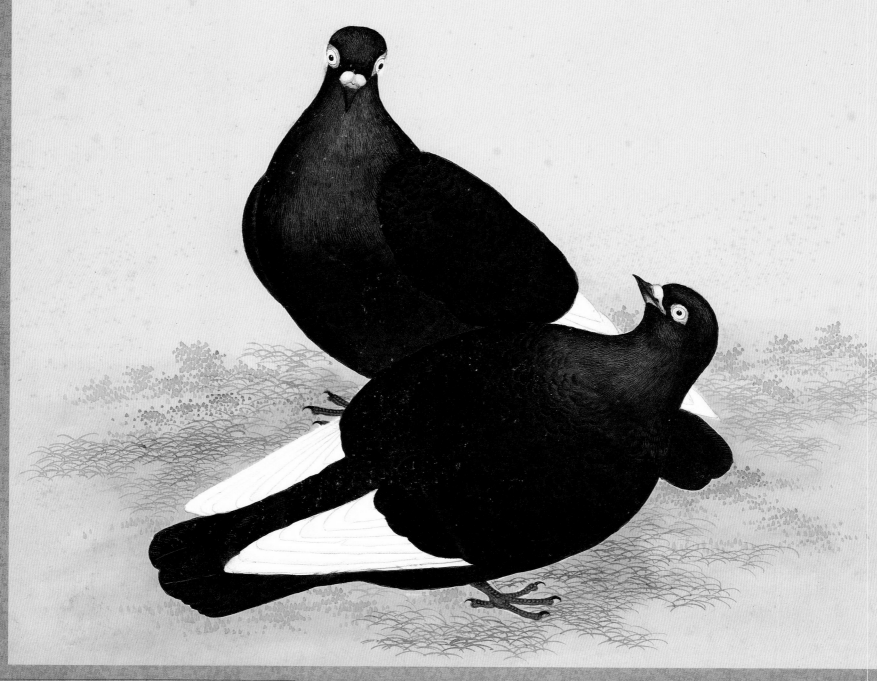

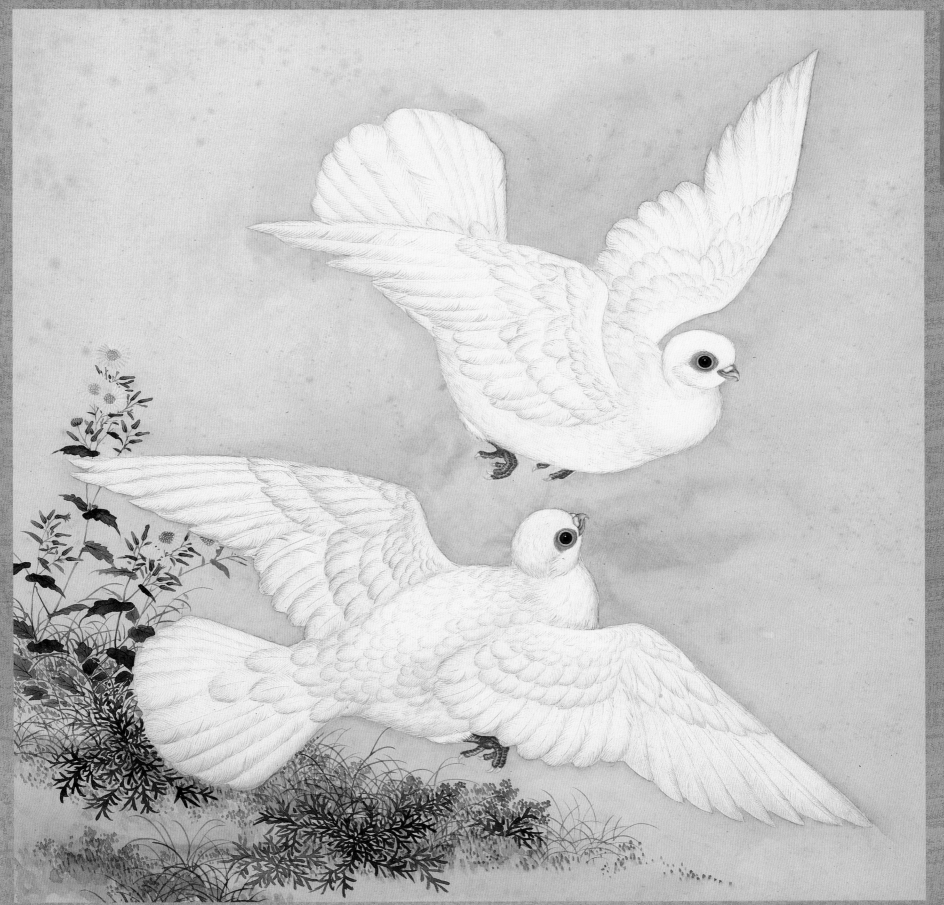

鷹準白

沈振麟、焦和貴《鵓鴿譜》上

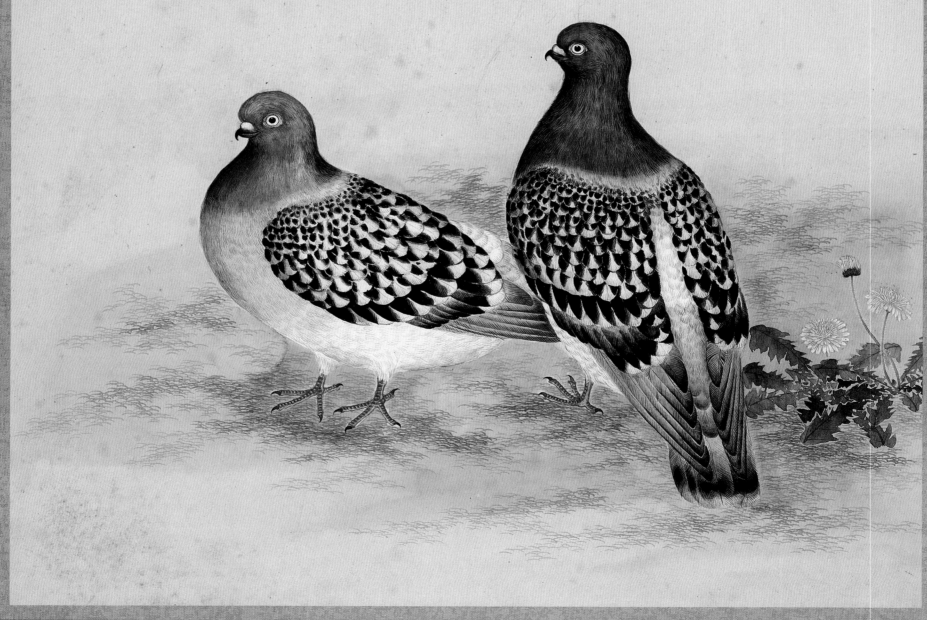

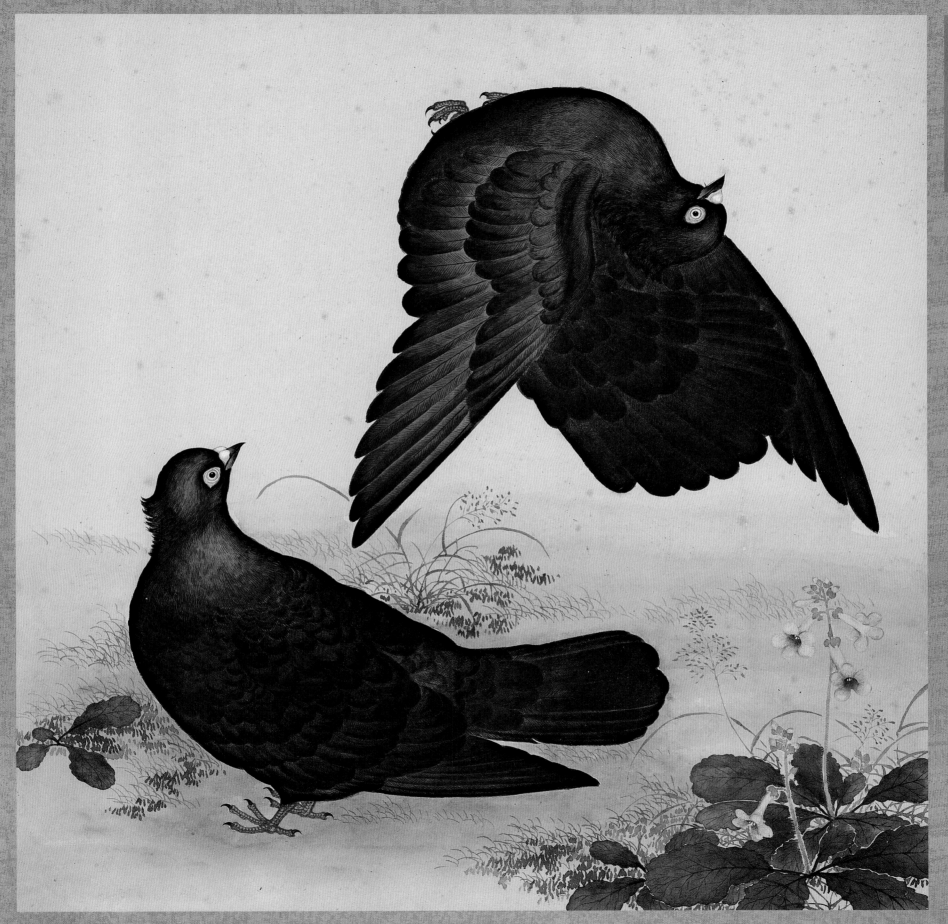

沈振麟、焦和贵《鹁鸽谱》上

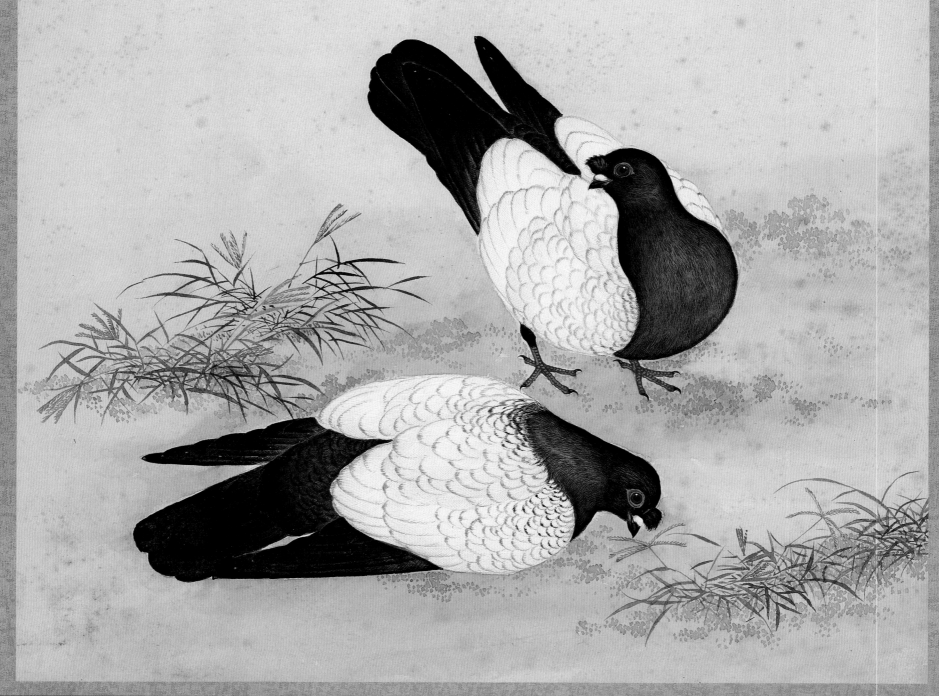

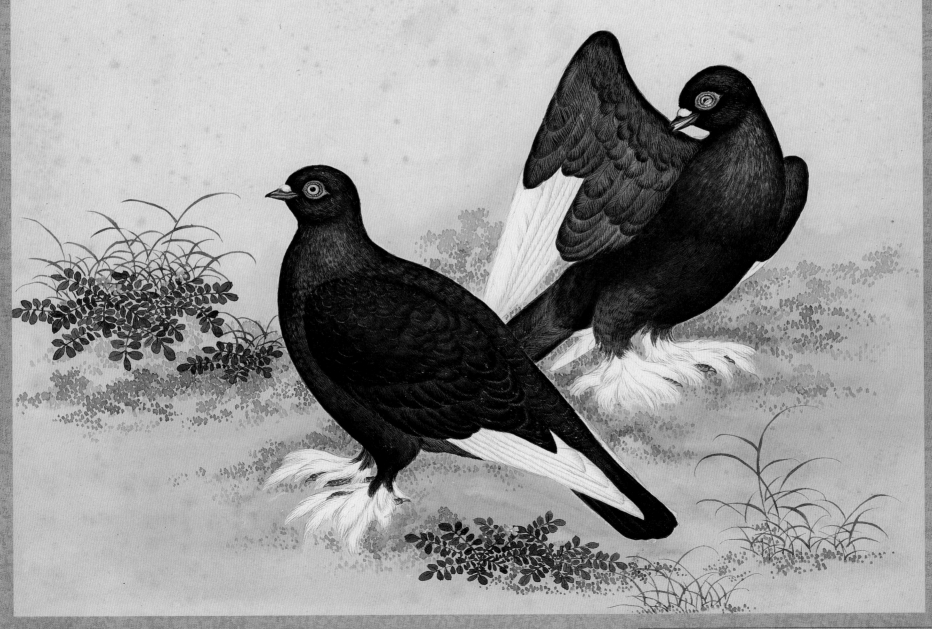

沈振麟、焦和贵《鹁鸽谱》上

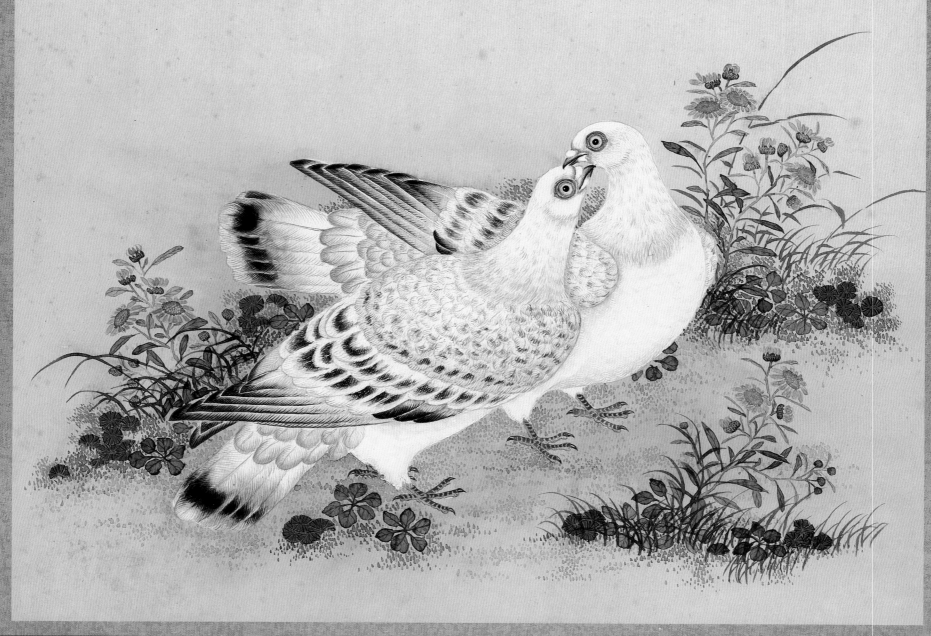

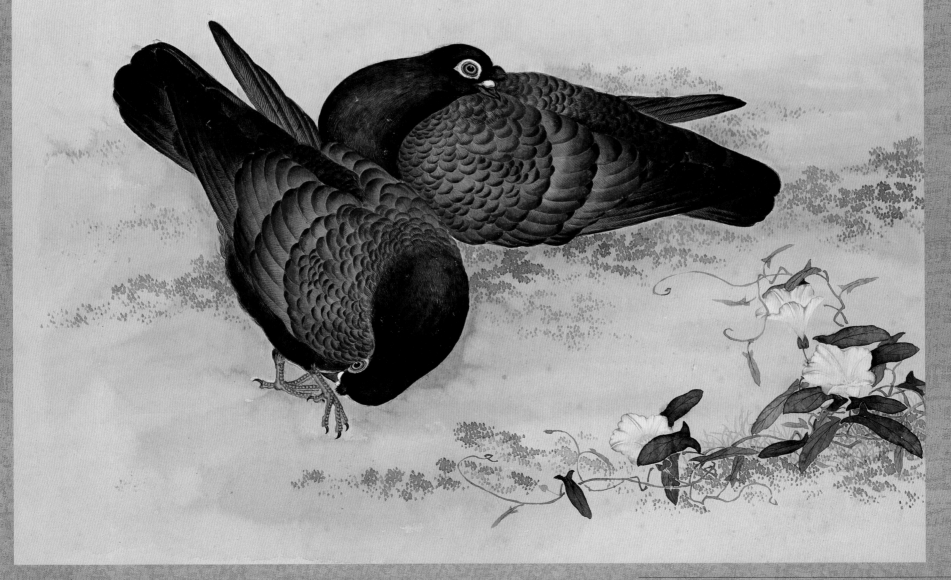

沈振麟、焦和贵《鹁鸽谱》上

鹭鸶白

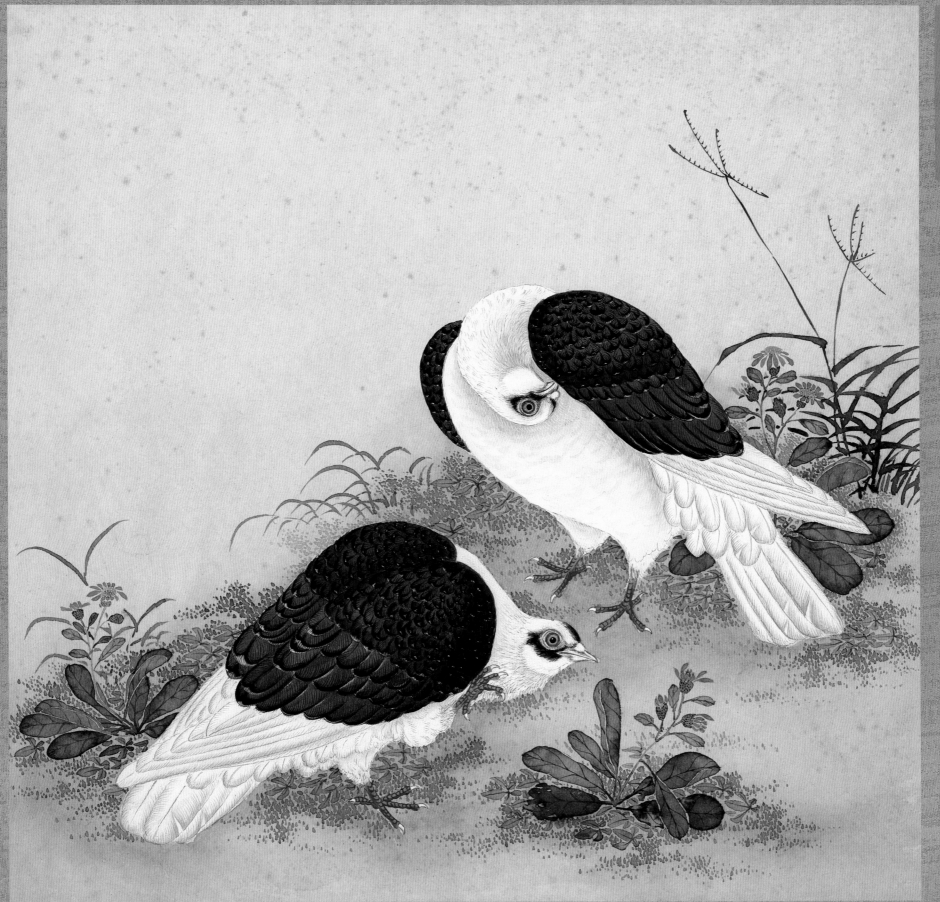

紫蛱蝶

沈振麟、焦和贵《鹁鸽谱》上

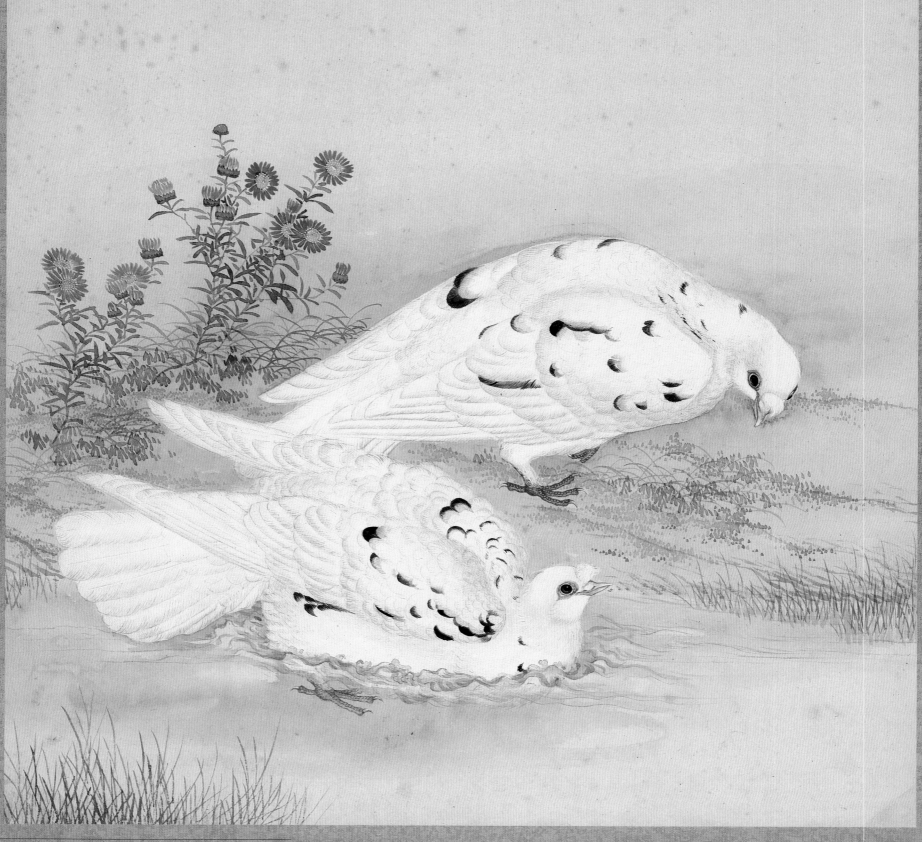

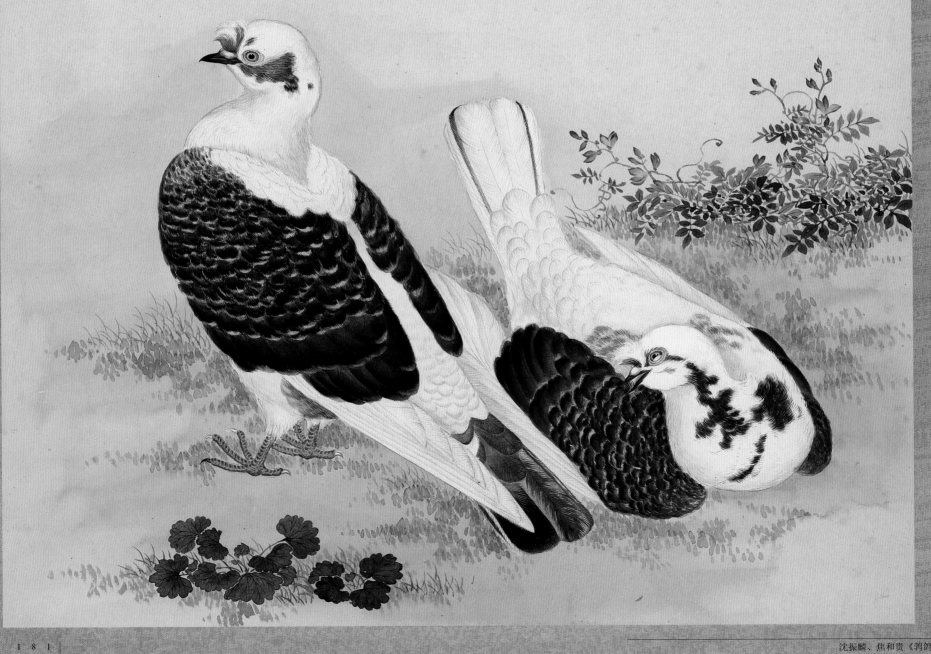

沈振麟、焦和贵《鹁鸽谱》上

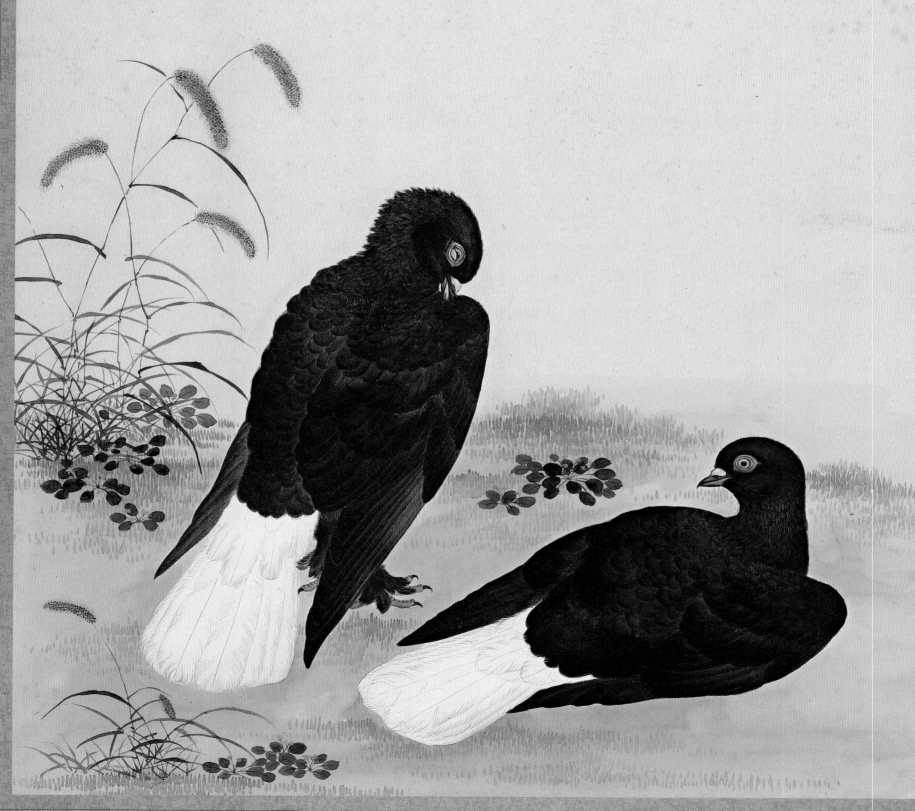

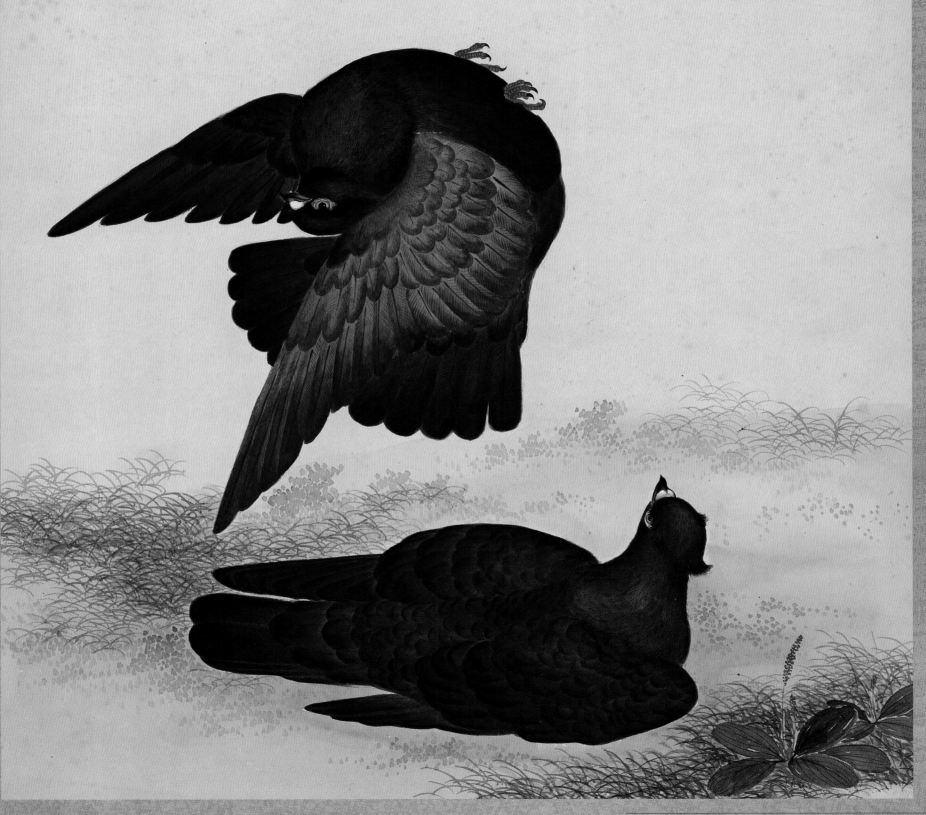

沈振麟、焦和貴《搗鴿譜》上

沈振麟、焦和贵 《鹁鸽谱》下

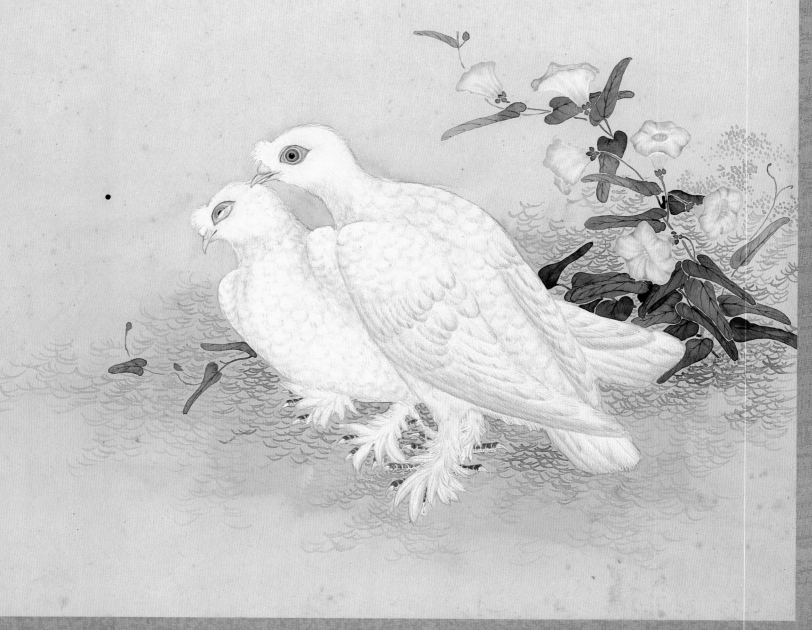

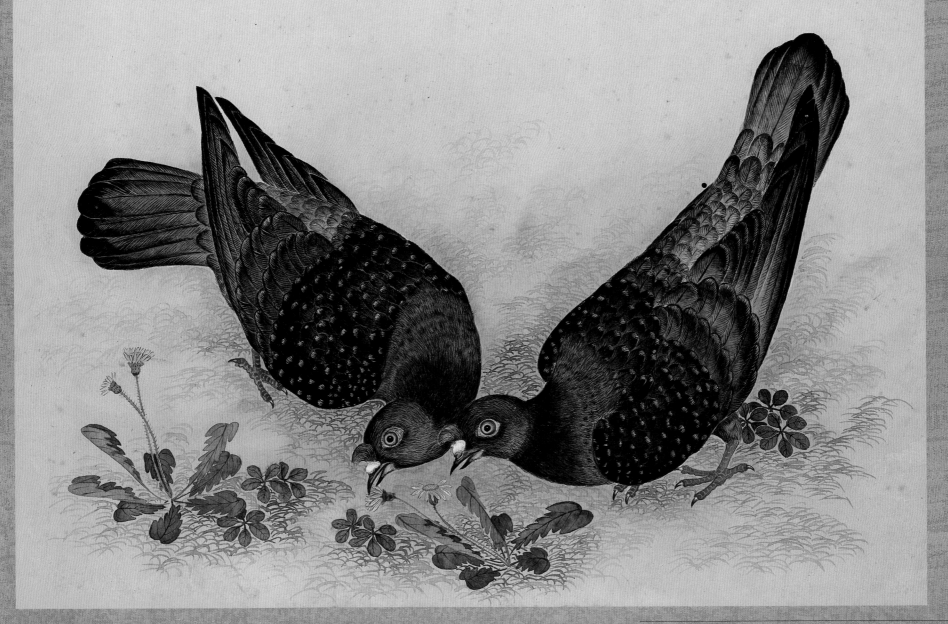

沈振麟、焦和貴《鵓鴿譜》下

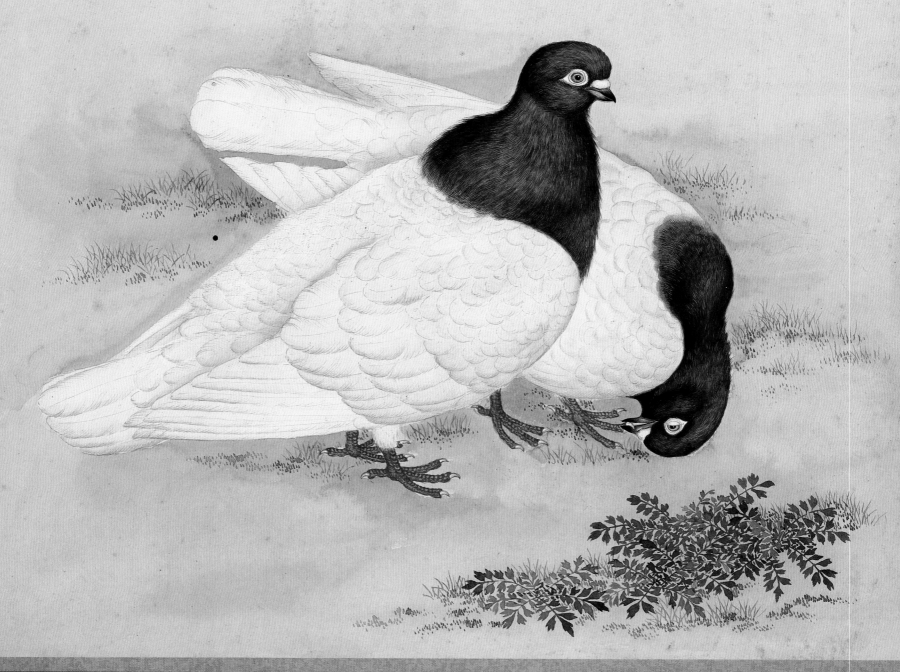

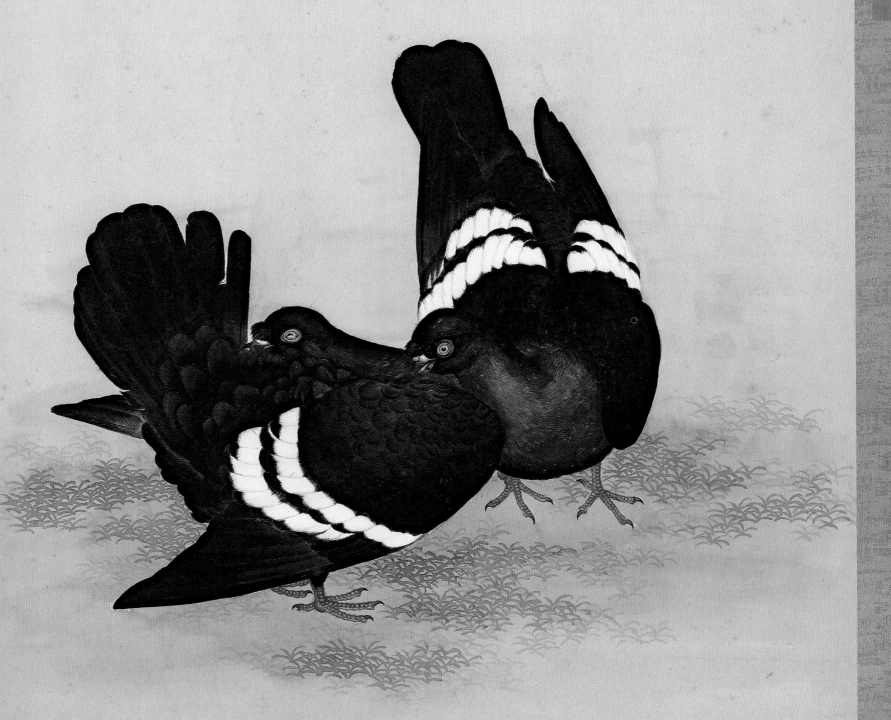

沈振麟、焦和贵《鹁鸽谱》下

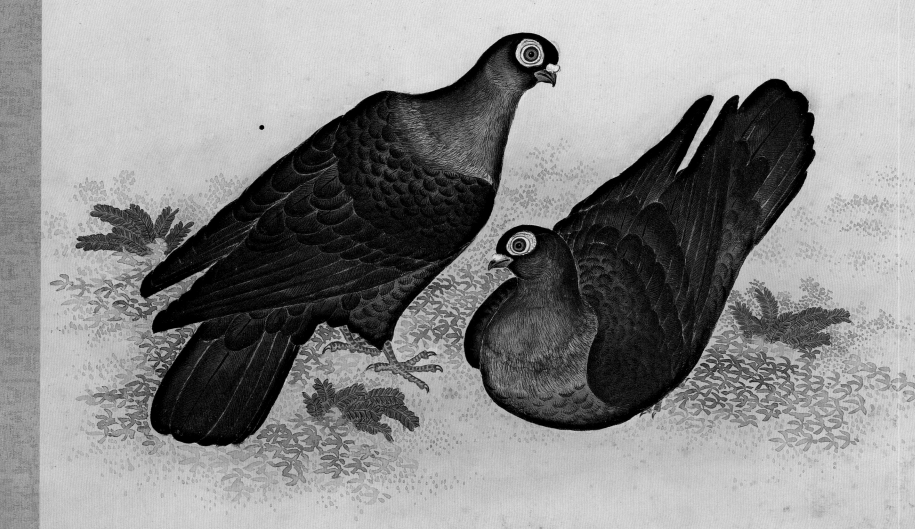

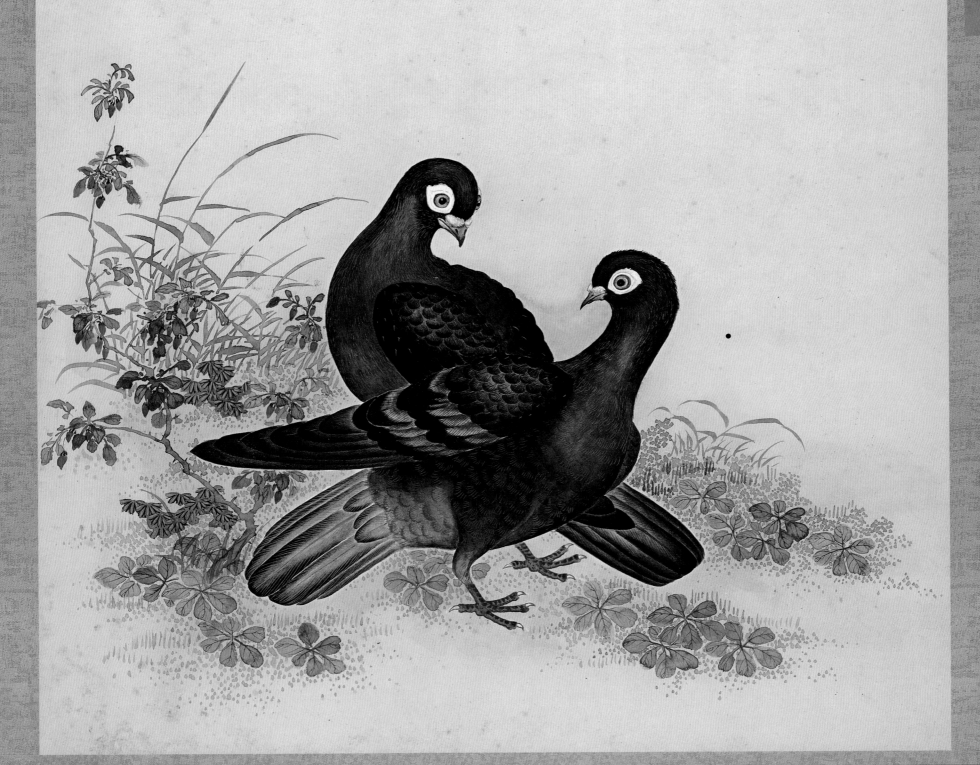

沈振麟、焦和贵《鹁鸽谱》下

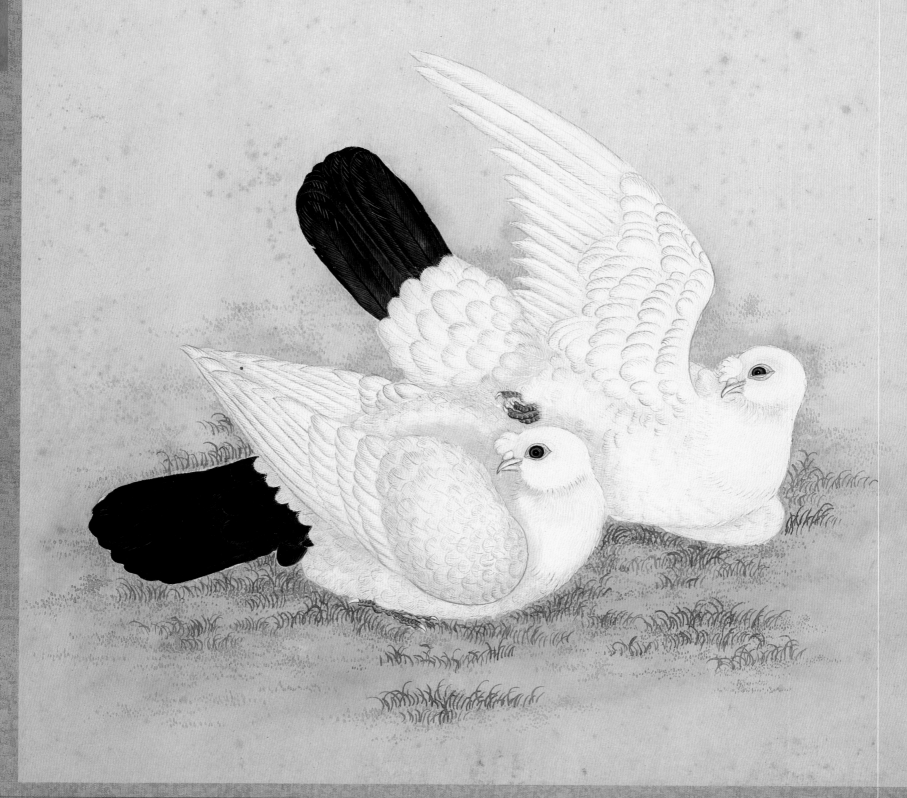

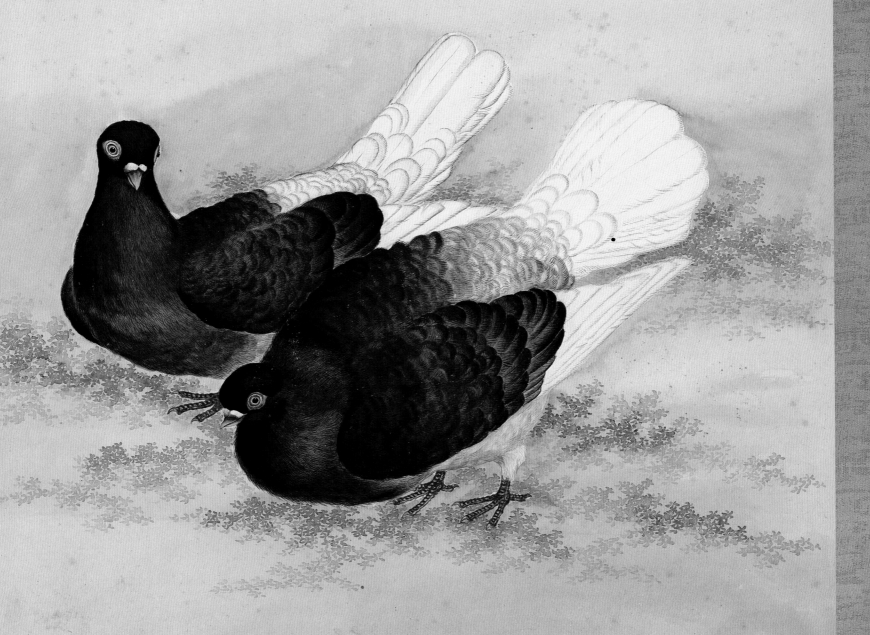

沈振麟、焦和贵《鹁鸽谱》下

青
鳍

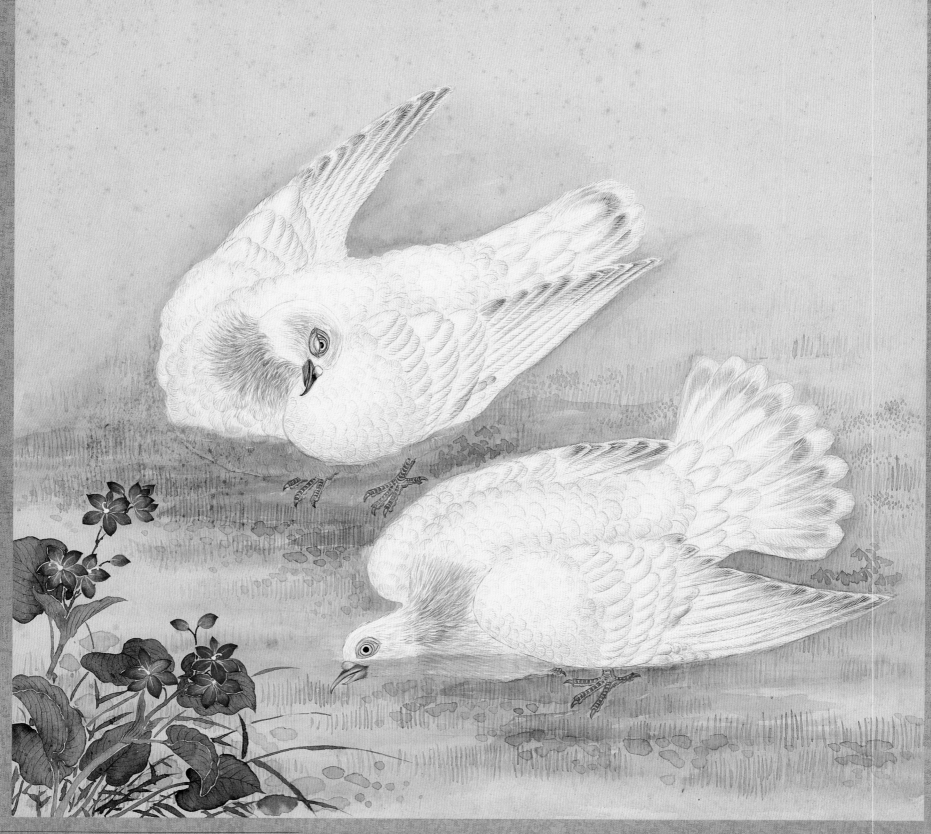

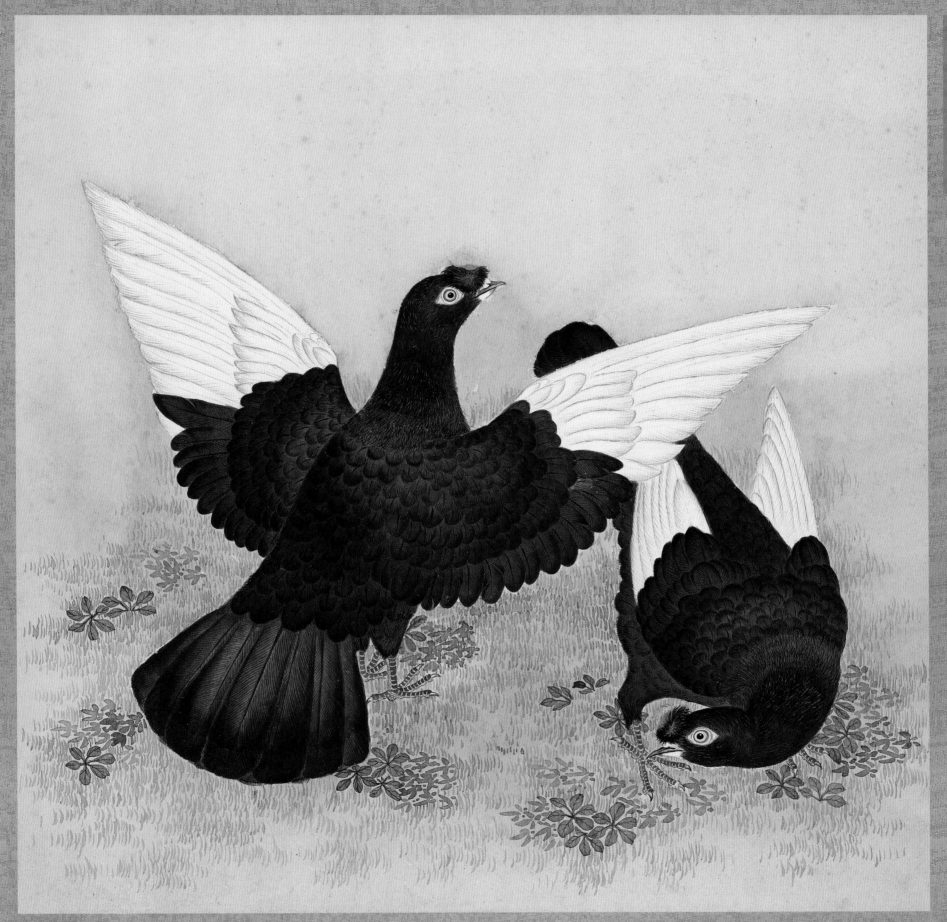

沈振麟、焦和贵《鹁鸽谱》下

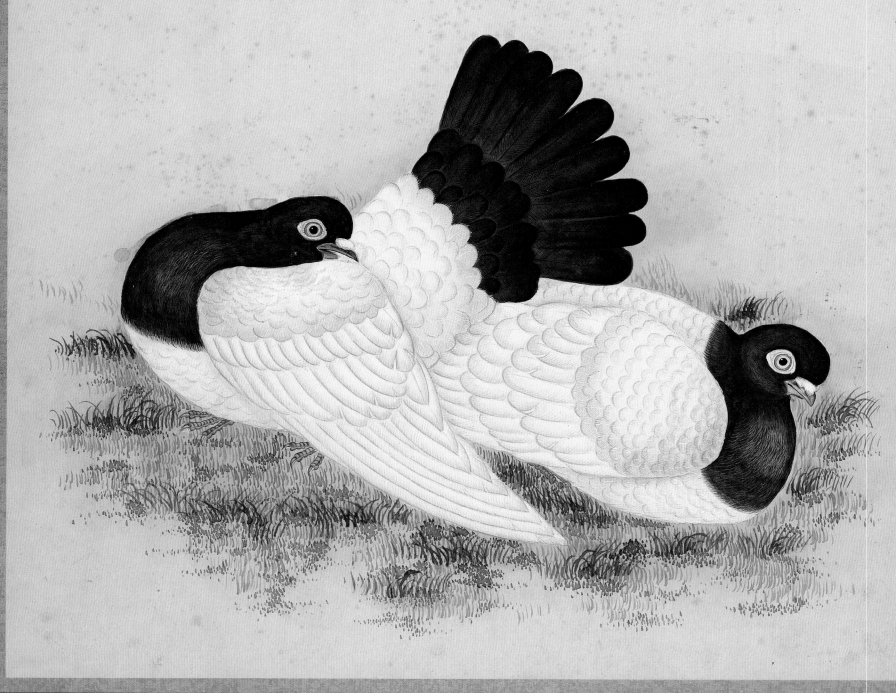

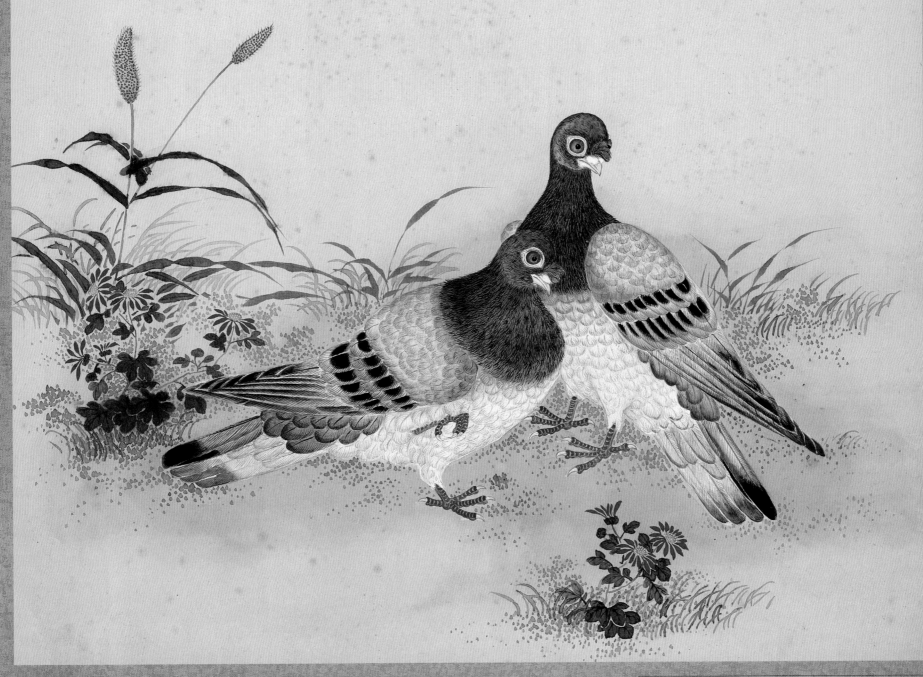

沈振麟、焦和贵《鹁鸽谱》下

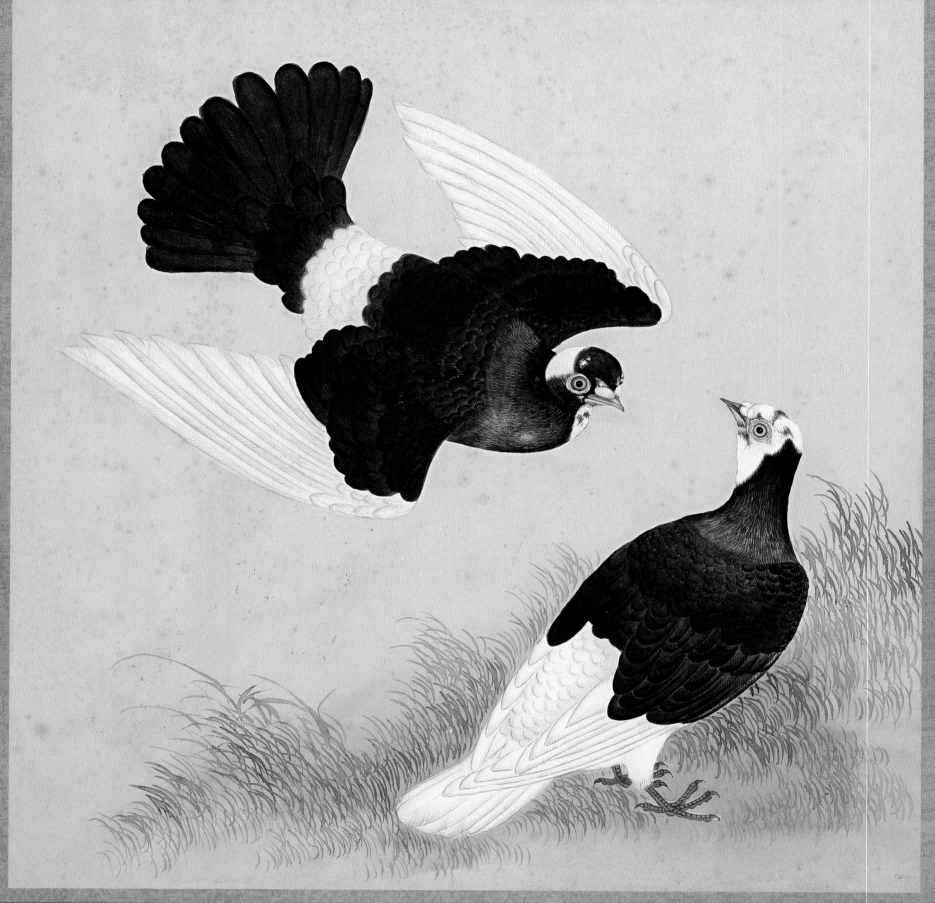

黑花玉翅

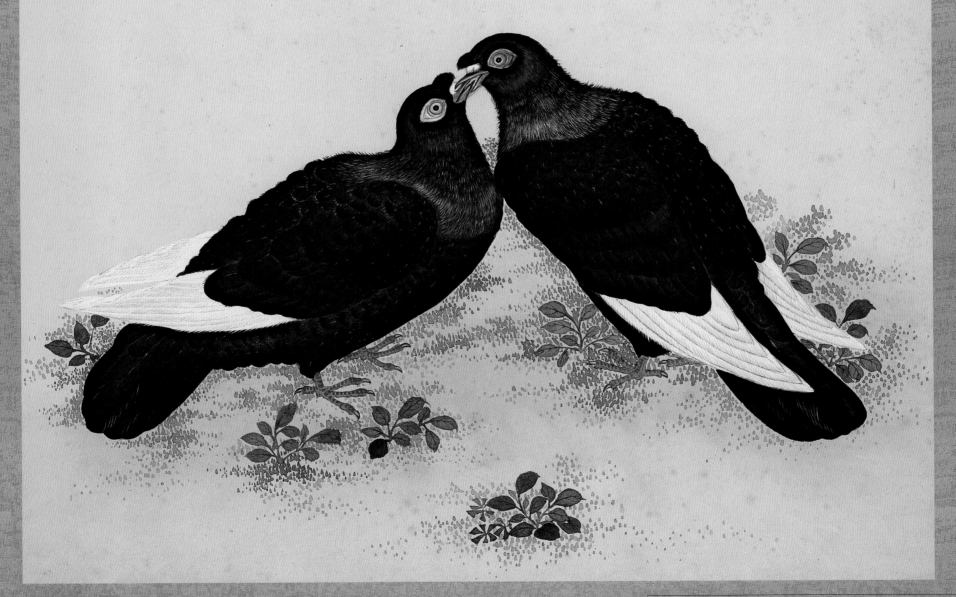

沈振麟、焦和貴《鵓鴿譜》下

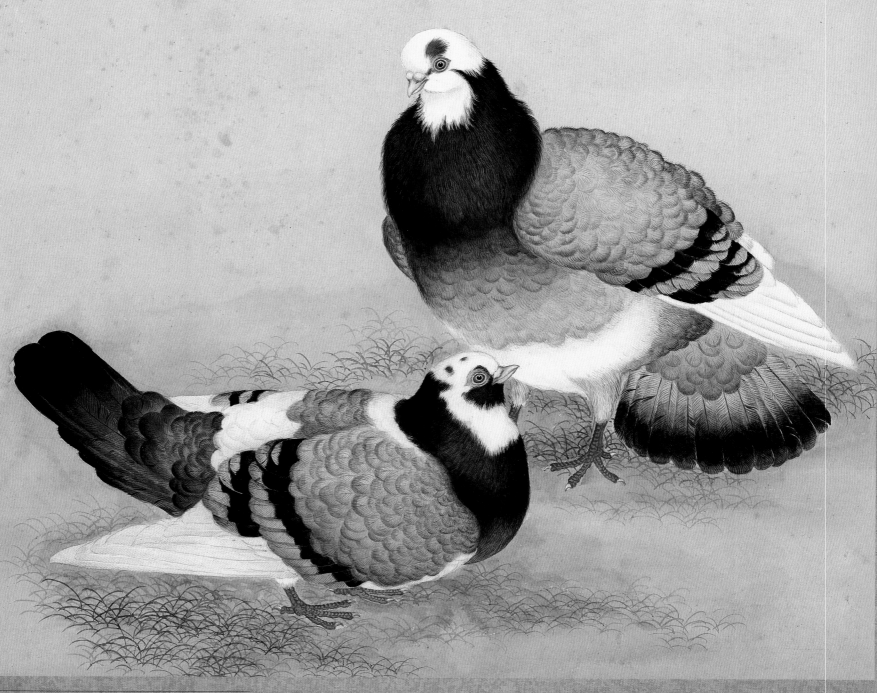

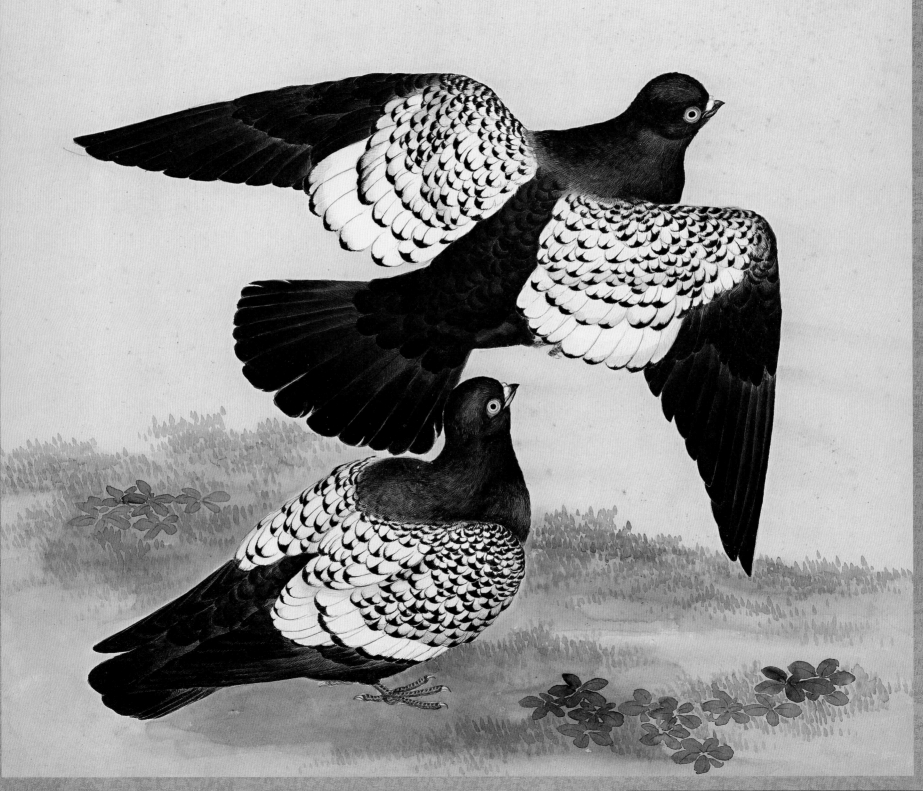

沈振麟、焦和贵《鹁鸽谱》下

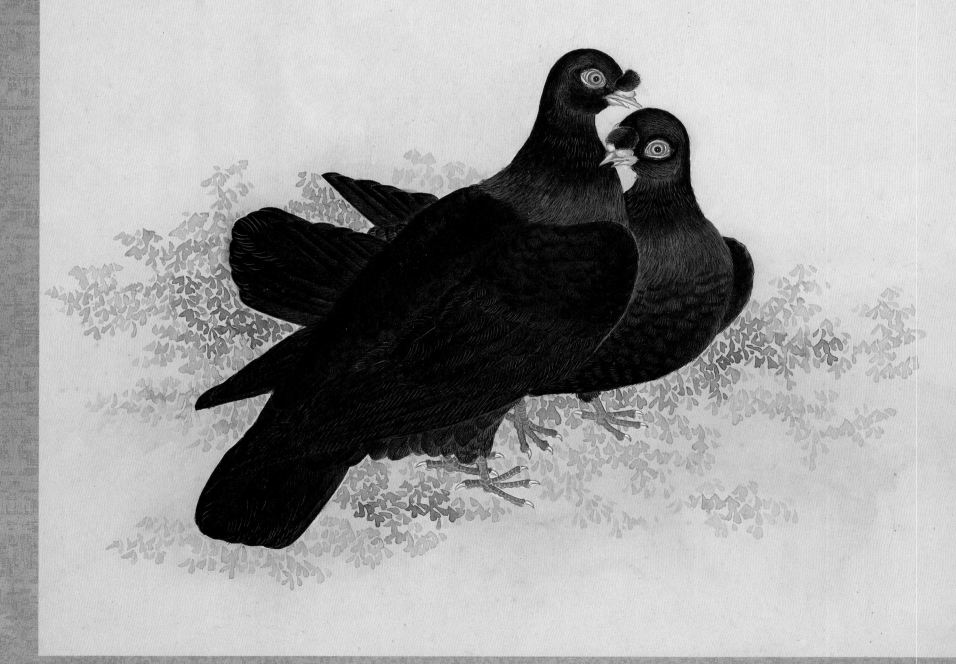

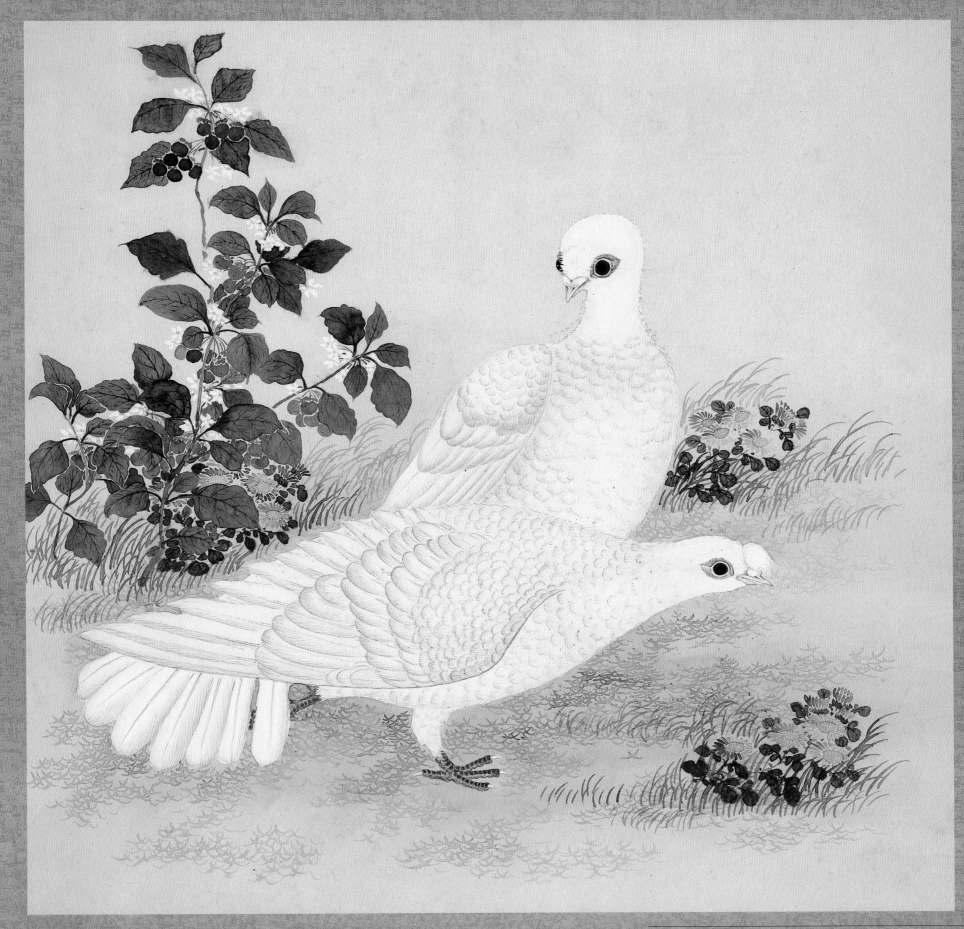

沈振麟、焦和贵《鹌鸽谱》下

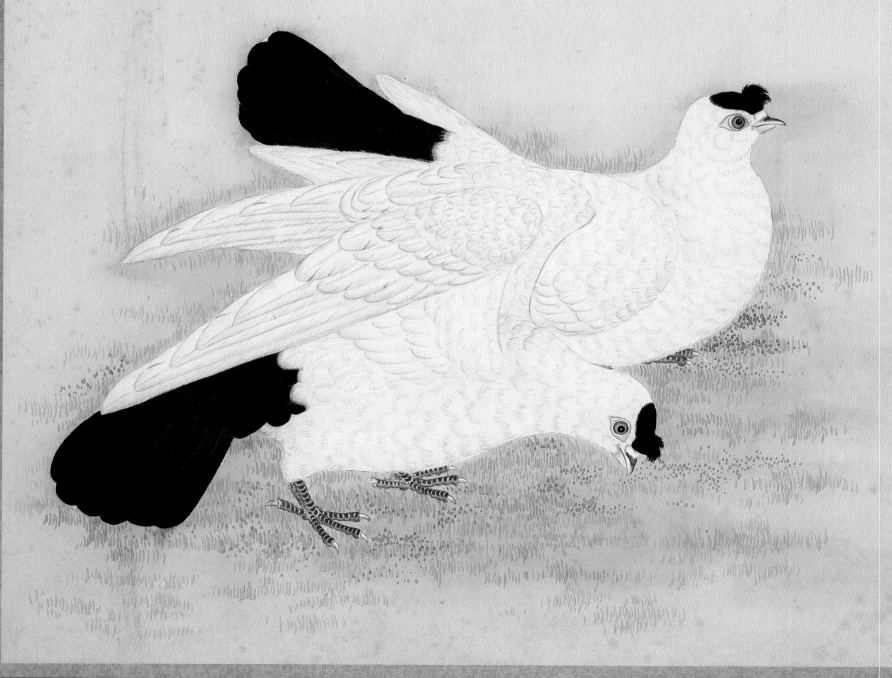

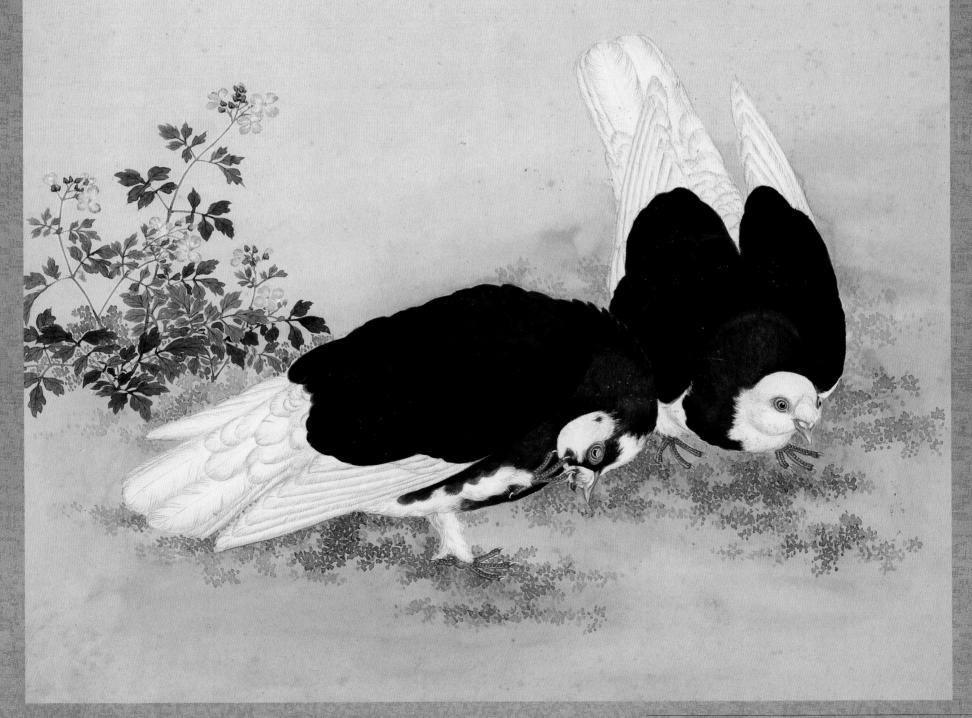

沈振麟、焦和贵《鹁鸽谱》下

佚名《鸽谱》

[1] 道光朝《内务府造办处各作成活计清档》。第一历史档案馆胶片编号16。

[2] 道光朝《内务府造办处各作成活计清档》。第一历史档案馆胶片编号16。

[3] 道光十年十一月十四日传旨："著沈振麟、焦和贵画鸽子五对，各见方一尺五寸，画完补景。钦此。"道光朝《内务府造办处各作成活计清档》。第一历史档案馆胶片编号16。

[4] 道光十年十一月二十七日传旨："著沈振麟、焦和贵画鸽子四对，各见方一尺五寸，画完补景。钦此。"道光朝《内务府造办处各作成活计清档》。第一历史档案馆胶片编号16。

[5] 沈振麟、焦和贵合笔《鹁鸽谱》封面签题："鹁鸽谱，道光庚寅沈振麟焦和贵合笔一册"。

[6] 王世襄、赵传集著：《明代鸽经清宫鸽谱》。河北教育出版社，2000年6月版。

《鸽谱》分上下册，每册十开，共计二十开。每开均纸本设色、尺寸相同，纵横均为46厘米，为左右翻页的"蝴蝶装"。左右画页上各绘雌雄鸽子一对（一平一凤），共计绘四十对鸽。它们姿态各异，在清幽的自然环境下，或相伴于草丛，或嬉戏于坡谷，或饮水于溪边。

图册的封面和封底以杉木板做夹板，外以图案大方的织锦作为装饰。上册的封面正中粘有皇室专用的黄签（纵23.5厘米，横4.4厘米），上书："鸽谱，二十叶。无款，纵横与《鹁鸽谱》同。"并书"一"字以表明此本为第一册。封面的右下粘有一黄条，上书文物号"永字二百三十四号"。下册封面同样粘有黄签和黄条，黄签所书内容与上册同，只是标明册数的序号为"二"；黄条则完全相同，亦是"永字二百三十四号"。

此册黄签书云："纵横与《鹁鸽谱》同。"经核查，与此《鸽谱》纵横尺寸相同的"鹁鸽谱"，唯有清宫旧藏的沈振麟、焦和贵《鹁鸽谱》。沈、焦《鹁鸽谱》绘于道光十年（庚寅，1830）。据清宫《内务府造办处各作成活计清档》（下面简称《清档》）可知，道光十年是道光帝谕令沈振麟、焦和贵笔制鸽谱最多的一年，如七月十三日至八月十二日太监张进忠传旨："著沈振麟、焦和贵画鸽子共四十对，画完著补景，各见方一尺五寸。钦此。"[1]十月三十日至十一月初六日又传旨让沈、焦绘制同样数量、尺寸及带衬景的鸽谱一套，其记："著沈振麟、焦和贵画鸽子共四十对，各见方一尺五寸，画完著补景。钦此。"[2]同年十一月的十四日和十七日又两次传旨，分别令沈振麟、焦和贵画鸽子"五对"[3]和"四对"[4]。通过《清档》发现，道光十年，沈、焦承旨画四十对鸽子的记录共两次，分别是"七月十三日至八月十二日"和"十月三十日至十一月初六日"，其中一次记的应该是有明确作者标识的沈振麟、焦和贵合笔的《鹁鸽谱》[5]，另一次应该是记的这套《鸽谱》。由《鸽谱》黄签上的"纵横与《鹁鸽谱》同"推断，沈、焦的《鹁鸽谱》在前，而《鸽谱》在后。因此，这本佚名之作的《鸽谱》，其作者应为沈振麟、焦和贵，其绘制时间是道光十年"十月三十日至十一月初六日"。

此本佚名《鸽谱》与沈、焦《鹁鸽谱》相比较，二者除了所绘鸽子的种类不同外，其他皆完全一致，不仅尺寸相同，而且封面黄条所注的文物号、画纸、册页装裱、上下夹板的装潢样式以及笔墨画风等，也都完全相同。它们的用纸均是质地细腻、洁白平滑、柔涩适度的典型清宫册页画纸；它们的装裱均是素绫挖镶式"蝴蝶装"，每开画页以淡青色绫镶四边，边的左右宽度各为3.2厘米，上下宽度各为2.2厘米。它们的样式风格也完全一致，均以简约的山石、小草、树木点景，将鸽子放置于田园环境之中，以增强空间层次变化和画面的整体情趣。此外，均以工笔技法表现鸽子，通过准确的笔墨造型及合乎自然生态的设色晕染，充分展现了鸽子行、卧、栖、翔的各种形态。鸽子羽毛的设色不是用单一的颜色平涂，而是运用了点染、晕彩、积墨、泼色等多种手段，以厚重的色彩表现出羽毛的质感与明暗。

与沈、焦《鹁鸽谱》，嘉庆朝佚名《鸽谱》及蒋廷锡《鹁鸽谱》不同，该《鸽谱》的鸽子没有注出鸽名，这曾经是此图谱的一个缺憾。2000年6月，河北教育出版社出版了由著名养鸽学者王世襄、赵传集编著的《明代鸽经清宫鸽谱》。王先生自十岁起便养鸽，一生不倦，有着渊博的鸽学知识，他"据其品种花色，按照北京通用名称代为补题"[6]，为该鸽谱标注出了鸽名，从而弥补了这一缺憾。

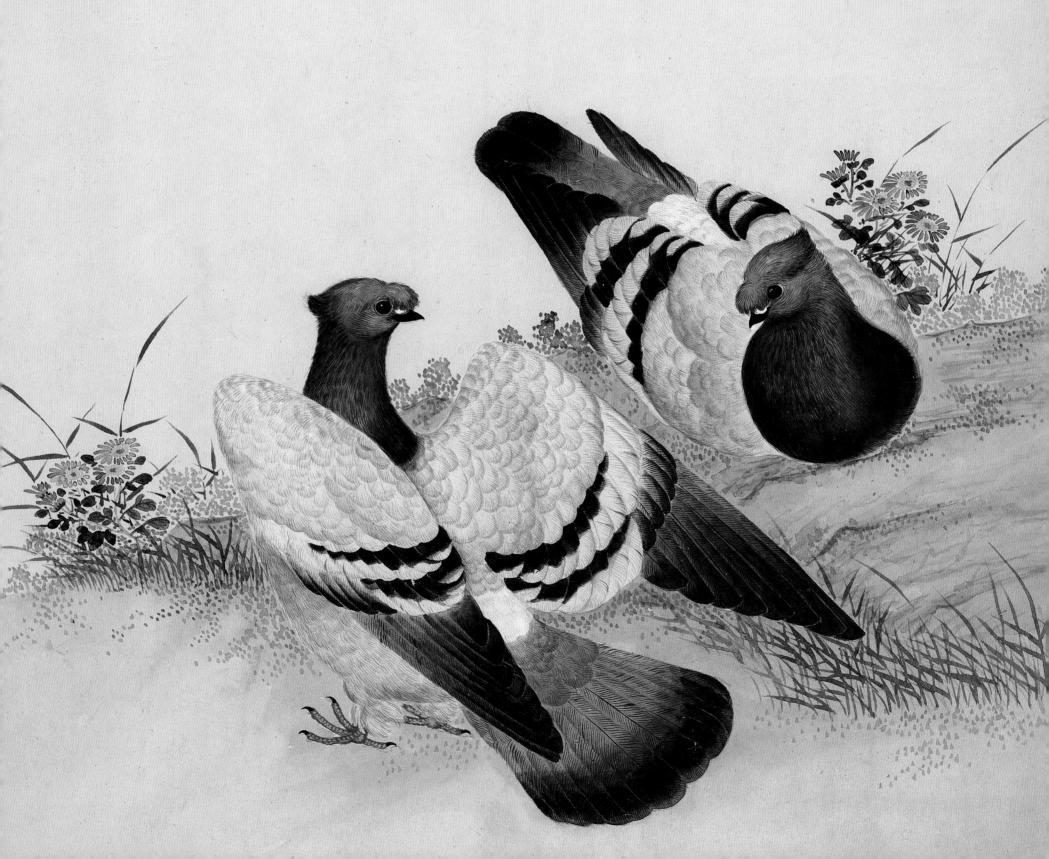

佚 名

《鸽谱》

上

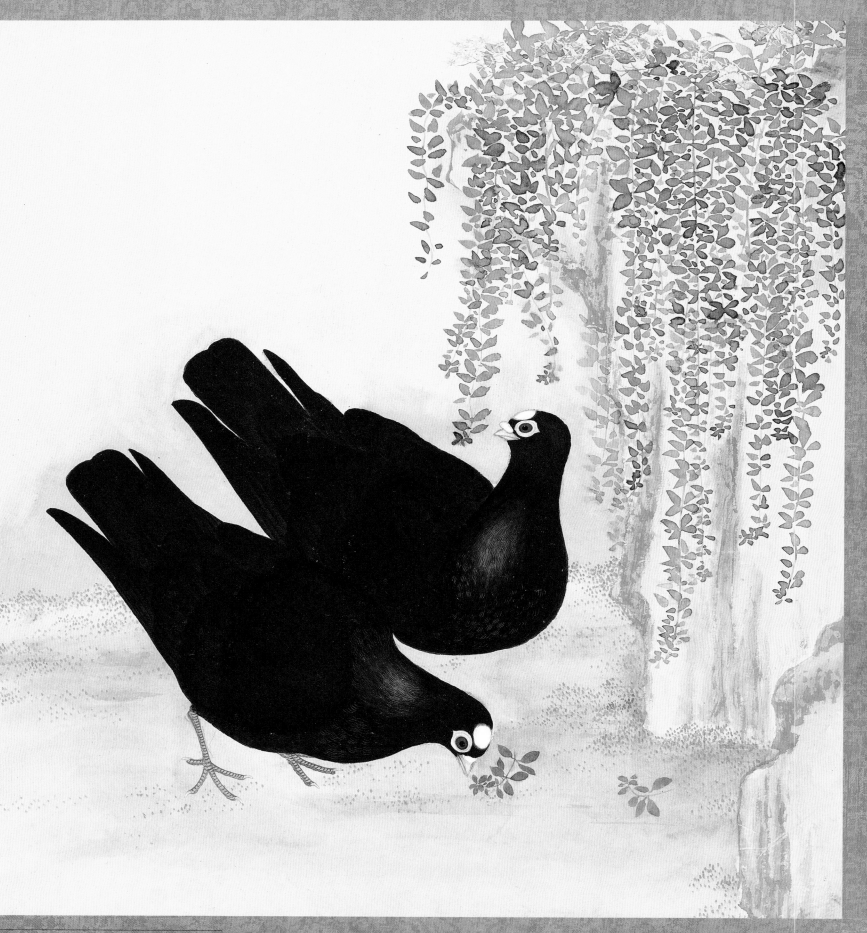

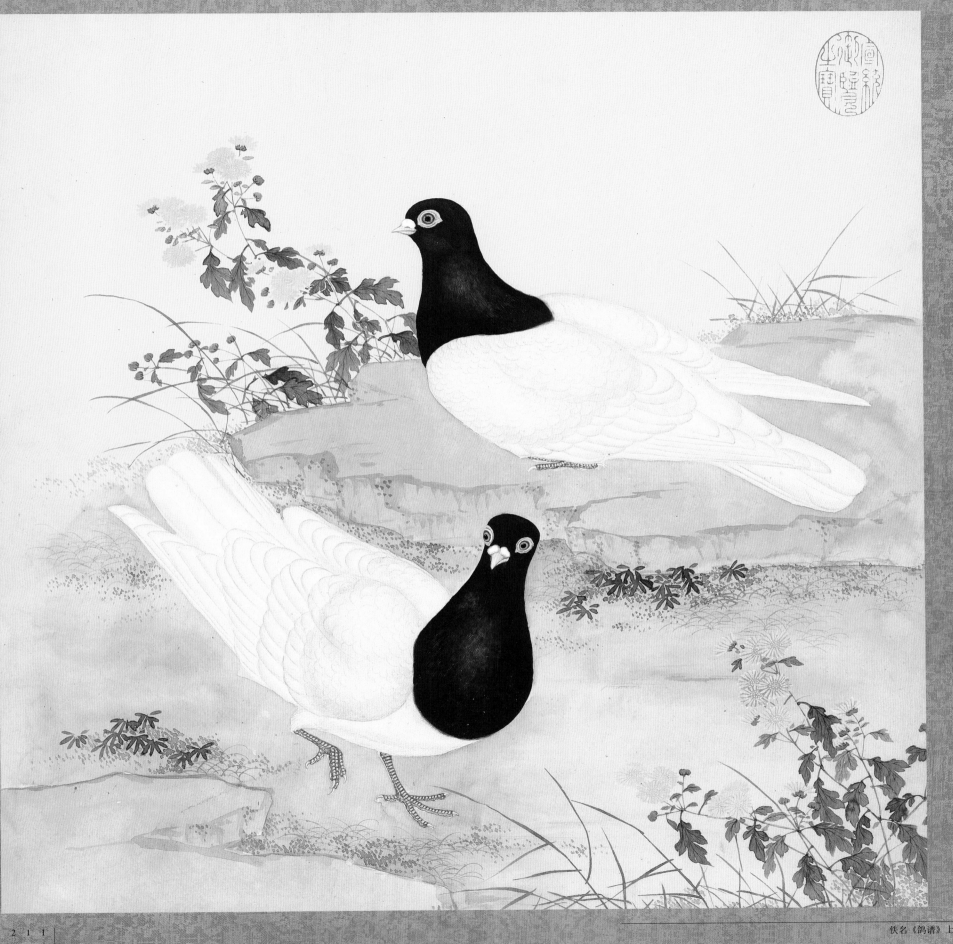

佚名《鸽谱》上

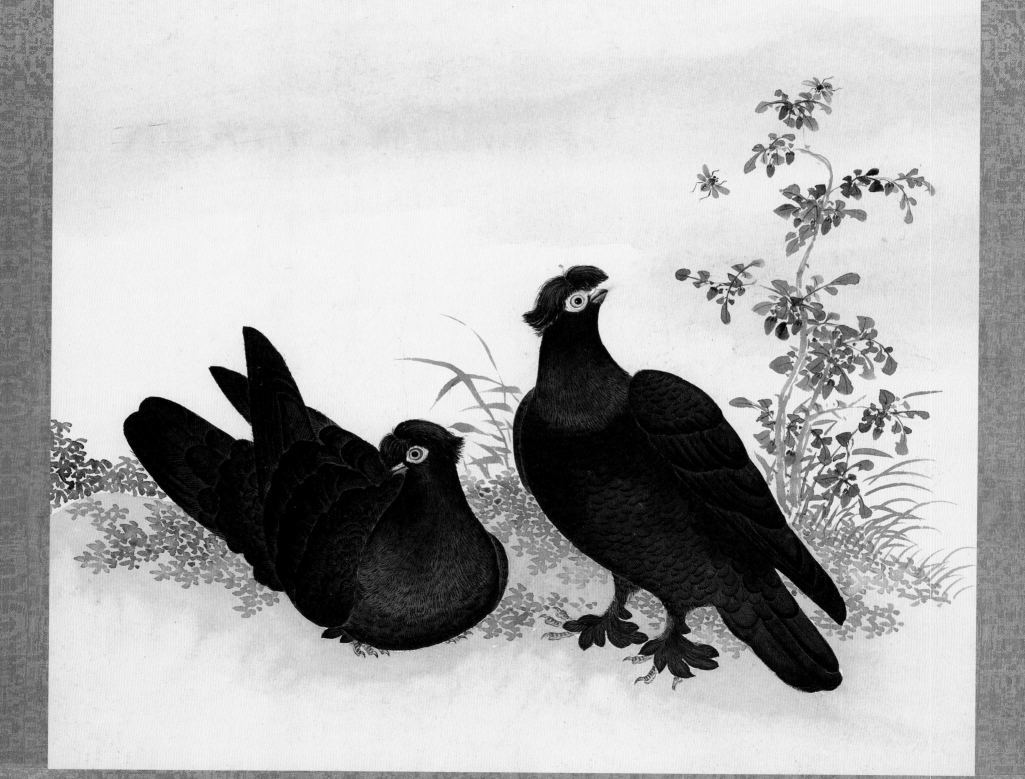

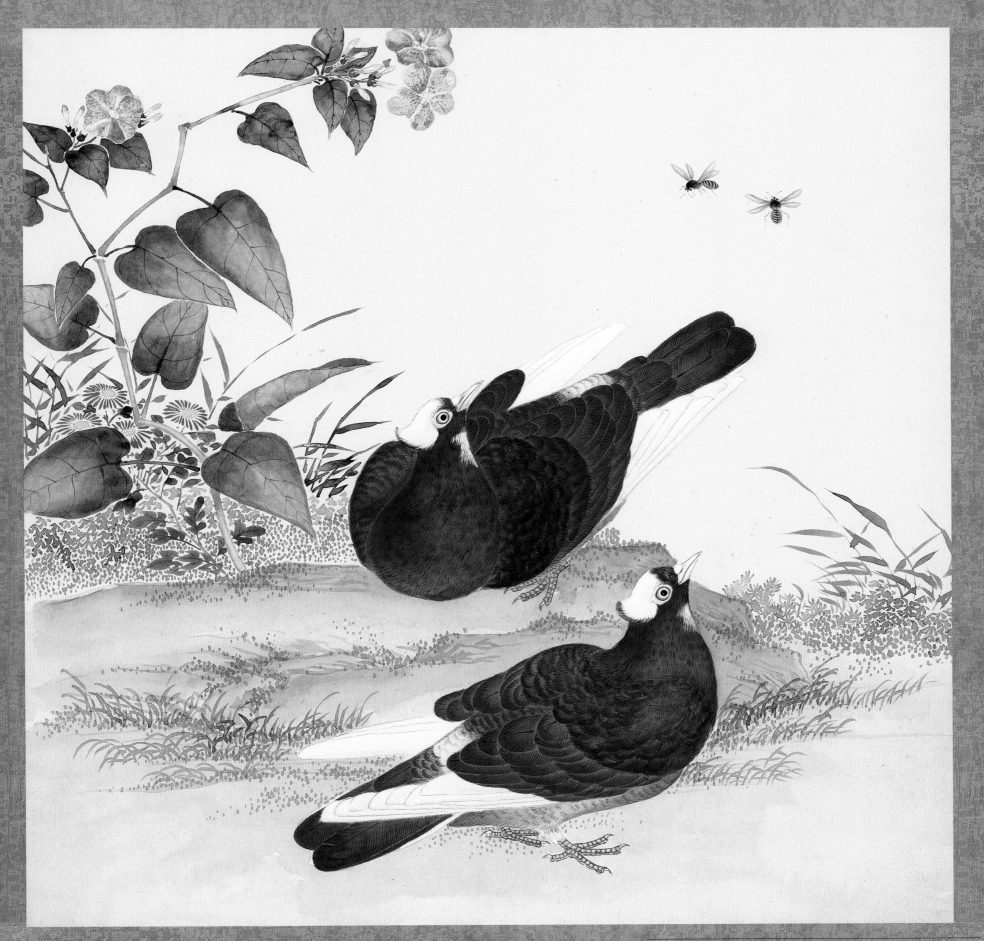

佚名《鸽谱》上

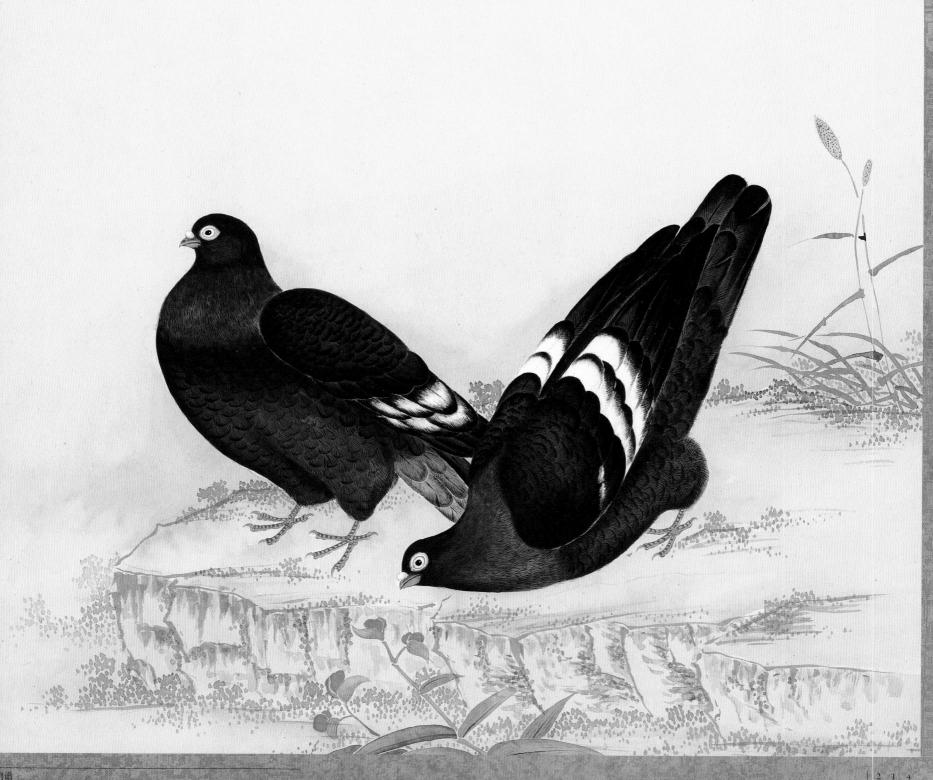

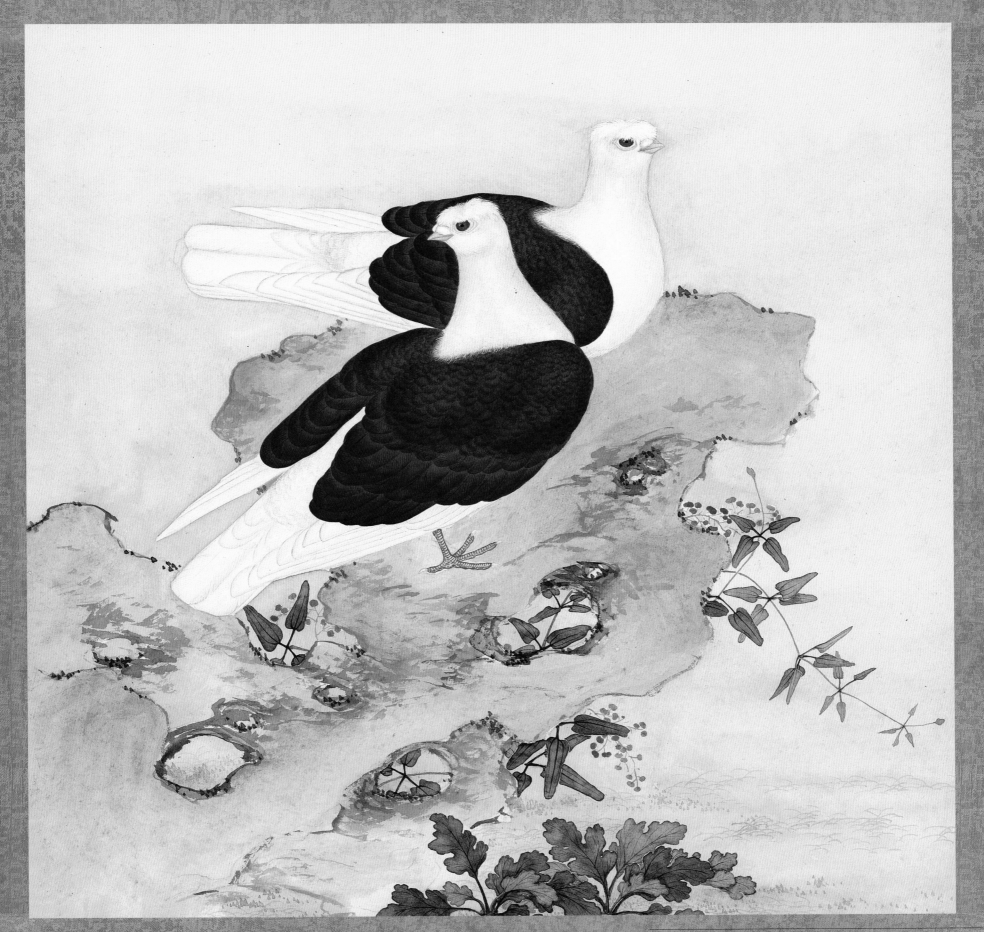

佚名《鸽谱》上

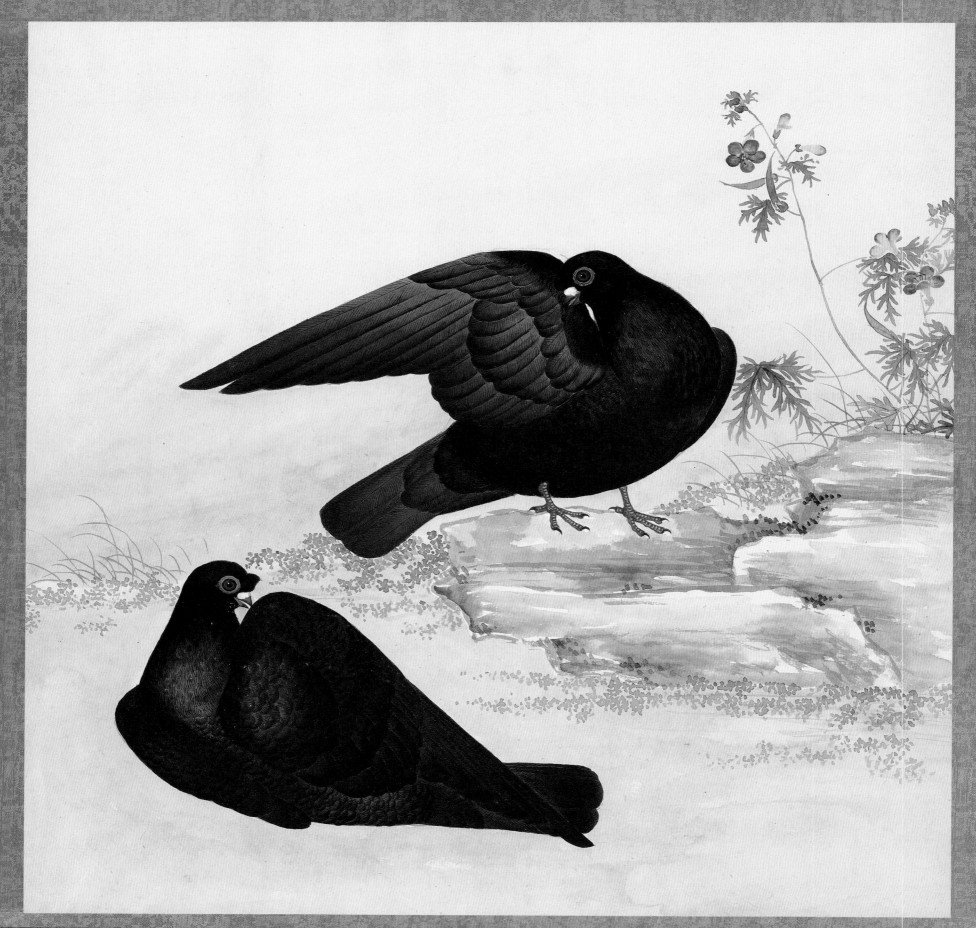

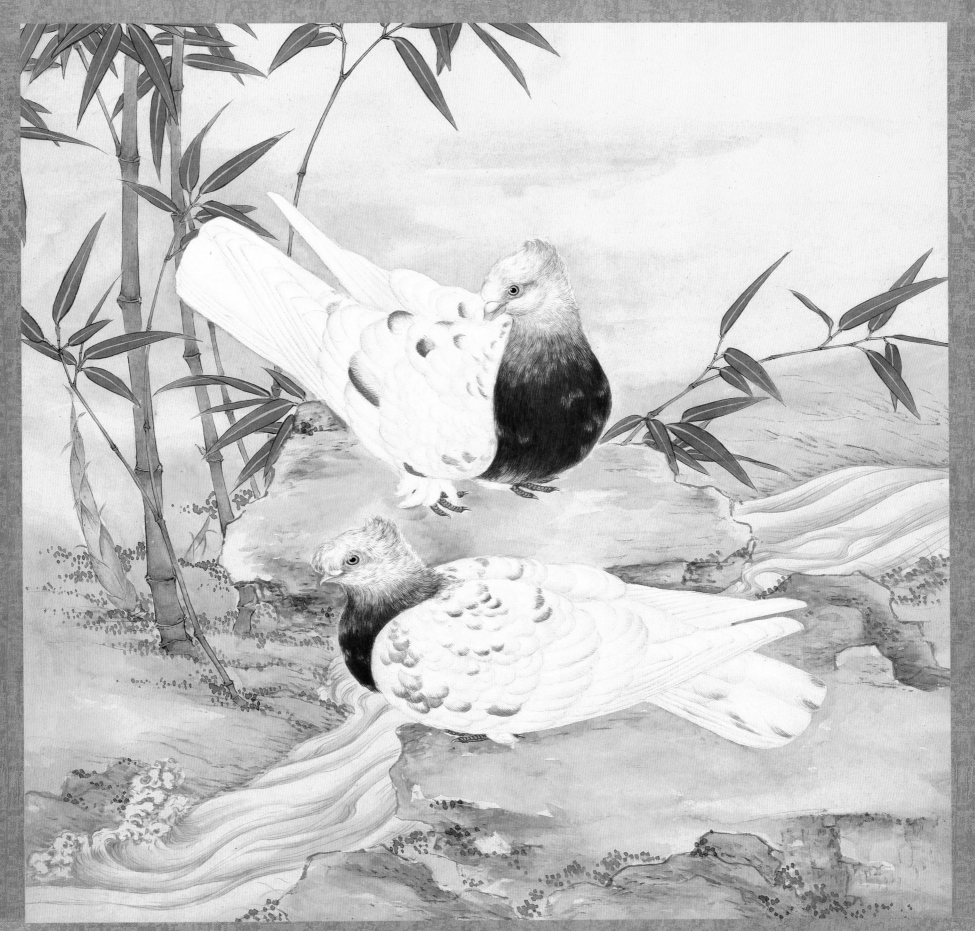

佚名《鸽谱》上

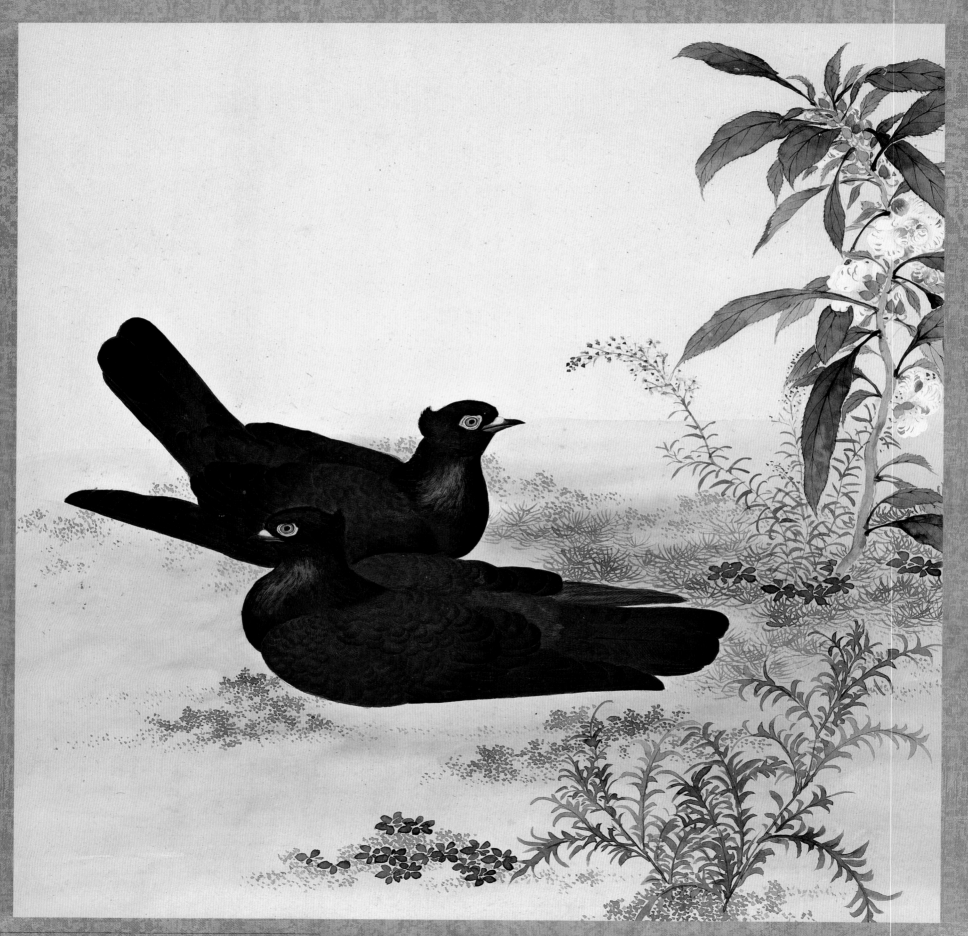

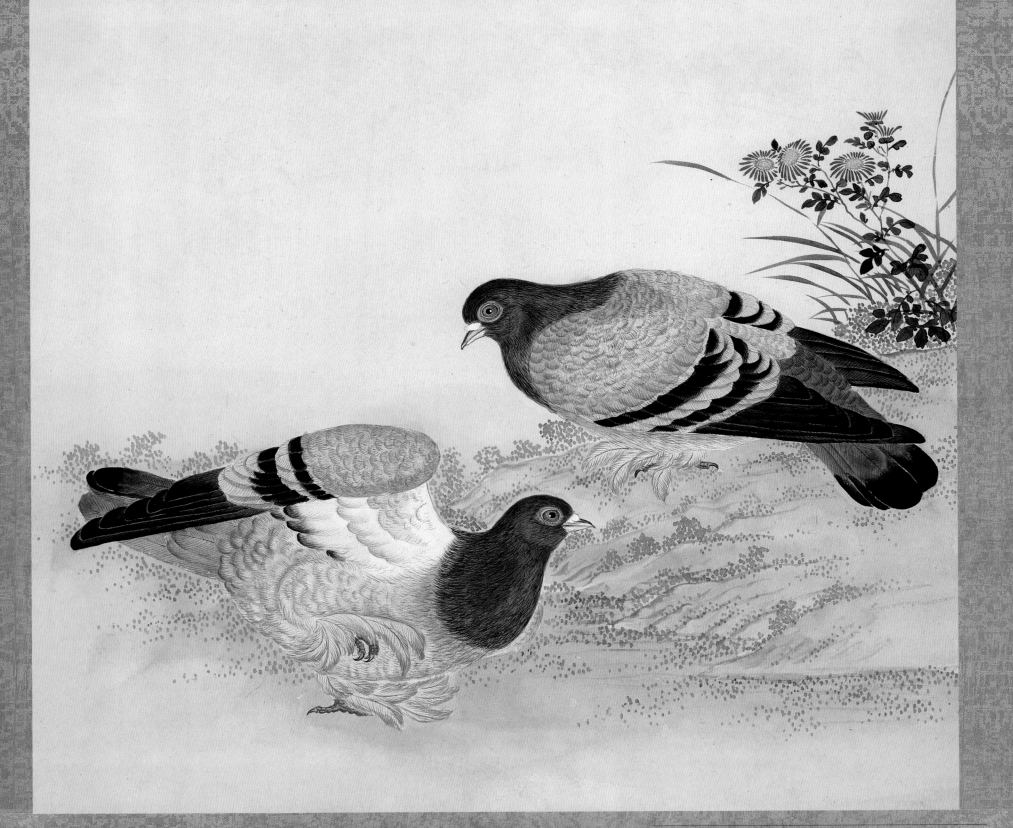

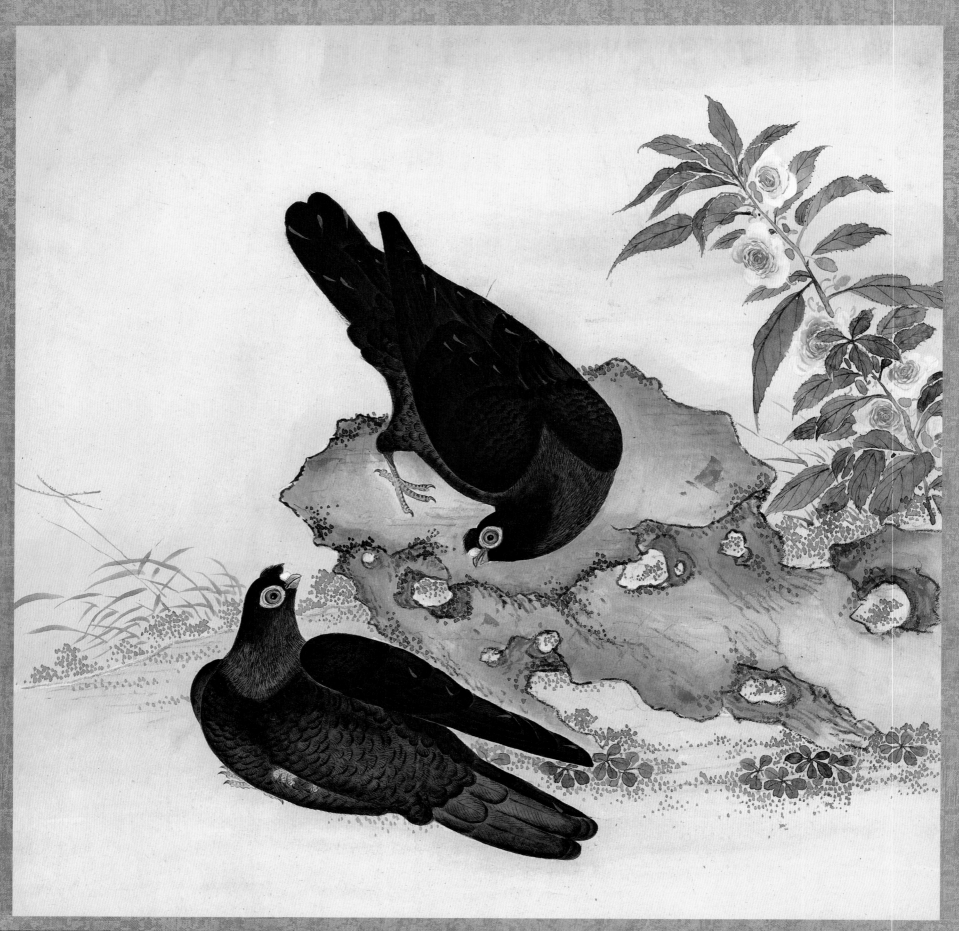

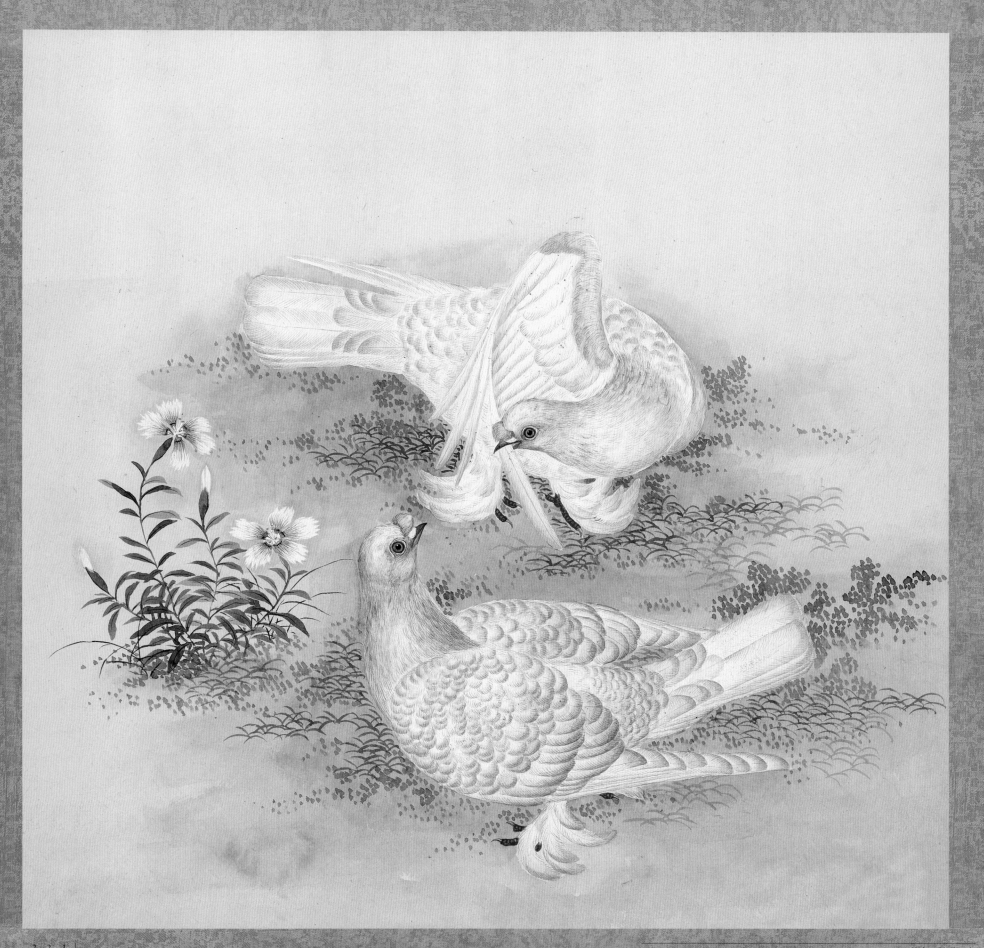

佚名《鸽谱》上

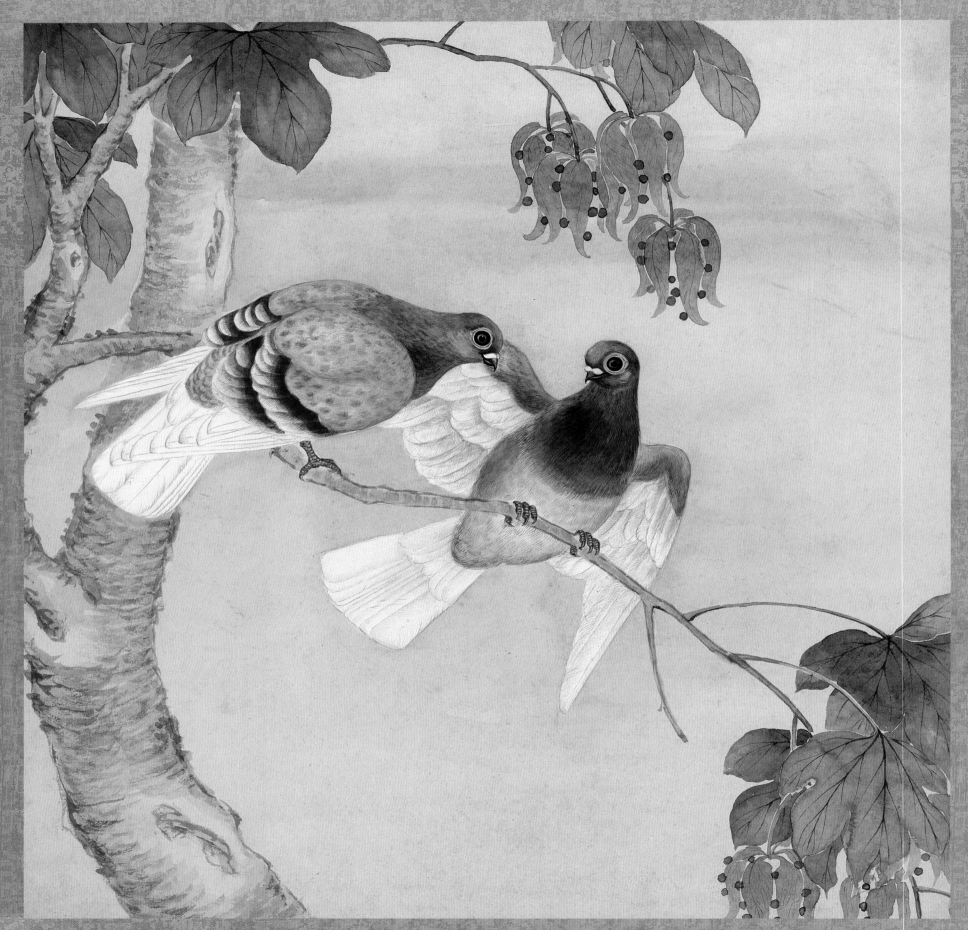

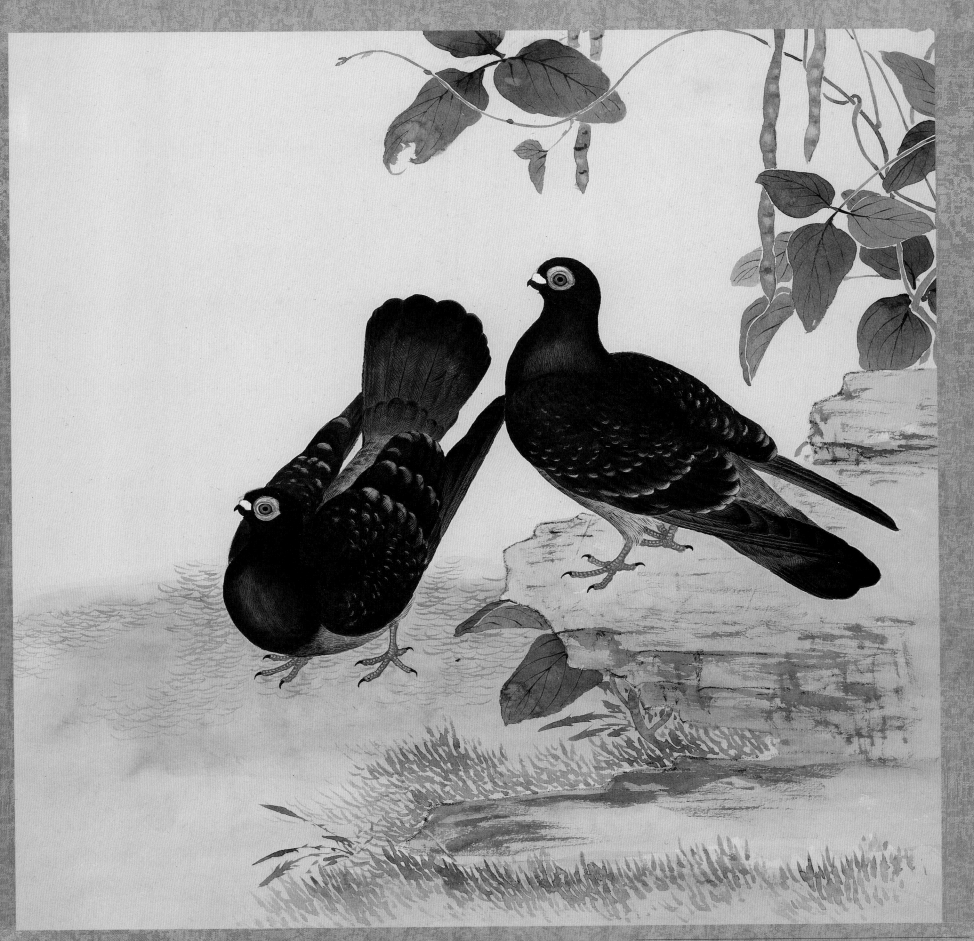

佚名《鸽谱》上

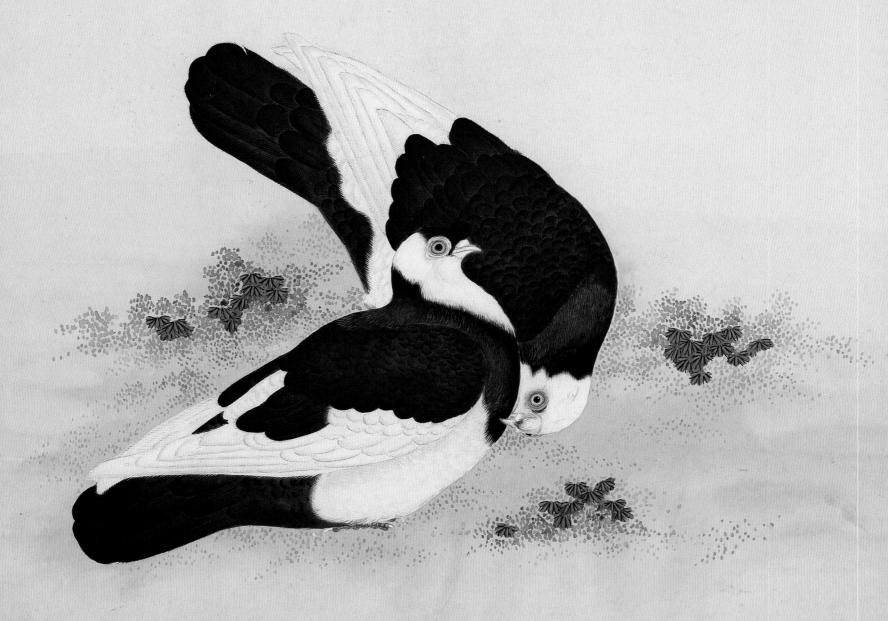

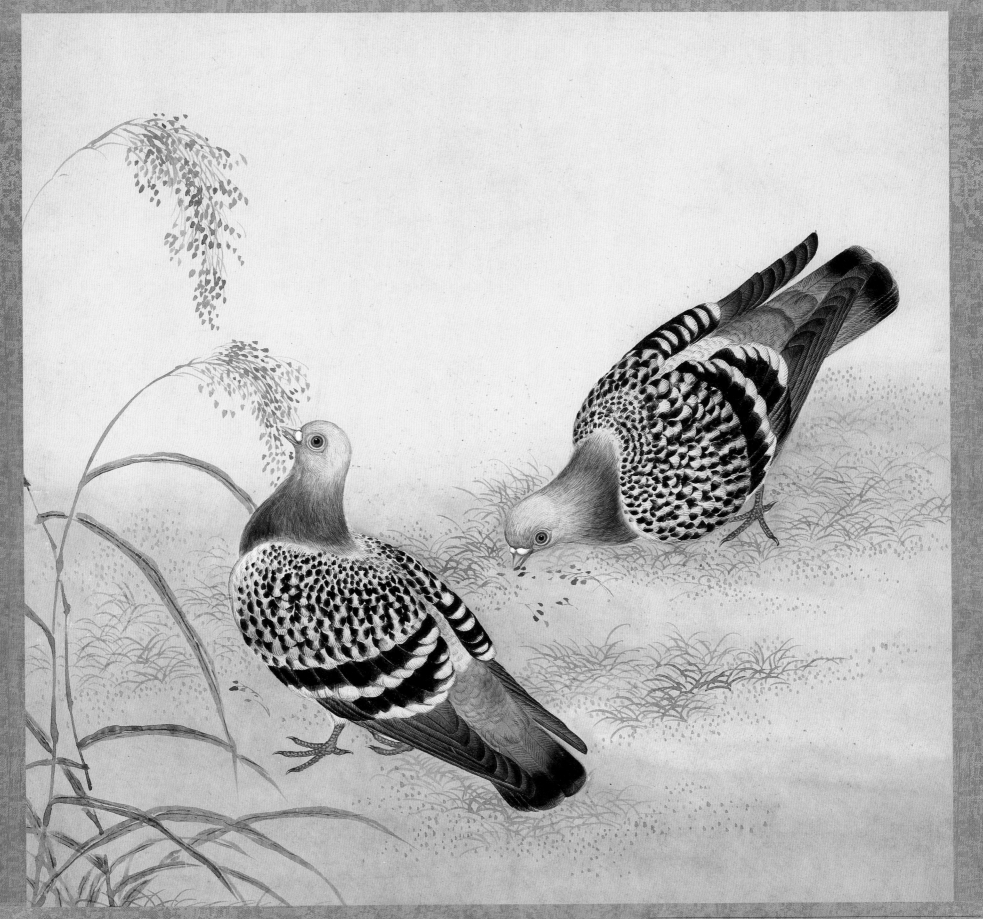

佚名《鸽谱》上

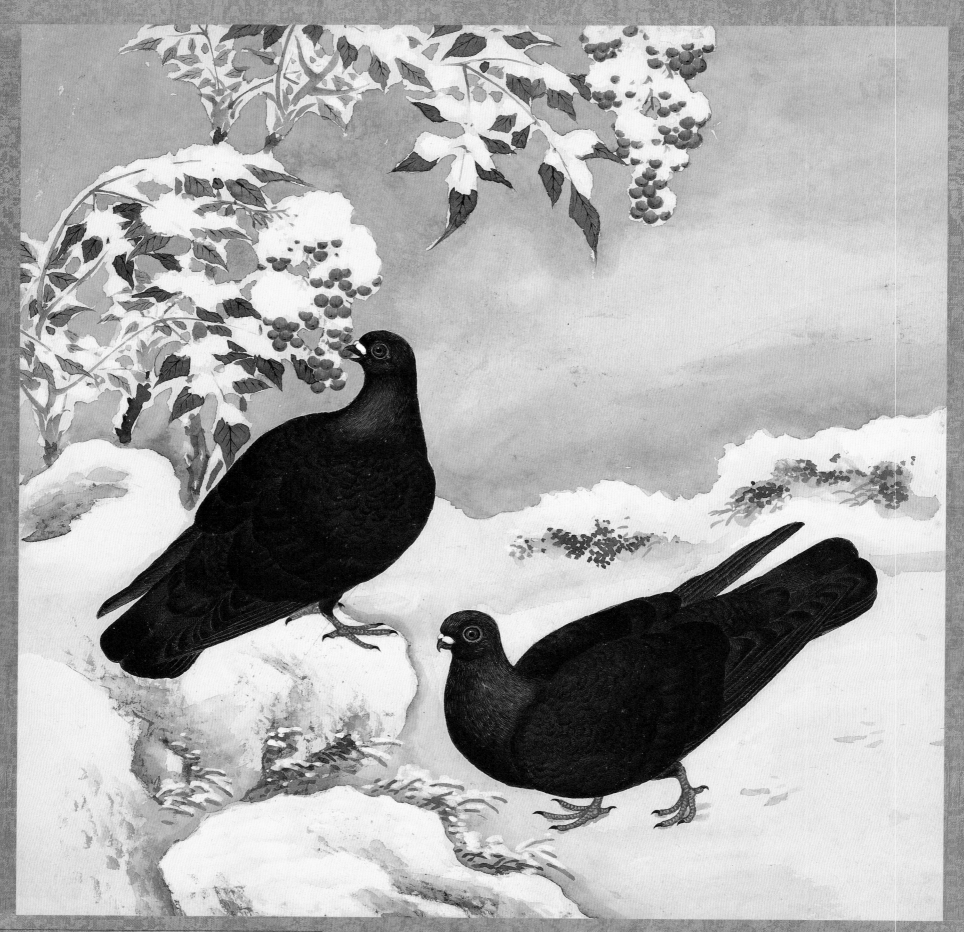

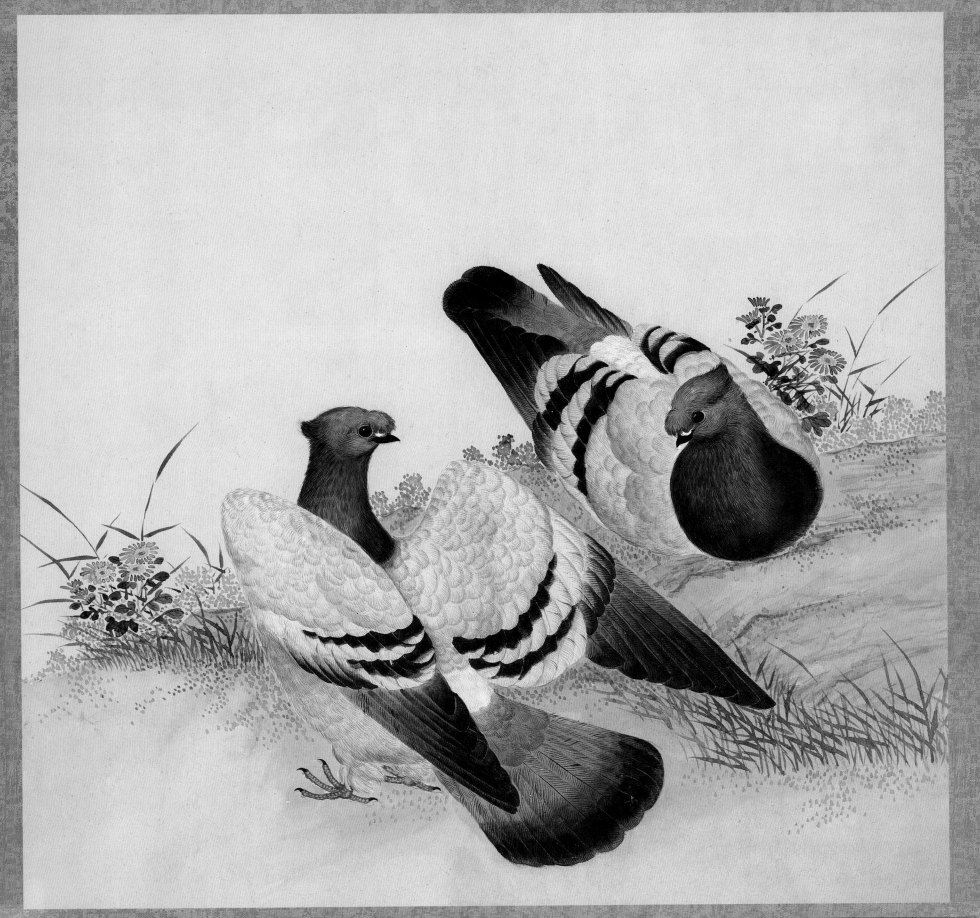

佚名《鸽谱》上

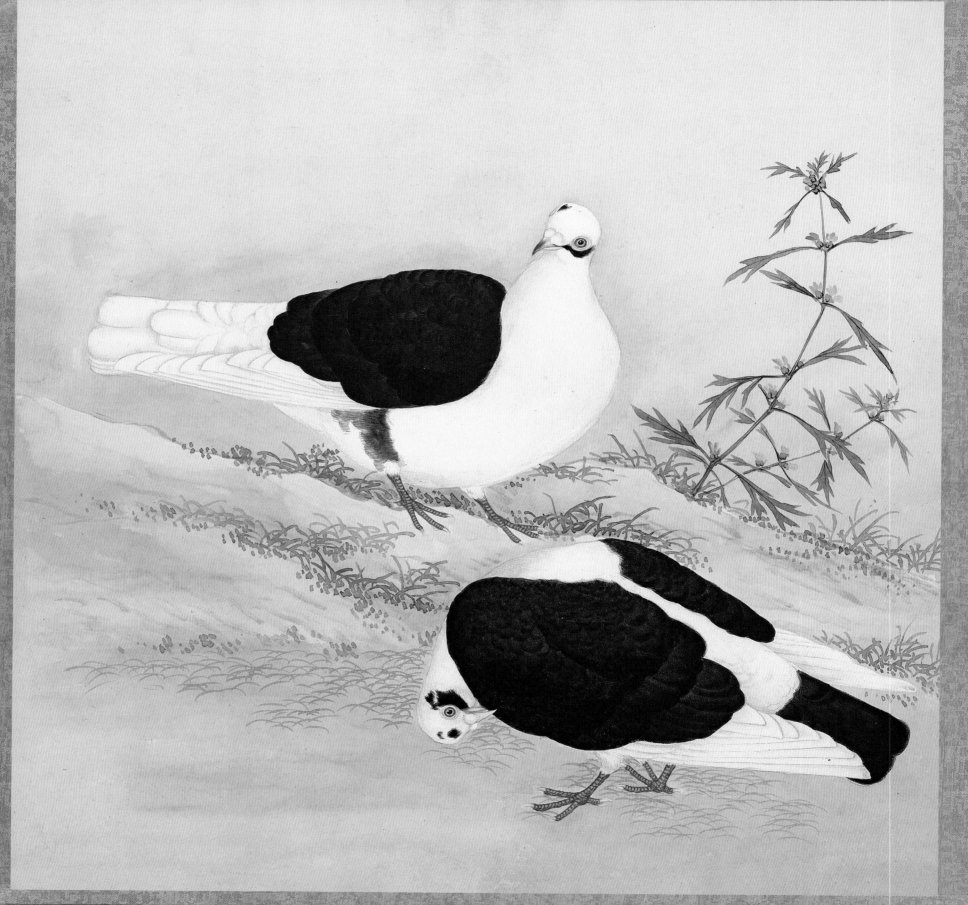

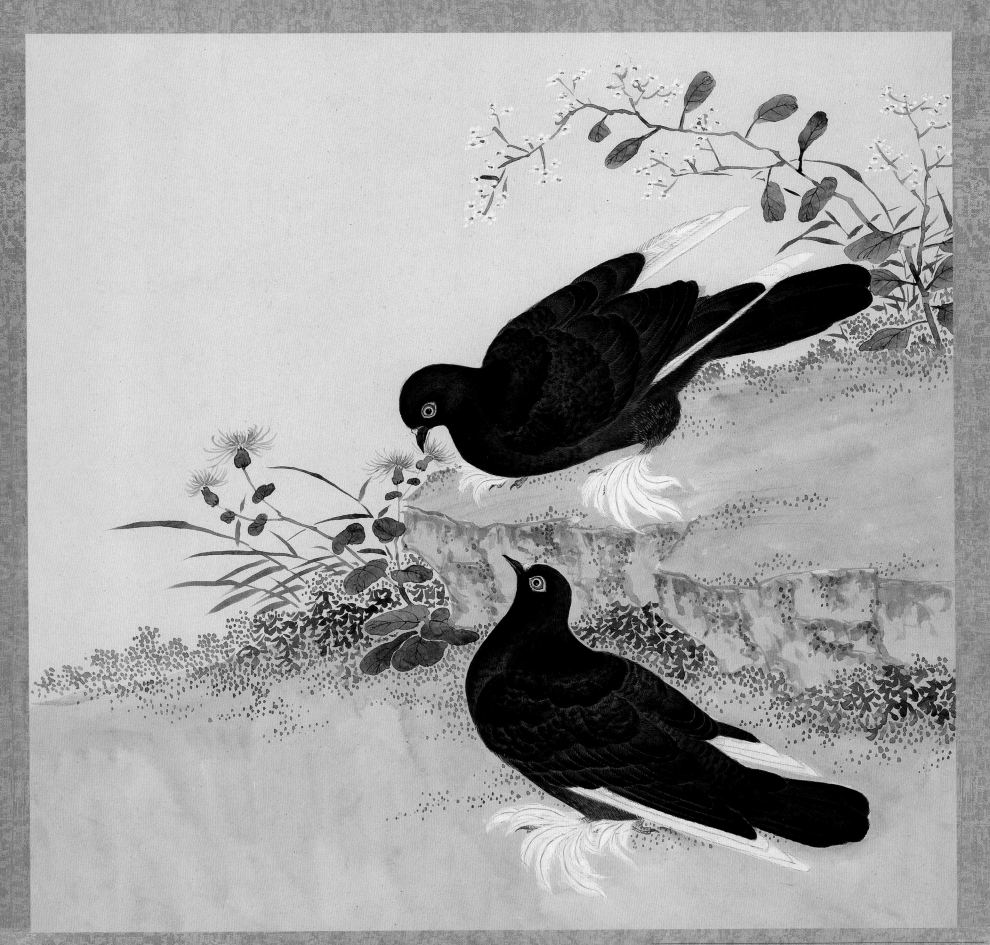

佚名 《鸽谱》 下

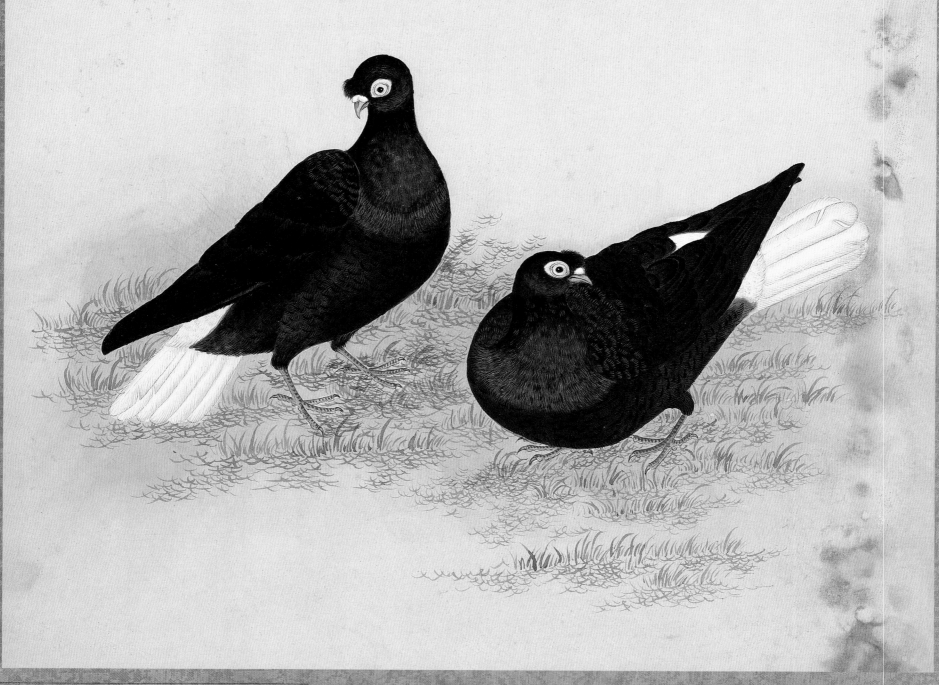

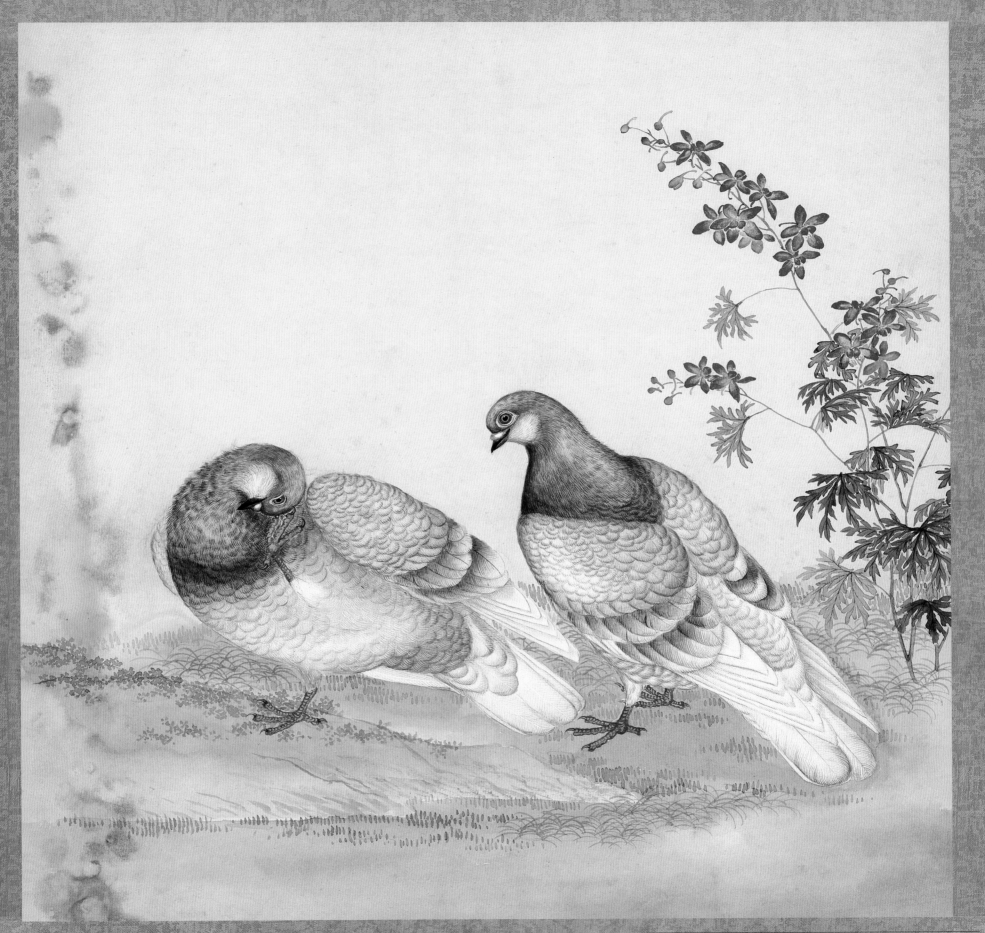

佚名《鸽谱》下

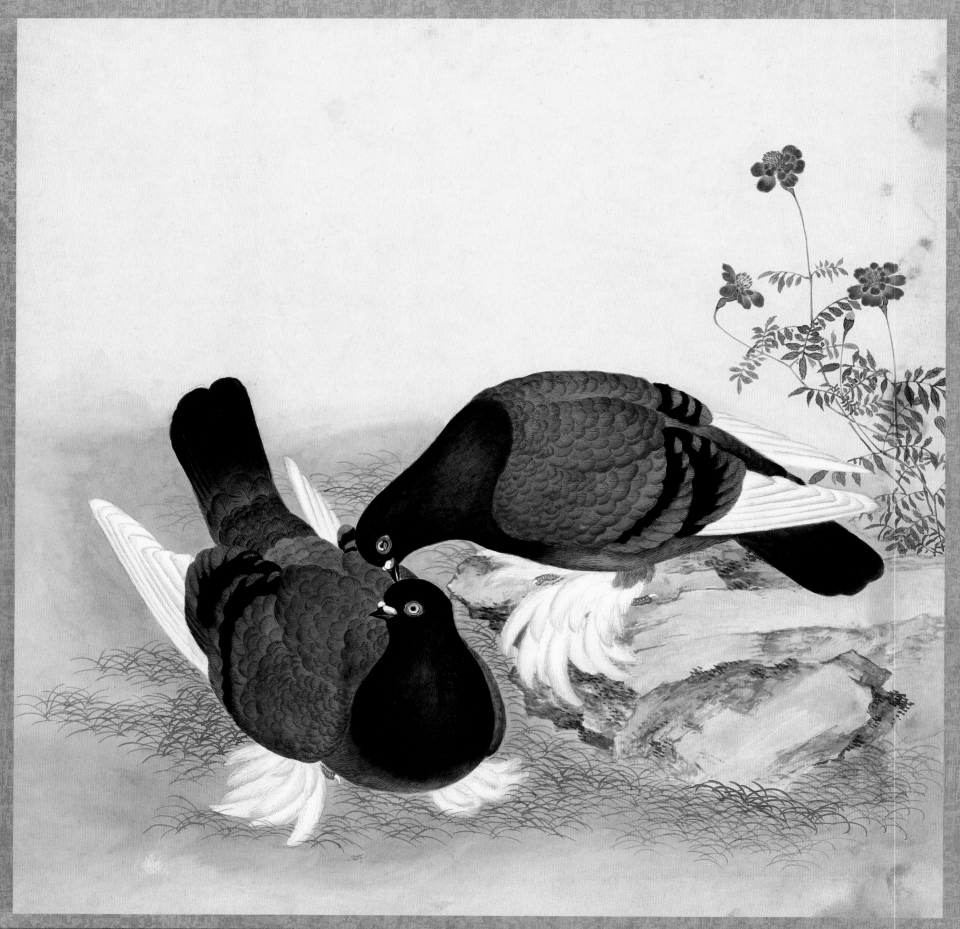

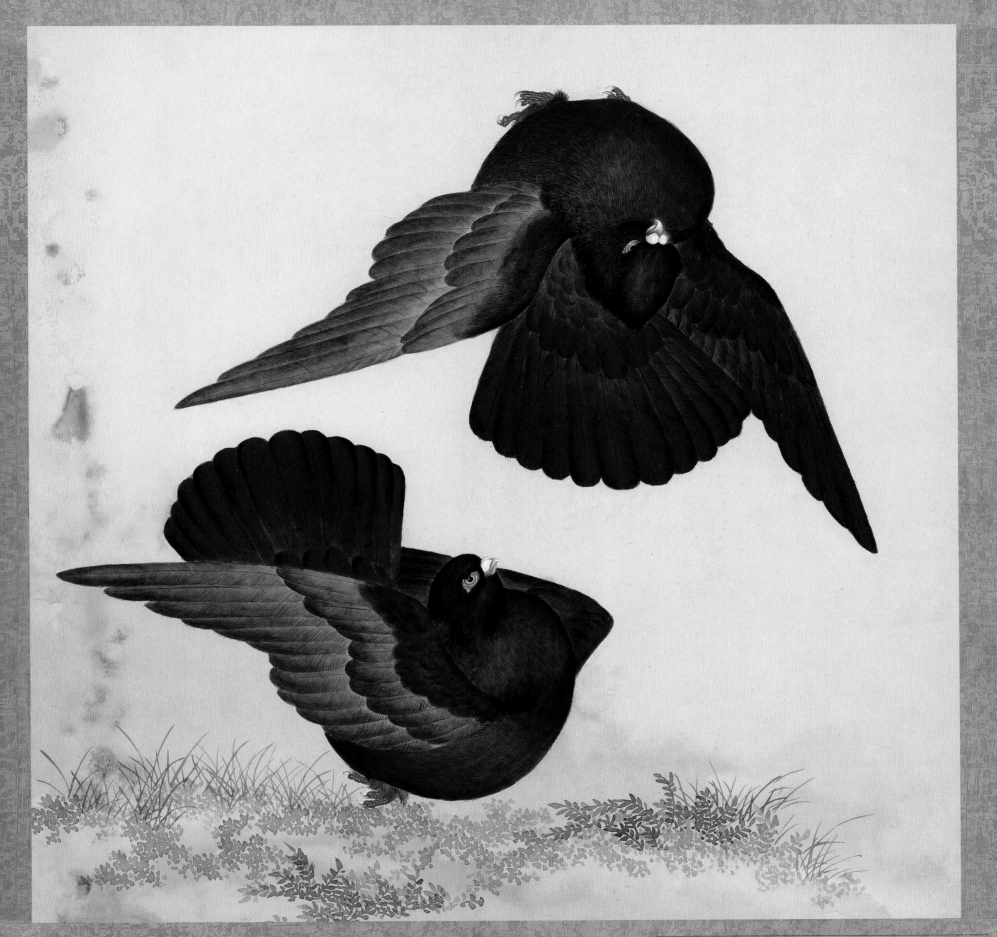

佚名《鸽谱》下

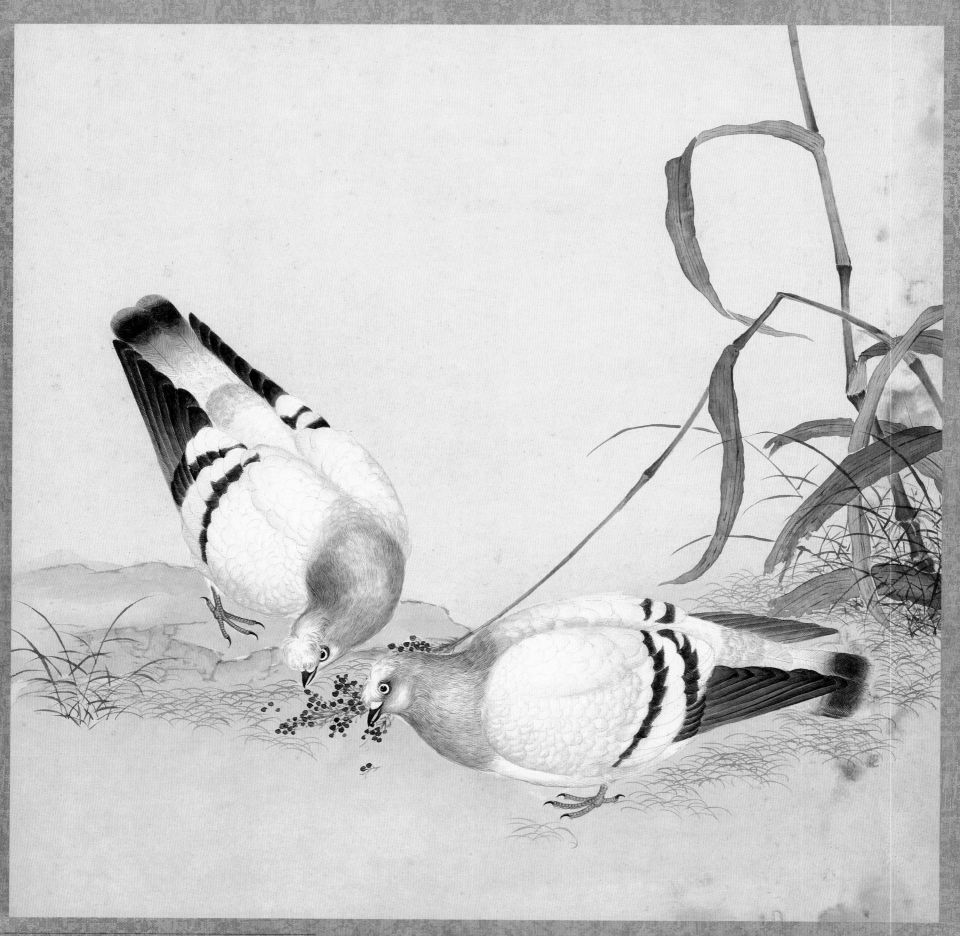

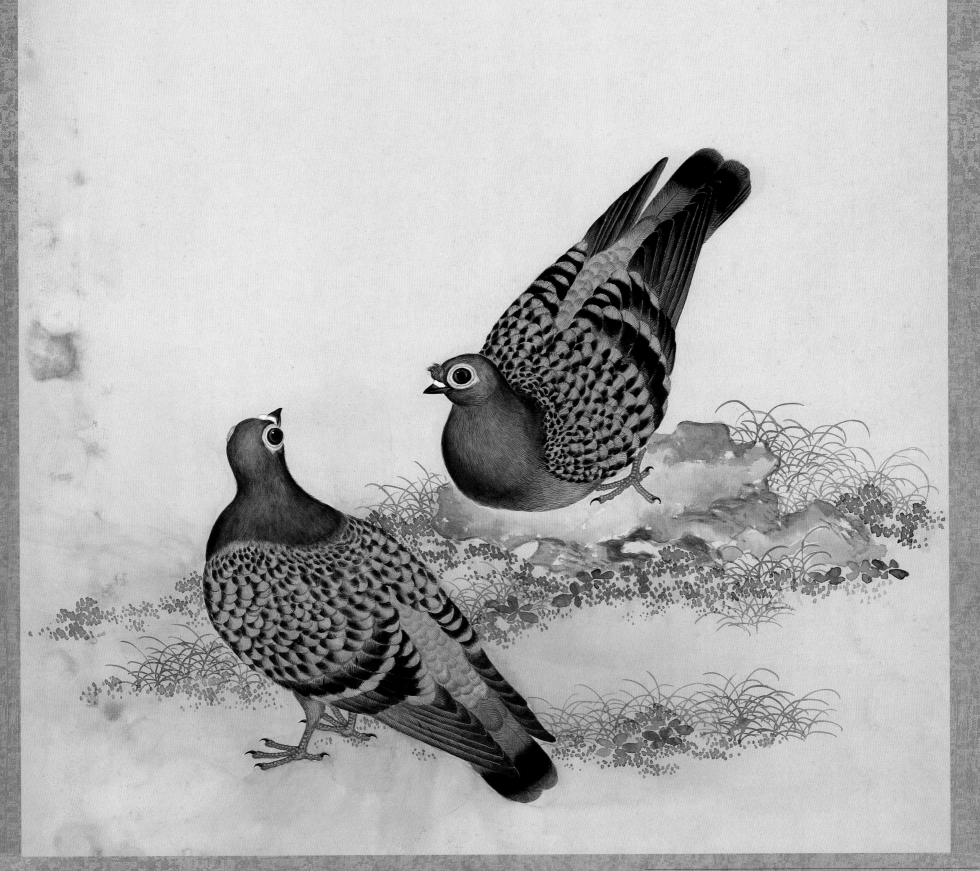

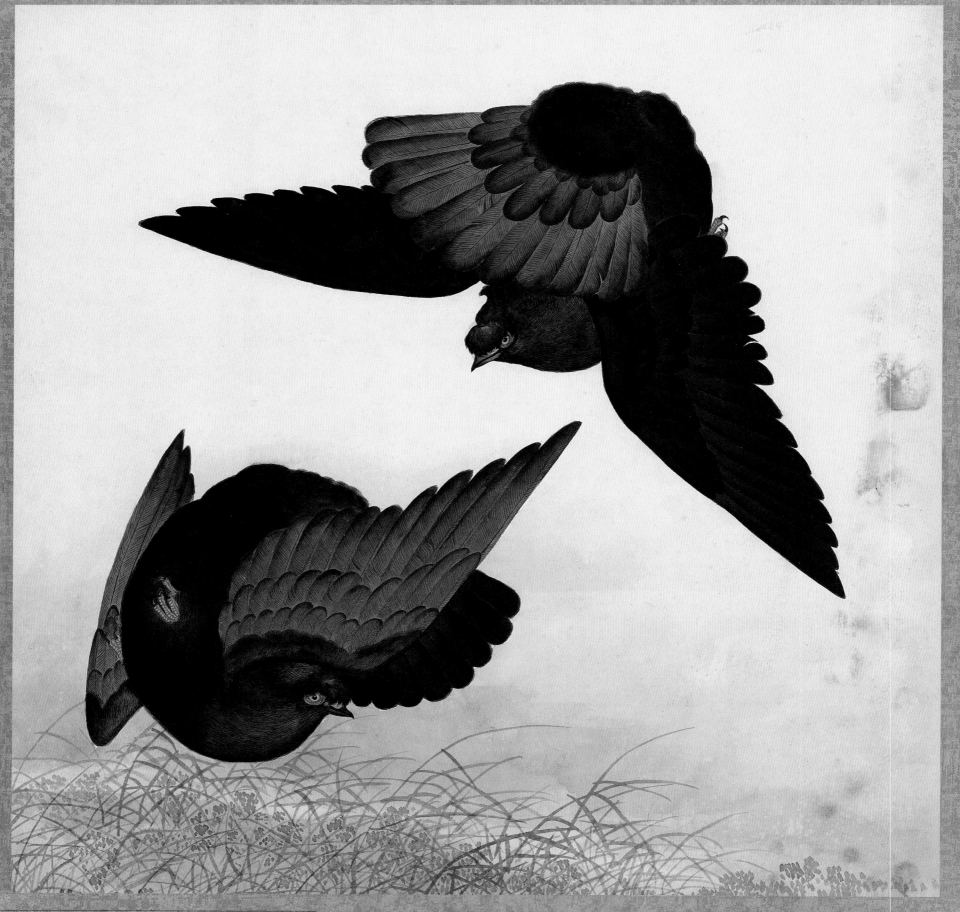

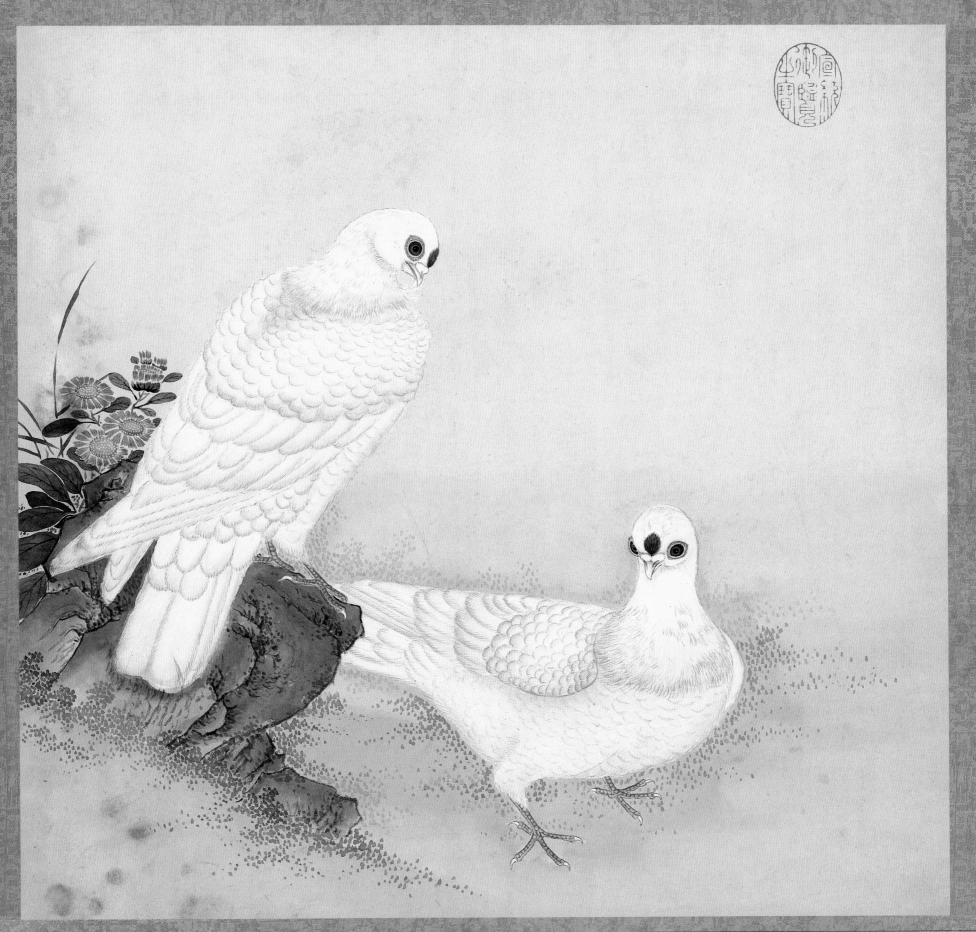

佚名《鸽谱》下

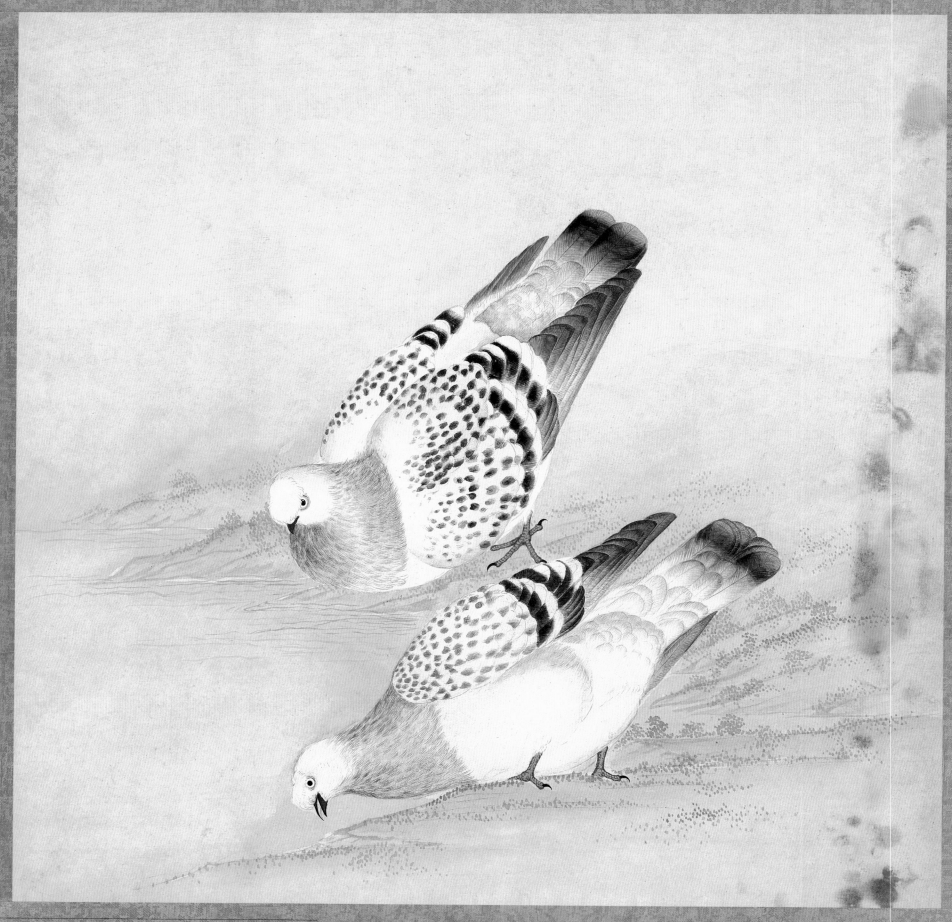

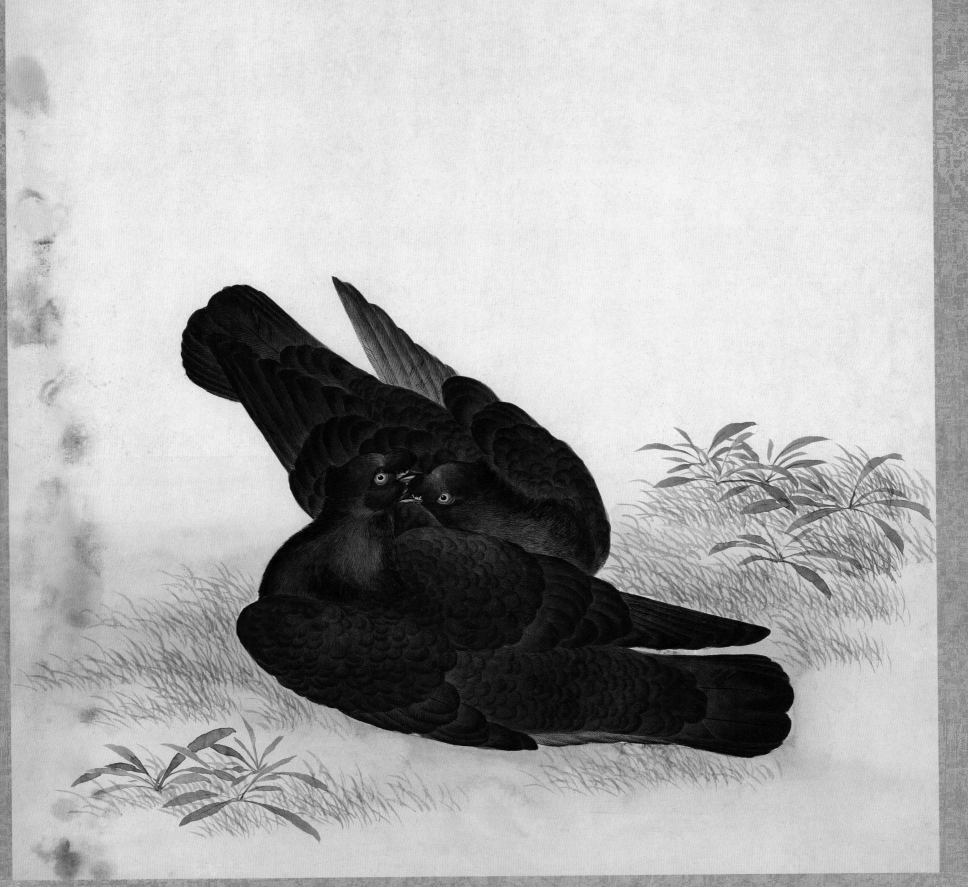

佚名《鸽谱》下

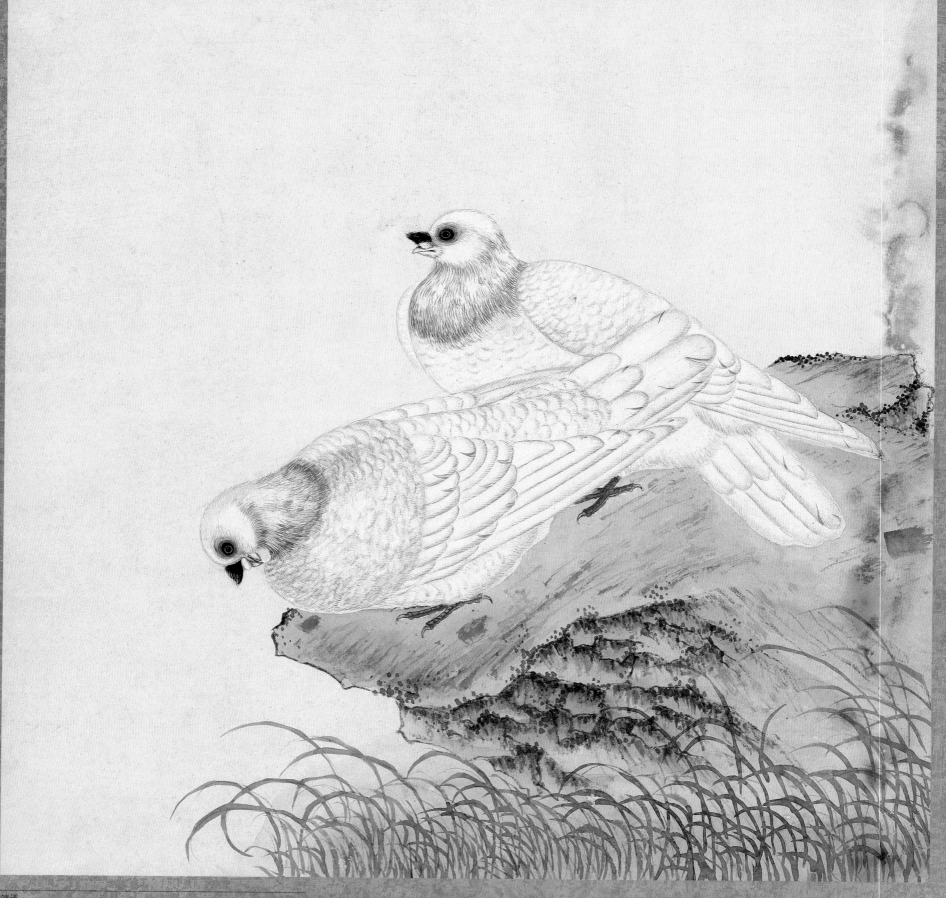

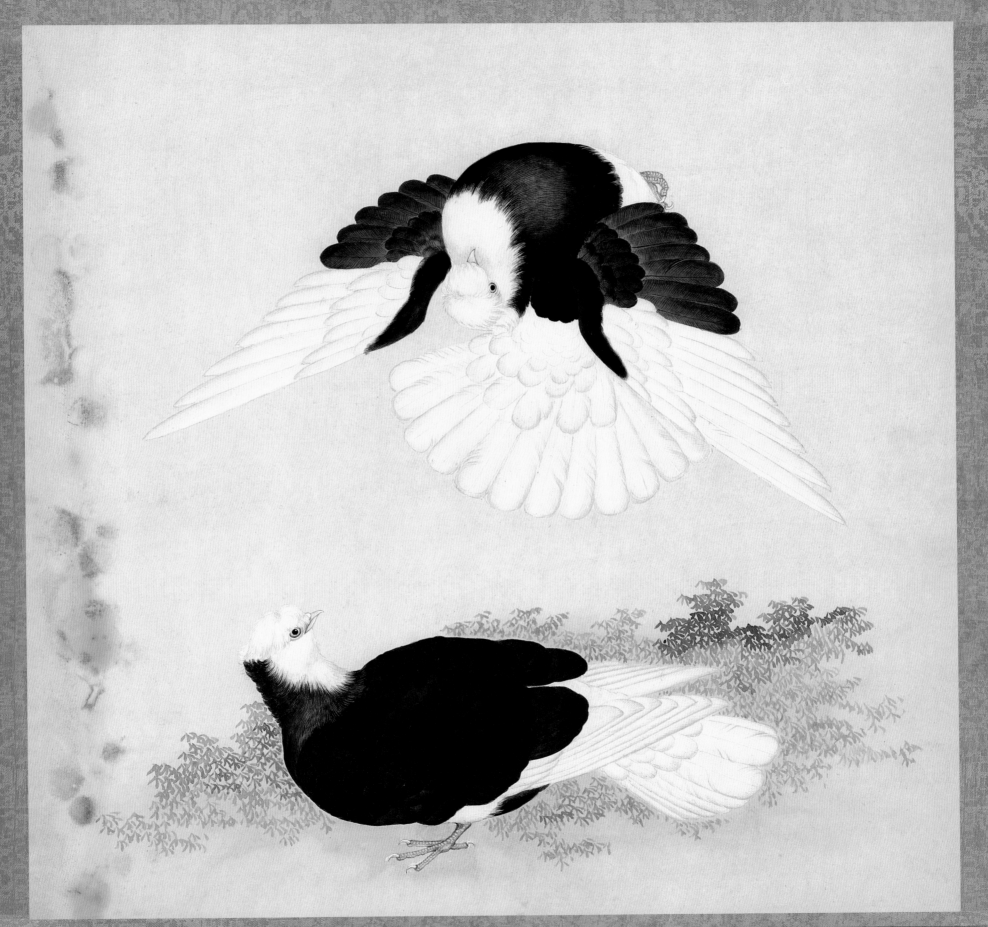

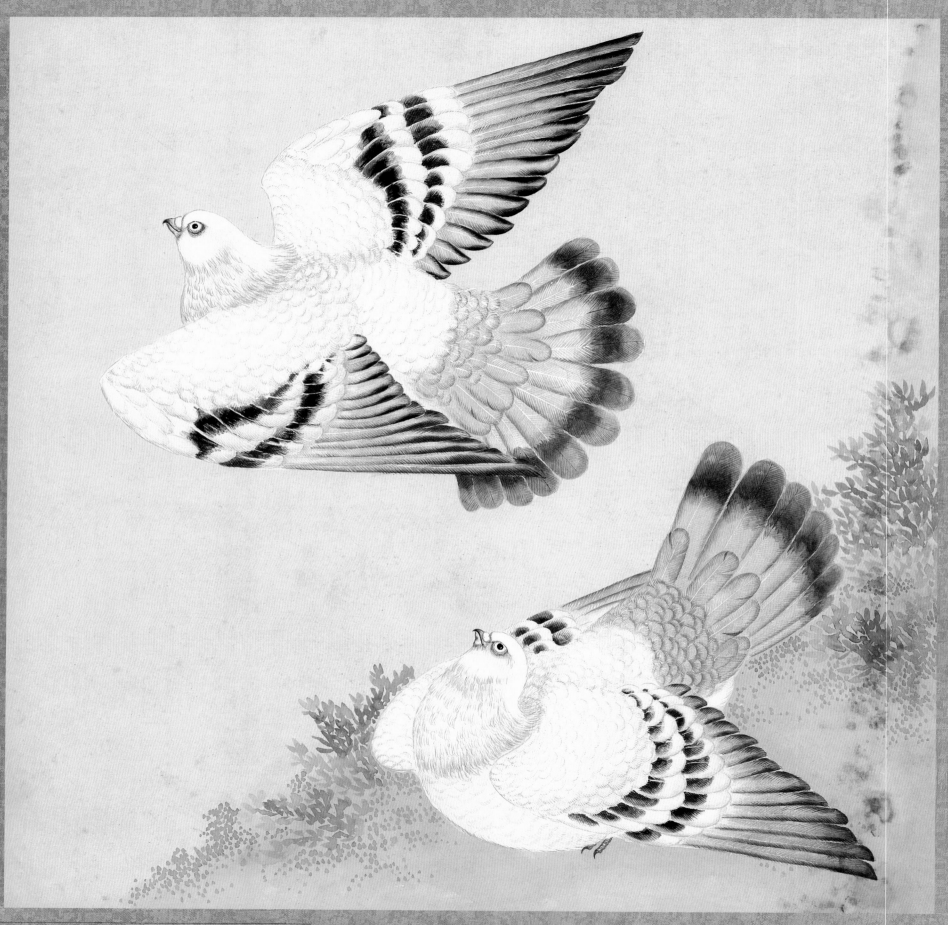

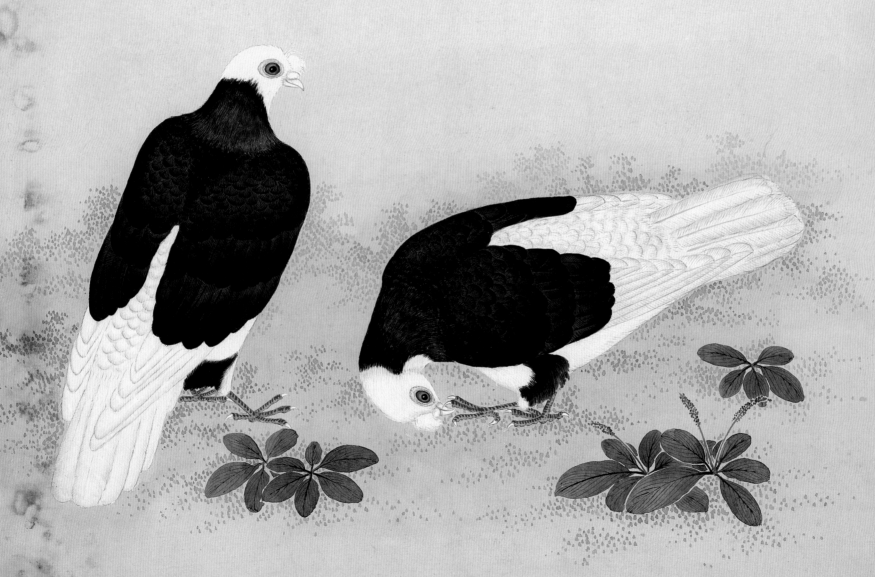

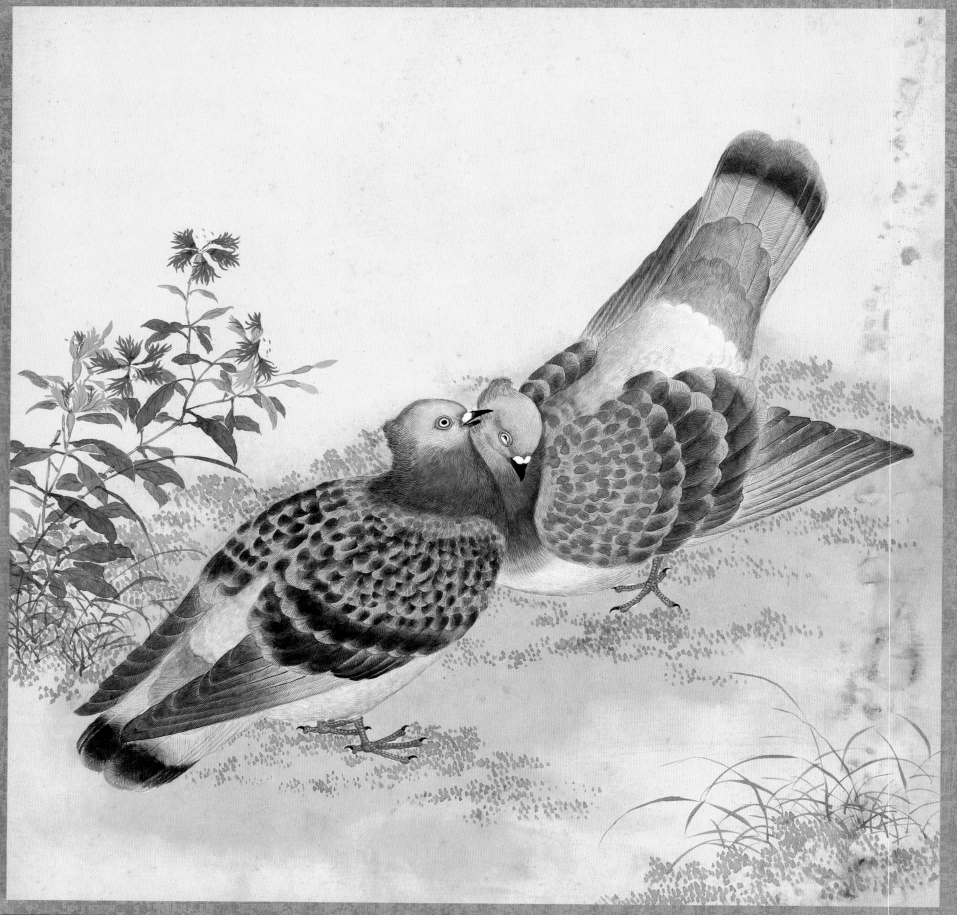

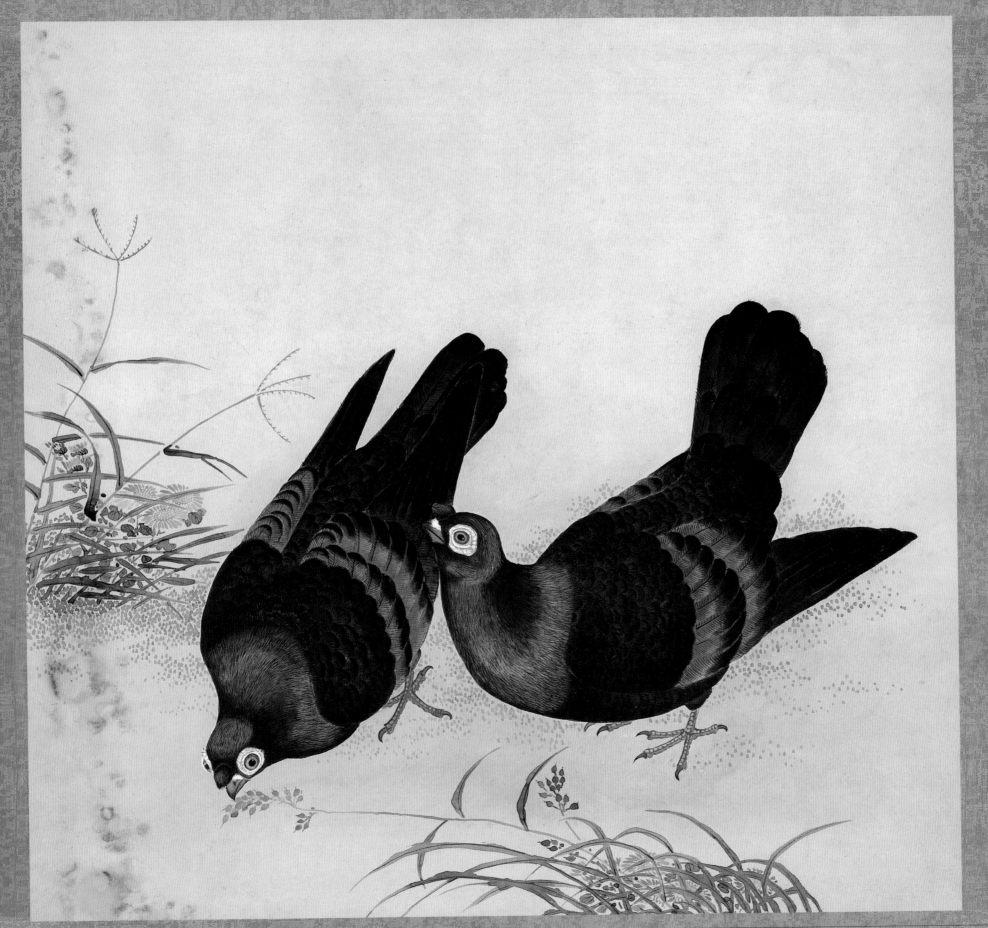

佚名《鸽谱》下

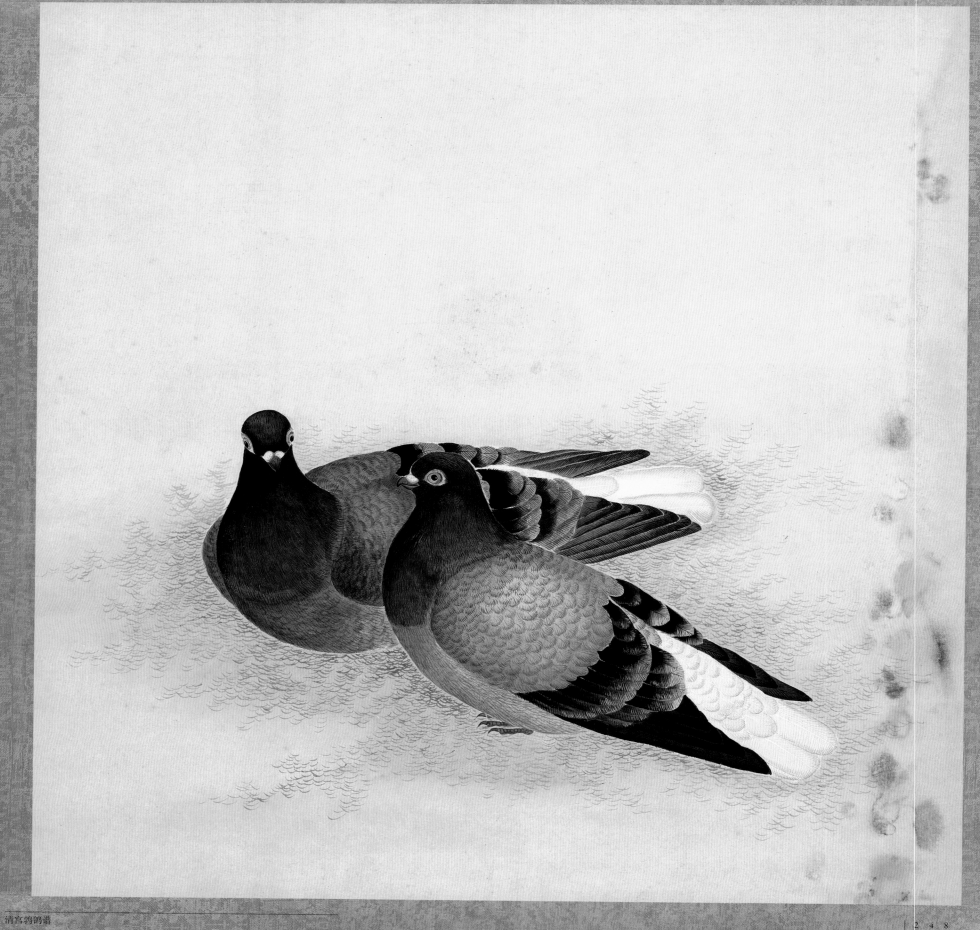

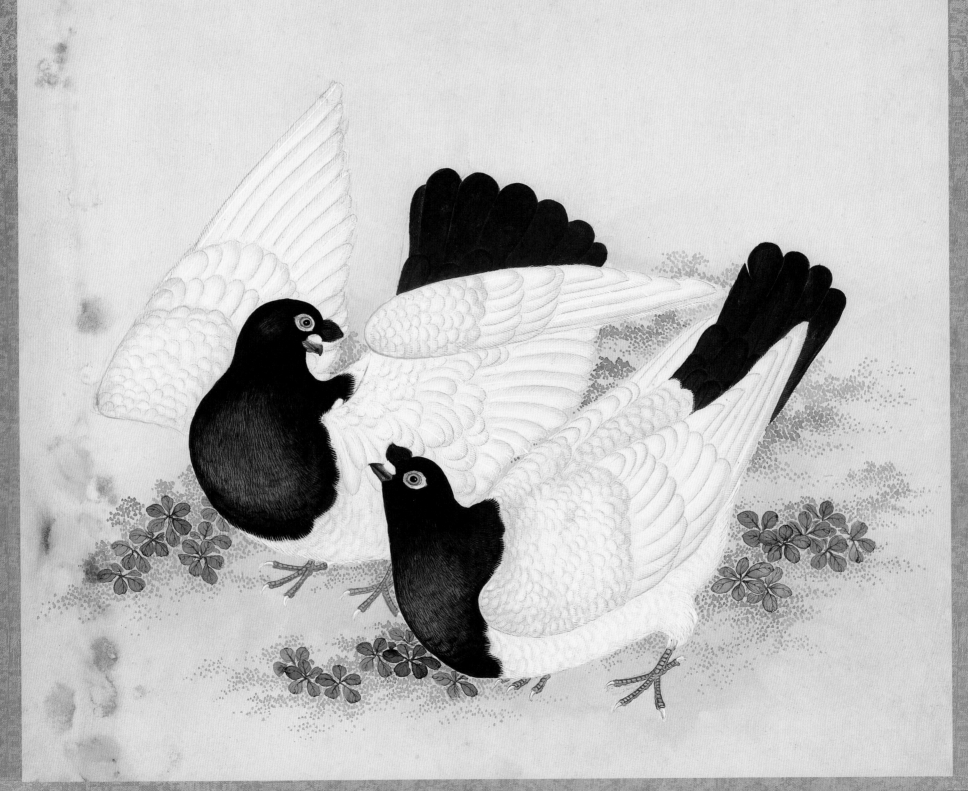

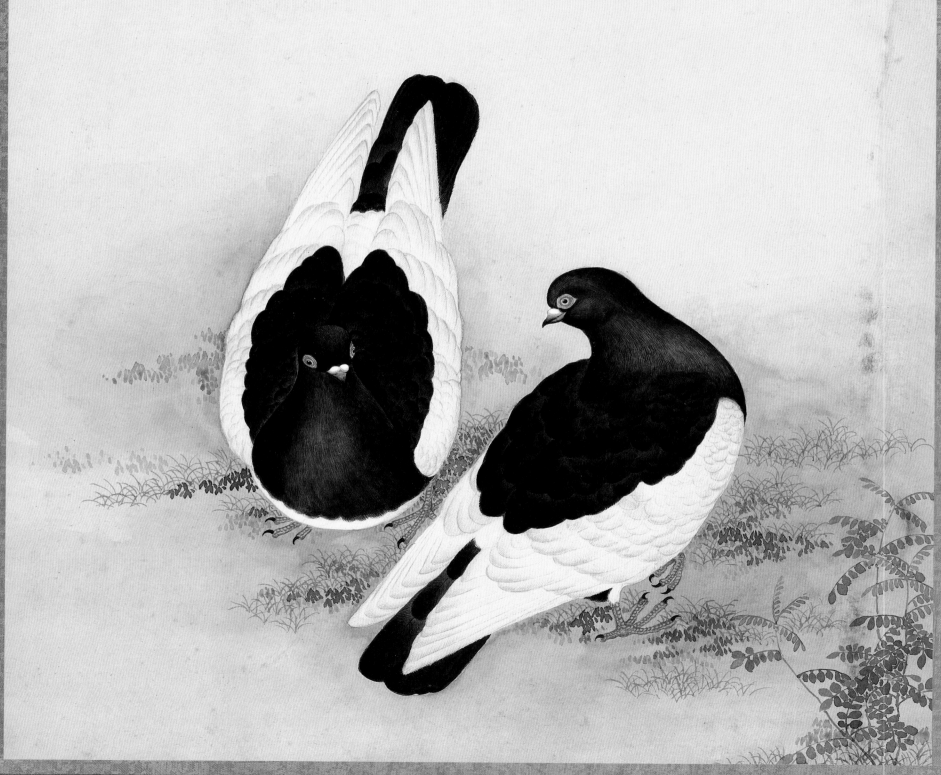

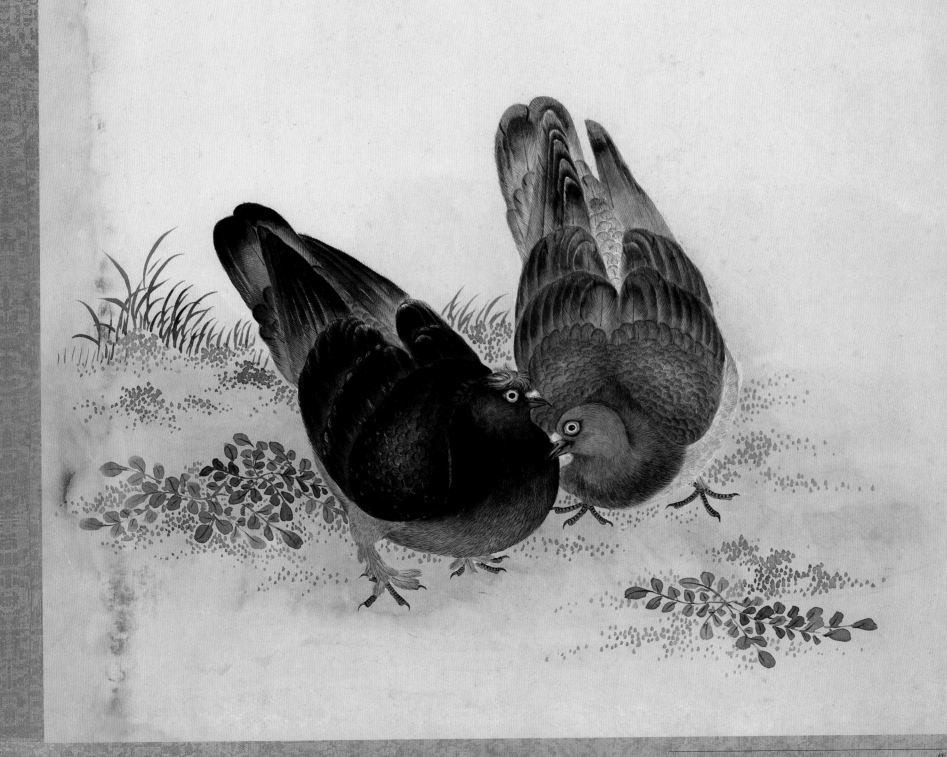

佚名《鸽谱》下

出版后记

《故宫经典》是从故宫博物院数十年来行世的重要图录中，为时下俊彦雅士修订再版的图录丛书。

故宫博物院建院八十余年，梓印书刊遍行天下，其中多有声名佼佼人皆瞩目之作，越数十年，目遇犹叹为观止，珍爱有加者大有人在；进而愿典藏于厅室，插架于书斋，观赏于案头者争先解囊，志在中鹄。

有鉴于此，为延伸博物馆典藏与展示珍贵文物的社会功能，本社选择已刊图录，如朱家溍主编《国宝》、于倬云主编《紫禁城宫殿》、王树卿等主编《清代宫廷生活》、杨新等主编《清代宫廷包装艺术》、古建部编《紫禁城宫殿建筑装饰——内檐装修图典》等，增删内容，调整篇幅，更换图片，统一开本，再次出版。唯形态已经全非，故不再蹈袭旧目，而另拟书名，既免于与前书混淆，以示尊重；亦便于赓续精华，以广传布。

故宫，泛指封建帝制时期旧日皇宫，特指为法自然、示皇威、体经载史、受天下养的明清北京宫城。经典，多属传统而备受尊崇的著作。

故宫经典，即集观赏与讲述为一身的故宫博物院宫殿建筑、典藏文物和各种经典图录，以俾化博物馆一时一地之展室陈列为广布民间之千万身纸本陈列。

一代人有一代人的认识。此番修订，选择故宫博物院重要图录出版，以延伸博物馆的社会功能，回报关爱故宫、关爱故宫博物院的天下有识之士。

2007 年 8 月